신의 건축가로 이 땅에 온

인간 가우디를
만나다

인간 가우디를
만나다

| 만든 사람들 |

기획 인문·예술기획부 | **진행** 단홍빈 | **집필** 권혁상 | **표지디자인** 원은영 · D.J.I books design studio
편집디자인 이선주

| 책 내 용 문 의 |

도서 내용에 대해 궁금한 사항이 있으시면
저자의 홈페이지나 J&jj 홈페이지의 게시판을 통해서 해결하실 수 있습니다.

제이앤제이제이 홈페이지 www.jnjj.co.kr
디지털북스 페이스북 www.facebook.com/ithinkbook
디지털북스 인스타그램 instagram.com/digitalbooks1999
디지털북스 유튜브 유튜브에서 [디지털북스] 검색
디지털북스 이메일 djibooks@naver.com
저자 이메일 dream-cp@daum.net

| 각 종 문 의 |

영업관련 dji_digitalbooks@naver.com
기획관련 djibooks@naver.com
전화번호 (02) 447-3157~8

독자 여러분께

전 파리에서 건축을 전공했었고 현재는 바르셀로나에서 예술을 소개하는 가이드 일에 종사하며 (주)메멘토투어를 운영하고 있습니다. 이 책에서는 가우디의 삶과 그의 철학에 대한 이야기를 소개하며 건축 서적이나 가이드북이 아닌 인문학적 소양을 얻어가실 수 있도록 심혈을 기울였습니다.

가우디에게 있어 '건축'과 '바르셀로나'는 그가 가장 사랑한 것인 동시에 그의 삶에서 가장 중요한 것이었습니다. 이 책을 통해 독자 여러분께서 가우디가 사랑했던 것들에 대해 공감하셨으면 좋겠습니다.

가우디의 삶과 철학을 살펴보며 여러분께 '건축'과 '바르셀로나'가 한층 더 가깝게 다가가기를, '가우디'를 사랑하실 수 있기를 바라는 마음으로 이 책을 드립니다.

특히 일만 시간 넘게 가우디 투어를 진행하며 시간 여건상 여행자분들에게 이야기를 미처 다 전해드리지 못했던 아쉬움을 이 책을 통해 그 마음의 짐을 덥니다.

'행복 바르셀로나'에서 권혁상 드림.

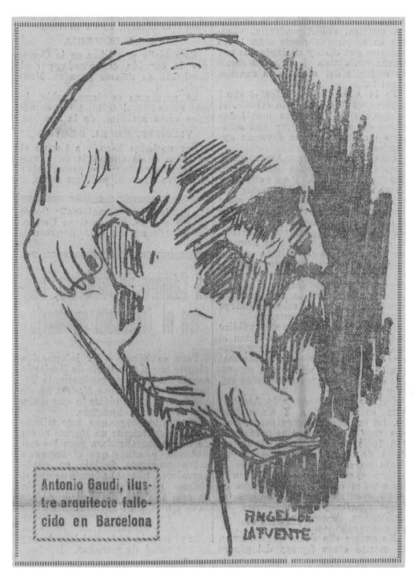

Antonio Gaudí, ilus-
tre arquitecto falle-
cido en Barcelona

ANGEL DE
LAFVENTE

| 노년의 안토니 가우디

저 자 의 말

우리는 가우디에 대해 얼마나 알고 있을까?

천재 건축가, 스페인이 낳은 세계적인 건축가, 사그라다 파밀리아 성당의 건축가 … 이와 같이 그를 가리키는 많은 수식어는 모두 그의 명예와 성과에만 초점이 맞춰져 있다.

이 책에서는 가우디가 '신의 건축가'로서 이 땅에 남긴 업적과 건축물뿐 아니라 우리보다 먼저 살다 간 '한 인간'으로서 이 땅에 남긴 흔적과 유산을 통찰한다.

가우디가 살았던 삶과 사회상, 그의 아픔과 상처, 그리고 자신만의 철학과 건축을 찾아가기 위해 몸부림쳤던 한 인간의 열정에 공감하길 바란다. 이를 통해 가우디와 그의 건축물이 우리에게 또 다른 시각으로 다가올 것이다.

가우디는 '신의 건축가'로 칭송받지만 우리와 동떨어진 천재도, 위인도, 옛날 사람도 아닌 치열하게 살았던 '한 인간'으로서 이 땅에 흔적을 남겼고, 오늘을 사는 우리는 이 흔적을 좇으며 '인간 가우디'를 만난다.

차 례

30년 전성기
Trenta anys de l'Esplendor

끝나지 않은 이야기
Un Conte inacabat

프 롤 로 그

1926년 6월 7일 월요일, 바르셀로나

오후 5시 30분 사그라다 파밀리아 성당 앞

앙상하게 뼈대가 드러난 사그라다 파밀리아 성당의 공사장에서 한 노인이 먼지를 털며 나온다. 흰 머리에 흰 수염을 기른 이 노인의 손을 살펴보니 때 묻고 굳은 살과 상처가 많은 것을 보아 영락없는 공사장 인부의 모습으로만 보인다. 그러나 그의 푸른색 눈은 잔잔한 물결의 푸른 호수가 자연을 품고있듯 평온하였으며, 그 알 수 없는 깊이를 가진 눈동자를 통해 그가 평범한 인부가 아님을 알 수 있었다.

그는 항상 오후 5시 30분에 이곳에서 출발하여 그의 걸음으로 70분이 걸리는 바르셀로나 구시가지, 고딕 지구에 있는 산 펠립 네리 성당을 갔다가 오후 10시 다시 돌아오는 산책을 하였는데, 오늘도 평소처럼 길을 나섰다.

오후 6시 5분 그란비아 거리

'태양의 나라'라는 별명답게 화창하게 빛나는 햇살과 연한 파란색 물감으로 칠한 듯한 얼룩 없는 청명한 하늘은 그 여느 때와 똑같은 바르셀로나 오후의 풍경이었다. 잎이 무성한 가로수 밑에는 많은 사람들이 벤치에 앉아 여유를 즐기는 한편, 그 옆의 스페인에서 가장 긴 도로인 그란비아 거리에는 수많은 인파가 집으로 돌아가는 발걸음을 재촉하는 등, 그 여느 때와 똑같은 바르셀로나 늦은 오후의 모습을 하고 있었다.

의사인 페레르 씨가 사는 그란비아 694번지 2층 또한 평소와 같은 일상이었다. 온종일 조용했던 집은 학교에서 돌아온 아이들의 활기찬 소리와 저녁 식사 준비로 분주한 주방에서 흘러나온 맛있는 음식 냄새로 채워져 가고 있었는데, 그 순간 누군가의 급박한 목소리가 들렸다.

"의사 선생님, 빨리 내려오세요! 빨리요! 사고가 났어요! 전차가 걸인을 쳤어요!"

이 목소리는 평소 반갑게 인사를 건네던 경비원의 아내인 사비나 부인이었다. 계단을 따라 황급히 내려가자 많은 사람이 30번 전차 옆에 모여 웅성이고 있었다. 인파를 헤치고 들어간 페레르 씨의 눈에는 허름한 차림의 한 노인이 피를 흘리며 쓰러져 있는 모습이 들어왔다. 노련한 의사였던 페레르 씨는 쓰러진 노인의 모습만 보고도 자신이 도울 수 없음을 직감하고 말했다.

"제가 할 수 있는 것은 아무것도 없습니다. 이 노인은 이미 죽은 것과 다름없습니다."

페레르 씨는 노인의 신원을 알아내기 위해 노인이 입고 있던 옷의 주머니를 확인했는데, 그에게서는 손때 묻은 낡은 복음서와 묵주, 손수건과 열쇠, 그리고 한 움큼의 헤이즐넛이 나올 뿐 그가 누구인지 알 수 있는 단서는 아무것도 없었다. 신원 미상의 노인은 어느 두 사람의 도움으로 겨우 택시에 태워져 병원으로 옮겨졌고 이윽고 그란비아 거리는 여느 때와 같은 일상으로 빠르게 되돌아왔다. 페레르 씨 또한 사고 현장에서 벗어나 집으로 돌아와 가족들과 함께 저녁을 먹는 것으로 똑같은 일상을 보내며 하루를 마무리했다.

사고를 제외하면 평범했던 하루를 보낸 페레르 씨는 이튿날 라반과 르디아 신문 8페이지에 실린 사고 기사를 보고 충격을 금치 못했다. 기사의 내용은 다음과 같았는데...

〈이 사고는 월요일 저녁 지로나 거리와 그란비아 거리 사이에서 일어났다. 한 저명한 건축가가 30번 전차에 의해 치여 중태에 빠졌다.〉

전차에 치였다는 저명한 건축가는 페레르 본인이 진단하였던 그 노인이었으며, 그가 바로 사그라다 파밀리아 성당을 건축한 것으로 유명한 안토니 가우디^{Antoni Gaudí}였던 것이다.

확장 공사 중인 당시 그란비아 거리

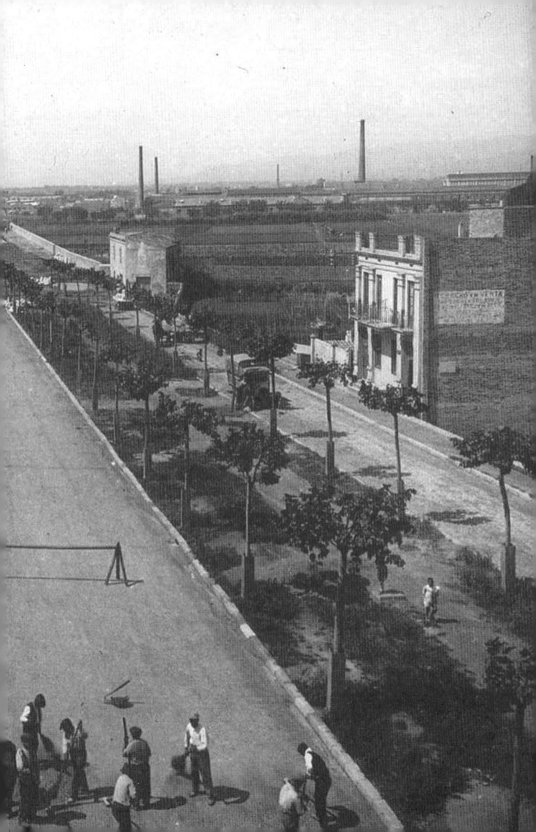

꼬마 건축가

El Petit Arquitecte

01
키 작은 지팡이

작은 사람들은
선한 의지와 능력을 통해
위대한 일에 많은 기여를 해왔다.

안토니 가우디
이코르네넷

여기서 '작은 사람들'이란 '신체적으로 키가 작다'는 의미보다는 '신체 기관이 본래의 제 기능을 하지 못하거나 정신 능력에 결함이 있는 상태'를 나타낸다고 할 수 있다. 이 장에서는 가우디가 '작은 사람들'로서 질병이나 아픔을 어떻게 극복하며 작은 사람들로서 선한 의지와 능력을 통해 **위대한 일**의 초석이 되었는지 조명하고자 한다.

바르셀로나는 해마다 천만이 넘는 여행자가 방문하며 스페인에서 가장 많은 방문률을 자랑하고 있다. 또한 그 수는 스페인에서 두 번째로 많이 방문하는 스페인의 수도 마드리드에 비해서도 두 배 가까이 큰 차이가 나기에, 바르셀로나는 명실상부 '스페인의 최대 관광도시'라고 불린다.

160만의 인구를 가진 바르셀로나에 그 7배에 달하는 여행자가 매해 찾아오는 이유는 무엇일까? 눈이 부시게 빛나는 지중해나 '하나의 클럽 그 이상^{Més que un club}' 가치를 가진 FC Barcelona 축구팀을 보기 위함일지도 모른다. 하지만 가우디가 없는 바르셀로나를 상상할 수 있을까?

현재 바르셀로나에는 유네스코 세계 문화유산이 9개가 있으며 그 중 7개가 가우디의 건축물이다. 그외에도 그의 8개 건축물까지 포함하면 총 15개의 작품*이 바르셀로나와 근방 곳곳에서 골고루 분포되어 있

* 바르셀로나 세계 문화유산 9개는 유네스코 지정 연대순으로 1984년 구엘 공원(Park Güell), 구엘 저택(Palau Güell), 까사 밀라(Casa Milà), 1997년 카탈루냐 음악당(Palau de la Música Catalana), 산 파우 병원(Hospital Sant Pau), 2005년 까사 비센스(Casa Vicens), 까사 바트요(Casa Batlló), 사그라다 파밀리아 성당(La Sagrada Familia), 구엘 단지의 지하 성당(Cripta de la Colonia Güell)이 있다. 이중 카탈루냐 음악당과 산 파우 병원을 제외하면 모두 가우디의 작품이다.

** 바르셀로나와 근교에 있는 가우디의 작품 15개는 공사가 시작된 시대순으로 1878년 마타로 노동조합 직물공장, 1879년 가로등, 1883년 까사 비센스와 사그라다 파밀리아 성당, 1884년 구엘

는 것이며, 많은 여행자들은 그가 남긴 이 유산을 보기 위해 바르셀로나로 찾아온다. 그렇기에 '바르셀로나 여행은 가우디를 빼고 생각할 수 없다'라고 말할 수 있을 정도로 바르셀로나는 '가우디의 도시'라고 보아야 할 것이다.

바르셀로나는 가우디가 활동한 도시지만, 사실 그는 바르셀로나 출신이 아닌 바르셀로나 남쪽 111km 떨어진 레우스 출신이다. 혹자는 가우디가 '소도시 레우스' 출신이라고 언급하지만, 그 당시 레우스는 카탈루냐 주에서 바르셀로나 다음으로 큰 도시였기에 '소도시 레우스'는 엄밀히 말해 틀린 표현이다. 또 어떤 이들은 가우디의 출생지가 레우스 인접 시골인 리우돔스라고 하지만, 가우디는 언제나 자신을 '레우스의 아들'이라고 부른 것을 보아 그는 레우스 출신이라고 보는 것이 타당할 것이다.

그리고 우리가 가우디라고 부르는 이름은 사실 그의 이름이 아니다. 그의 성명은 안토니 가우디 이 코르넷 ^{Antoni Gaudí i Cornet}으로 이를 풀어쓰면 '아버지 성 가우디^{Gaudí} 그리고ⁱ 어머니 성 코르넷^{Cornet}의 안토니^{Antoni}'가 된다. 결론적으로 그의 이름은 안토니가 맞지만, 이 책에서는 익숙한 가우디로 지칭하겠다.

가우디는 1852년 6월 25일 오전 9시 30분 레우스 산비센스 길 4번지에서 다섯 번째 막내로 태어났다. 그의 부모에게는 특히 그가 매우 소

농장의 별관(Pabellones de la Finca Güell), 1886년 구엘 저택, 1888년 성 테레사 학교(Colegio Teresiano), 1895년 구엘 와이너리(Bodegas Güell), 1898년 까사 칼벳(Casa Calvet)과 구엘 단지의 지하 성당, 1900년 베예스과르드 탑(Torre Bellesguard)과 구엘 공원, 1901년 미라예스 문(Portal Miralles), 1904년 까사 바트요, 1906년 까사 밀라이다.

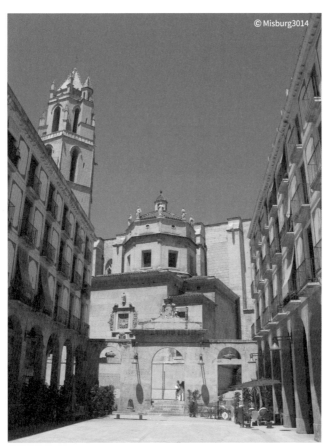

© Misburg3014

| 가우디가 세례를 받은 산 페라 성당

중한 아이로 여겨졌는데, 39세에 얻은 늦둥이기도 했지만, 가우디가 태어나기 2년 전 둘째 딸과 셋째 아들 등 두 명의 어린 자식을 먼저 떠나보냈기 때문에 유독 소중하였을 것이다.

가우디라는 새 생명을 얻은 부모는 다른 무엇보다도 아기의 건강을 간절히 바랐겠지만, 그는 태어날 때부터 허약했다. 그래서 태어난 다음 날 부모는 바람에 흔들리는 작은 촛불처럼 위태로운 아기를 안고 집에서 500m 떨어져 있는 산 페라 성당으로 향해 신에게 이 아기의 운명

을 맡기며 세례를 받았다. 이후 형제들 중 가장 연약했던 가우디가 가장 오래 살았던 것을 보면 부모의 간절한 기도가 이뤄지지 않았나 생각해 본다.

한평생 가우디를 괴롭혔던 많은 질병 중 어릴 때 발병한 류머티즘은 죽을 때까지 그를 따라다니며 괴롭혔던 고질병인데, 이 때문에 학교에 다닐 적에는 아버지가 무릎이 약했던 가우디를 당나귀 등에 업혀 등교 시켰고, 아버지가 일이 많은 날에는 홀로 지팡이에 몸을 의지하여 느리게 걸어갔다.

가우디의 걸음 속도는 일반인보다 1.75배 느렸는데*, 이를 통해 가우디는 집에서부터 미세리코르디아 길 12번지 학교까지 18분 정도 걸렸을 것으로 추정해볼 수 있다. 걸음이 느린 아이이자 무릎이 불편해 작은 키에 맞게 자른 지팡이를 짚고 다니는 아이였던 가우디는 무릎 외에 건강 또한 좋지 못했다. 이로 인해 학교에 가지 못하는 날이 많아지자 또래 친구들과 함께하는 시간이 줄어들며 그의 성격은 점점 소심하고 내성적으로 변해갔다.

그런 상처 많은 가우디를 보며 부모의 마음은 어땠을까? 어머니는 "신이 너에게 이런 아픔을 주신 것은 특별히 너에게 맡기실 일이 있기 때문이란다. 그리고 그것을 알기 위해서 이겨내야 하고 신도 그걸 바라고 계셔."라고 말하며 힘을 줬다. 그러나 부모의 사랑과 정성에도 불구하고 늦둥이 막내아들 가우디의 병치레는 잦았고 폐 질환까지 앓게 되자 부모는 외가인 레우스를 떠나 친가인 리우돔스에 가기로 한다.

* 프롤로그에서 언급했던 것처럼 오후 5시 30분 사그라다 파밀리아 성당에서 출발했던 가우디는 오후 6시 5분 사고 현장에 도착했다. 구글지도에서 20분 걸리는 거리를 가우디는 35분 걸렸던 것으로 미뤄 그의 걸음 속도를 추정해볼 수 있다.

앞서 말했듯이 리우돔스는 레우스와 인접해 있지만, 공업으로 발달된 레우스와 달리 들판과 강이 있는 전원도시였고, 폐 질환을 앓고 있던 가우디에게 최적의 요양지라 여긴 부모는 그곳이 자연 속에서 신의 건축을 배울 최고의 학교였다는 것을 몰랐을 것이다.

바람에 흔들리나 꺾이지 않는 들꽃, 아름다운 곡선과 다양한 빛깔을 가지고 있는 꽃잎, 하늘을 향해 쭉 뻗은 높이에도 쓰러지지 않는 나무, 부딪치는 햇빛을 산산이 흩어지게 하는 나뭇잎, 자세히 봐야 나타나는 작은 곤충, 완벽한 집을 가지고 있는 달팽이, 그 밖에 거위, 닭, 양, 말, 소와 같은 가축의 움직임 등 그 모든 삼라만상을 가우디는 남다른 관찰력과 탐구심으로 바라봤고 흡수했다. 그리고 이 모든 것은 그의 건축에 그대로 투영되는 모티프 motif가 된다. 그는 말한다.

"모든 것들은 자연이라는 위대한 책에서 나온다."

그리고 덧붙인다.

"명확한 것은 눈의 비전 Vision을 마음의 눈으로 보는 것이다."

가우디는 육체적인 느림이나 둔함은 있을지언정 마음의 눈을 통한 예리한 관찰력으로 사물을 꿰뚫어 보았다. '작은 사람들'이었던 그가 아픔을 통해 다른 사람이 볼 수 없었던 신의 건축, 자연을 본 것은 어머니의 말씀처럼 신이 예비하신 것은 아니었을까?

02
대장간에서 피어난 꽃

나는 **공간**을 보고 느낄 수 있다.
왜냐하면 나는
보일러공의 아들이기 때문이다.

안토니 가우디
이 코르넷

가우디에게 있어 류머티즘은 그의 거동을 힘들게 한 대신 스쳐 지나갈 수 있는 것들을 잠시 멈춰서서 볼 수 있게 했고, 폐 질환은 그의 학업을 멈추게 했지만, 주입식 교육에서 멀어져 자연에서 몸소 체험할 수 있도록 만들었다. 가우디의 아픔이 그에게 사물을 볼 수 있는 눈과 시야를 줬다면, 그가 상상한 것을 직접 만들 수 있는 손과 재능을 준 건 그의 가문이었다.

불이 활활 타오르는 화로에서 붉은 쇳덩어리를 꺼내 망치로 쉼 없이 두드린다. 쇳덩어리에서 불꽃이 눈꽃처럼 사방으로 흩날리며 형태가 변하기 시작한다. 아직은 붉은 빛을 띠고 있는 쇳덩어리를 물에 넣어 식히는 것도 잠시, 다시 화로에 넣어 쇠를 달구는 등 모양을 만드는 망치질과 강도를 내는 담금질을 수십번 반복하면 비로소 용도에 맞는 철제가 나온다. 단단한 쇠를 자유자재로 다루며 모양을 만드는 기술은 거장의 것처럼 경이롭고, 온몸을 움직여 이 작업을 반복하는 노동은 마치 장인의 것처럼 숭고하다. 그런 대장장이를 존경하고 자랑스러워 하는 한 소년이 있었는데 대장장이의 아들, 가우디였다.

본래 가우디 선조는 프랑스 중남부에 위치한 오베르뉴 출신으로 17세기 리우돔스에 정착했다. 가우디 ^{Gaudí}라는 가계의 이름은 프랑스의 성(姓)인 Gaudin이 카탈루냐어 발음으로 변경된 것이다.

카탈루냐에 정착 후 가우디의 조상은 꾸준히 농업을 이어갔다. 그러나 가우디 가문은 증조부부터 대장장이로써 보일러를 만들기 시작했고, 이는 가우디의 아버지 또한 마찬가지였다. 증조부는 산업 혁명을 겪으며 기존 생활용품이나 농기구를 제작하는 대장일에 국한하지 않고 보

일러까지 만들어 새로운 변화에 적응하려고 했다.

가업을 이어받은 아버지는 또 다른 커다란 변혁기를 맞이하게 되는데 그것은 제 2차 산업 혁명이었다. 경공업에서 중화학공업으로 빠르게 변화하는 시대의 흐름을 아버지는 잘 이해하고 있었다. 그래서 대장일을 자식에게 물려주기보다 자식들이 새로운 시대에 어울리는 다른 일을 하길 원했다. 하지만 아버지의 기대와는 달리 가우디는 대장간을 수시로 드나들며 연장을 들고 아버지 흉내를 냈다. 이렇듯 어린 시절 아버지 옆에서 보고 배웠던 현장 교육은 훗날 위대한 건축가로 만들어지는 자양분이 되었다.

가우디는 바르셀로나 건축 대학을 다닐 당시 여러 공방에서 거장들로부터 일을 배웠는데, 이때 스펀지가 물을 빨아들이듯 거장들의 기술을 흡수할 수 있었던 것은 대장일에 익숙했기 때문이며, 건축 대학을 갓 졸업한 무명의 가우디였지만, 누구보다 쇠를 잘 이해하고 다루었기 때문에 건축 의뢰 대신 철로 문이나 난간, 격자창, 가구 등을 만드는 주문이 밀려들어왔다.

가우디의 회고에 따르면 〈보일러공은 표면에서 볼륨을 만드는 사람으로, 일을 시작하기에 앞서 그 공간을 본다.〉라고 언급했다. 가우디의 눈에는 아버지의 일이 단순한 담금질과 망치질로 보이지 않았던 것이다. 실제로 보일러를 만드는 행위는 2차원의 평평한 철판에서 3차원의 형상화를 고려하여 모습을 갖추어 가는데, 이는 철판 내부와 외부의 공간을 나눠 양 공간에 입체감을 만드는 작업이라고 볼 수 있다. 가우디는 어린 나이부터 이러한 사실을 이해하였고, 이를 통해 대장간에서 불과 철, 물의 성질을 몸소 습득했을 뿐만 아니라 공간감까지 배웠다.

가우디는 아버지를 통해 배운 대장장이 기술을 건축에도 응용하게

© Etan J. Tal

| 까사 밀라에 있는 사슬형 아치 모형

되는데, 쇠사슬을 이용한 건축구조가 그 대표적인 예시이다. 또한 이러한 건축구조는 가우디의 건축에서 핵심적인 요소로 자리잡게 된다.

쇠사슬 양쪽 끝을 고정하고 중간 부분을 자연스럽게 늘어뜨리면 중력에 의해 곡선이 만들어지는데, 이 늘어진 곡선을 거울로 비춰 보면 상이 뒤집혀 곡선은 솟아난 아치의 모습으로 보인다. 이것을 '사슬형 아치 Catenary Arch'라고 한다. 중력에 의해 가장 자연스럽게 늘어진 곡선을 반대로 뒤집으면서 중력을 가장 잘 견디는 아치가 되는 것이다. 그래서 사슬형 아치는 원호(圓弧)아치나 첨두(尖頭)아치에 비해 역학적으로 가장 효율적인 형태라고 볼 수 있다. 그리고 여러 개의 사슬형 아치를 결합하면 공간이 형성되고 그 공간을 설계도에 옮기면 그것이 가우디의 건축물이 됐다. 이러한 건축물은 안정적 구조라는 기능적인 장점을 가지고 있는 동시에, 형태적 아름다움이라는 예술성 또한 갖게 된다.

사슬형 아치 외에도 가우디가 만든 철제 물건들은 오늘날 독립적

예술품으로 평가받고 있다. 그는 주택 의뢰를 받았을 때 점토를 가져가 그 집 주인들에게 주고 쥐었다가 펴달라고 했는데, 이는 그 모양대로 문손잡이를 만들기 위함이었고, 그들이 쉽게 문을 여닫을 수 있도록 배려한 것이었다. 오늘날, 이 문손잡이는 까사 밀라나 까사 바트요 기념품 가게에서 기념품으로 판매되고 있는데, 기념품일지언정 그 예술적 가치는 실제 문 손잡이와 견줄만 하다.

또 2012년 경매장에 가우디의 철제 지름 112cm, 높이 50cm의 우물 덮개가 출품되었는데, 해당 물건은 경매가가 12만 유로(원화로 1억8천만 원) 호가하며 예술적 가치를 인정받은 바 있다. 이를 통해 가우디의 예술적 감각은 건축뿐 아니라 다양한 방면에서 인정을 받고 있음을 알 수 있다.

그러나 가우디가 철제를 건축에 활용하기 이전까지는 철제는 그저 건축의 장식이자 부속품에 불과했다. 하지만 가우디는 철제를 예술의 경지로 끌어 올렸다. 이러한 가우디의 위업을 보면 동시대 프랑스의 한 조각가가 떠오른다. 그는 '현대조각의 아버지'로 불리는 오귀스트 로댕 (Auguste Rodin, 1840-1917)이다.

17세기 바로크 시대부터 조각은 오랫동안 건축의 장식물로 취급받았는데, 조각의 재료로 사용하는 진흙, 석고, 대리석, 청동은 건축에서 사용하는 벽돌, 석회암, 대리석, 철과 유사했고, 기념비적 목적을 갖던 조각은 신전이나 궁전, 광장 등 목적을 가지고 만든 건축에 종속될 수 밖에 없었다.

그러나 로댕은 조각이 특정 주제에서 벗어나 스스로 존립할 수 있는 독립성을 주고, 기념비적 기능에서 벗어나 자유로운 주제를 표현할 수 있는 하나의 예술로써 성립하게 하였다. 가우디는 〈햇빛은 건축 위에

서는 질서정연히 배치되어야 하며 조각 위에서는 즐겁게 뛰어놀 수 있어야 한다.)라고 언급한 바 있다. 햇빛에 대한 개별적 시선을 통해 가우디는 조각이 건축에 종속되는 하나의 개념이 아닌, 조각을 별도의 분리된 개념으로써 접근하고 있다는 것을 알 수 있다. 그 뿐 아니라 조각이나 건축, 그 외 모든 예술의 주체를 자연으로 보고 있음을 엿볼 수 있다. 로댕과 가우디는 부속품에 불과하다고 취급 받았던 것들을 예술로 승화하는 공통점을 가지고 있는 점을 볼 때 동시대의 두 예술가가 가진 공통된 철학으로 연결시킬 수 있을 것이다.

증조부부터 아버지까지 가업으로 내려온 쇠를 다루는 기술은 대장장이이자 보일러공의 피가 흐르는 가우디에게 전수되었고, 창작의 혼은 마침내 대장간 너머 건축을 향해 나아간다.

무릇 류머티즘으로 절뚝거리며 아버지의 대장간을 나서는 가우디의 모습이 마치 헤파이스토스처럼 보인다. 헤파이스토스는 대장장이 신이자 장인의 수호신으로 가우디의 가업과 연관성을 생각해볼 수 있다. 하지만 무엇보다 닮아 보이는 점은 헤파이스토스가 절름발이를 극복하고 그리스 신화에서 올림포스 12신이 된 것처럼 가우디 또한 류머티즘을 극복하고 건축사에 길이 남는건축가가 되었기 때문이 아닐까?

03
레우스의 삼총사

내 친한 **친구들**이 죽었다.
나는 **가족**도 없고, **고객**도 없고,
재산도 없고, **아무것도 가진 것이 없다.**
그렇기에 나는 **사그라다 파밀리아에**
모든 것을 바칠 수 있다.

안토니 가우디
이코르넷

필자는 가우디를 태생부터 범접할 수 없는 위인이나 천부적인 재능을 갖고 태어난 천재로 소개하고 싶지 않다. 그는 '우리와 같이 평범했던 한 사람으로서 사람을 만나고 배우고 서로 영향을 주고받으며 천재로 성장했다'고 말하고 싶다. 이번 장은 어린시절 외톨이였던 가우디와 만나 죽을 때까지 함께 했던 두 친구와의 우정에 대한 이야기이다.

'천재'의 사전적 정의에 의하면 '선천적으로 타고난, 남보다 훨씬 뛰어난 재주'라고 한다. 그렇기에 가우디에게는 천재라는 수식어보다 '천재는 태어나는 것이 아니라 만들어지는 것이다'라는 말이 더 잘 어울린다. '천부적인 재능'을 가지고 홀로 만개한 꽃이 아니라 여러 사람들과의 긴밀한 관계 속에서 서로 영향을 주고 받으며 피어난 꽃이기 때문이다. 그것이 바로 '인연(因緣)'이다. 촘촘하게 엮인 인연 중 첫 번째, 절친한 두 친구와의 인연이다.

1863년 가우디는 또래에 비해 늦은 11세, 피에스 학교에 입학한다. 당시 개교한 지 5년밖에 안 된 학교였지만 높은 학업 성취도와 학생들이 직접 만든 간행물로 명성이 높아 부유층 자녀가 많이 입학했다. 넷째 아들 프란세스크Francesc에 이어 막내아들 가우디까지 이 학교에 입학하는 것은 부모에게 경제적으로 큰 부담이었을 것이다. 그렇지만 수공업에 종사하며 산업화의 바람을 온몸으로 느낀 부모는 급변하는 환경에서 자녀들이 새로운 꿈을 펼칠 수 있도록 교육에 더욱 힘 쏟으며 아낌없이 지원했다. 하지만 그런 부모의 기대와는 달리 가우디는 1학년부터 산수와 지리 과목에서 낙제되고 동기생과 어울리지 못하는 학교생활을 보냈다.

그리고 가우디는 5학년이 되어서야 친구를 사귀게 되었는데 두 친구 에두아르 토다^{Eduard Toda}와 주셉 리베라^{Josep Ribera}였다. 세 아이는 나이와 가정환경, 출생지가 달랐다. 토다는 가우디와 동향이지만 가우디보다 3살 어렸으며 그의 아버지는 당시 레우스 시장이었지만 결혼을 하지 않아 어머니가 홀로 키운 자녀였고, 리베라는 가우디와 동갑이었으나 레우스에서 서쪽으로 50km 떨어진 티비사 출신이며 어머니가 안 계셨다. 그 외에도 성향이나 관심사도 달랐는데, 친구들이 관심을 두던 문학이나 정치에 대해 가우디는 전혀 관심이 없었다. 그리고 친구들이 레우스 주변에 있는 멋진 풍경을 보며 낭만적인 시를 쓸 때 가우디는 고대 로마 유적이 약 1,500년을 지나며 자연으로 회귀하여 자연과 공존하는 모습 보는 것을 좋아했다. 이렇게 레우스의 삼총사는 서로 너무 달랐지만, 각자의 관심사를 나눠 공유하며 장점은 키우고 부족한 점은 서로 채워 나가게 된다. 이들의 일화를 소개한다.

교내에서 호세 소리야^{Jose Zorrilla}의 연극 〈고트족의 단검〉을 상연하게 되었다. 이 연극의 배경은 719년 9월 9일 폭풍우가 몰아치는 밤, 황량하고 적막한 산골짜기에서 은둔자 생활을 하는 수도사, 로마노^{Romano}의 오두막이다. 이곳에서 서고트 왕인 로드리고^{Rodrigo}는 신분을 숨긴 채 5년 전부터 로마노와 같이 살고 있었다. 로드리고 왕은 그에게 깊은 원한을 가진 훌리안^{Julián} 백작에게 쫓기고 있었다. 북아프리카 세우타를 다스리던 영주 훌리안 백작은 딸 플로린다^{Florinda}를 서고트 왕국의 수도, 톨레도로 보냈다. 어느 날 플로린다가 톨레도 타호 강에서 목욕 하는 모습을 본 로드리고 왕은 그녀를 강제로 범하고 훌리안 백

작은 복수를 위해 북아프리카를 통일한 이슬람 제국과 손을 잡았다. 세우타의 길을 열어주면 이슬람 제국은 이베리아 반도로 들어가 왕을 죽이고 서고트 왕국을 멸망시키는 것이 그의 복수였다. 훌리안 백작의 계획대로 이베리아 반도 대부분이 이슬람 제국의 수중으로 들어가자 로드리고 왕은 급하게 도피 중이었다. 그는 날이 밝으면 사촌이 다스리는 이베리아 반도 북쪽 아스투리아스로 가기로 하고 잠자리에 들었을 때 훌리안 백작이 오두막으로 들어섰다. 훌리안 백작은 오두막 정중앙 기둥에 걸려 있는 단검을 빼앗아 들고 로드리고 왕을 죽이기 위해 달려들었다. 왕을 보필하던 서고트 귀족 테우디아^{Theudia}는 둘 사이에 껴들어 훌리안 백작을 죽이고 배신자를 처단하는 것으로 극은 막을 내린다.

이 연극을 진행하면서 두 친구는 개성 넘치는 배역을 맡아 연습할 때 가우디는 어떠한 배역도 맡지 않은 채 무대 꾸미는 일을 도맡아 했다. 그는 우선 나뭇가지를 나무틀에 붙이고 그 위에 신문지를 덧달아 로마노의 오두막을 멋지게 재현했다. 토다는 훗날 이 일에 대하여 "가우디는 이 교내 연극의 무대 장식을 담당했을 때부터 이미 예술적인 성향을 보였다"고 회고한다.

앞서 언급했던 것처럼 가우디의 학교는 기획부터 출판까지 학생들이 주관하는 교내 간행물로 유명 했는데, 레우스의 삼총사 또한 잡지를 손수 만들기로 뜻을 모았다. 토다는 기획자가 되고 리베라가 글을 쓰면 가우디는 그림을 그리기로 했다. 그리고 마침내 1867년 11월 22일 창간

호 '아를레킨^{El Arlequin}'이 나왔다. 아를레킨은 16세기 이탈리아 희극의 등장인물로 '어릿광대'를 의미하는데, 우리에게는 영어인 할리퀸^{Harlequin}으로 더 익숙 할 것이다. 이 인물은 지킬과 하이드처럼 한 인물이 두 개의 상반된 인격을 가진 캐릭터로 이 캐릭터의 이름을 제목으로 정한 잡지의 부제를 '진지하면서 익살스러운'으로 상반되게 정한 것은 어찌보면 당연했다.

가우디와 토다, 리베라는 매주 정기적으로 축제 소식이나 문화 소개, 교육 내용, 서정적이거나 유머러스한 자작시를 손으로 직접 쓰고 그려 간행했다. 재미있는 사실은 가우디가 이 잡지의 표지에 깃발을 들고 서 있는 아를레킨을 그렸는데, 깃발에 '구독^{¡¡SUSCRIBIOS!!}'이라고 적혀 있는 것을 보면 오늘날 유튜브 채널에서 구독을 유도하는 것과 같아 150년 전에도 현재와 다르지 않은 발상이 재밌다.

하지만 삼총사의 협업은 각자의 사정으로 서로 멀어지면서 끊기게 된다. 리베라는 레스플루가 데 프란쿨리에서 교사 생활을 하셨던 아버지의 사망으로 고아가 돼 스페인 남부 안달루시아 알메리아에 있는 삼촌 댁으로 갔고, 가우디는 이듬해인 1868년 1월 31일 아를레킨 9호까지 만들고 9월 바르셀로나로 전학 가게 되었다. 물리적인 거리로 삼총사는 육체적으로는 떨어져 있었지만, 그럼에도 편지를 주고받는 등 우정은 끊어지지 않고 이어져 가장 큰 협업을 준비하게 된다. 바로 '포블렛^{Poblet} 복원 프로젝트'이다. 그리고 이것이 가우디의 인생 첫 번째 건축 프로젝트였다.

'포블렛 복원 프로젝트'는 리베라의 아버지께서 근무하셨던 레스플루가 데 프란쿨리에 인접한 포블렛 수도원을 복원하는 계획이었다. 리베

라는 가우디와 토다에게 "거대한 수도원이 지금은 파괴되어 버려져 있다"고 종종 이야기했고 이 말을 들을 때마다 가우디와 토다의 심장은 빠르게 두근거렸다. 같은 프로젝트에 대한 관심사는 역시 서로 달랐는데, 토다는 폐허 안에서 보물을 발견하거나 수도원의 오래된 역사로부터 얻을 낭만적인 시상을 기대했다면, 가우디에게 있어 포블렛 수도원 폐허는 건물이 해체되어 내부 구조나 건축사를 몸소 느끼고 습득할 수 있는 교과서이자 해부도인 셈이었기에 관심을 기울인 것이다.

이렇게 참 달랐던 삼총사였지만, 그들은 모두 위험을 무릅쓰고 행동하는 모험가였고 미지의 세계를 찾아가서 발견하는 탐험가였다. 그리고 세 사람은 헤어진 지 3년만인 1870년 7월 포블렛 수도원에 가기 위해 모였다.

지난 35년간 모진 풍파를 맞아 폐허가 된 수도원 앞에 가우디, 토다, 리베라 세 명은 서있다. 마치 유비, 관우, 장비가 했던 도원결의처럼 "지금 남아 있는 것뿐만 아니라 존재했던 모든 것을 복원하고 수도원의 영광을 부활시키겠다"고 맹세했다.

동기가 부여되자 역할은 자발적이고 빠르게 분담됐다. 가우디는 벽을 세우고 지붕을 다시 만들고 궁륭을 수리하고 약탈자들에 의해 파인 땅과 뚫린 구멍을 메꾸기로 했다. 리베라는 포블렛 수도원의 업적과 역사를 카탈루냐 사람들에게 이야기해서 그들의 마음을 움직이고 후원을 받기로 했다. 토다는 기록보관소와 도서관에서 자료를 모아 책을 쓴 후 파는 것으로 충당한 수익금을 복원 공사의 초기 자금으로 사용하기로 했다. 이 역할분담은 앞서 아를레킨 잡지를 만들 때, 세 명이 했던 일과 다르지 않고 규모만 커졌다는 것을 알 수 있다.

포블렛 수도원의 정식 명칭은 '포블렛의 산타 마리아 왕실 수도원'으로 여기서 '포블렛'은 미루나무(포플러)를 의미한다. 실제로 수도원 남쪽으로는 축구장 2,940배에 달하는 2,100 ha의 포플러 숲이 펼쳐져 있다. 포블렛 수도원은 1150년 바르셀로나 영주였던 라몬 베렝게르 4세[Ramón Berenguer IV]가 퐁프르와드 수도원에 이곳의 영지를 하사하면서 그 역사가 시작되었다.

아라곤 왕실과 귀족들의 후원에 힘입어 새 수도원 공사는 순조롭게 진행되었다. 그리고 1340년 아라곤 왕이었던 페드로 4세[Pedro IV]가 왕실과 귀족의 무덤을 이 수도원에 만들 것을 명령하자 왕과 귀족들의 보호와 부지, 인부, 자금 등 후원은 계속 이어져 번영을 누렸다. 특히 수도원이 완공되었을 때, 포블렛 수도원은 4대 시토 수도원 중 하나로 크기와 중요도에서 타의 추종을 불허했다.

이 영원할 것 같았던 영광은 18세기부터 쇠퇴하기 시작했다. 스페인 왕위 계승 전쟁 때, 아라곤 왕국을 따라 합스부르크 왕가를 지지했던 수도원은 결국 반대파였던 부르봉 왕가의 펠리페 5세[Felipe V]가 스페인 왕권을 잡으면서 이전에 받았던 보호와 후원을 더 받지 못하게 되었다. 수도원은 1809년 나폴레옹 군대의 약탈과 1820년 반교권주의자의 약탈과 파괴, 방화로 큰 피해를 보았음에도 불구하고 수도사들의 헌신적인 관리와 복구로 명맥을 이어갔다. 하지만 1835년 국가가 수도원 압수를 결정하면서 사망 선고가 내려졌다. 수도사 50명과 평수도사 11명, 견문수사 11명이 수도원에서 추방되었고 수도원의 모든 소유는 국가가 몰수하여 매각됐다. 가장 큰 문제는 국가가 쓸모없어진 수도원을 방치하자 일어났다. 약탈자들은 값나가는 물건을 찾기 위해 무덤과 건물을 뜯었고 발견하지 못하자 자재와 석재를 가져갔다. 관리와 보호를 받지 못한 건물은 더 유지되지 못하고 급격히 붕괴했다.

가우디는 자신의 임무를 완수하기 위해 제일 먼저 수도원에 남아 있는 건축자재를 분석했다. 새로 복원되는 부분이 기존 부분과 어긋나지 않도록 하기 위해 연구하고 그 방법을 기록에 남겼다. 예를 들어 〈내부 벽은 사람이 가공한 것이 아닌 수도원 옆에 흐르는 강물에 의해 자연적으로 깎인 것이었기에 표면이 매끄럽고 모서리가 둥근 바위를 사용해야 하고, 기와와 타일은 강의 흙으로 만들어진 것이기에 동일한 재료로 만들어야 한다.〉라는 것이었다.

자재 외에도 세부적인 부분들까지도 기록에 남겼는데 복원에 필요한 인원은 석공 두 명과 인부 네 명으로 이들의 임금은 당시 평균임금의 2배로 산정했다. 또 복원이 완료되면 중앙분수를 입구로 사용하여 입장료를 받고 바르셀로나의 관공서와 예술단체에 보조금을 요청하여 이 시설을 지속적으로 유지할 수 있도록 제안했다.

1870년 여름이 지나갈 때, 리베라는 그라나다로 의학 공부를 하러 갔고 토다는 법률 공부를 위해 마드리드로 갔다. 하지만 가우디는 바르셀로나 대학이 황열병으로 문을 닫자 레우스에 남았다. 그는 지속해서 포블렛 프로젝트를 수행했고 친구들에게 편지를 써 그들의 의욕이나 관심이 떨어지지 않고 프로젝트를 계속 생각할 수 있도록 상기시켰다.

훗날 리베라는 병리학 교수이자 왕실의학원 회원이 되고 여러 의학서적을 써 그 영향력으로 포블렛 수도원 복원에 힘을 보탠다. 토다는 외교관이 되어 마카오와 홍콩, 광저우, 상하이 부영사로 임명되고 1898년 미국-스페인 전쟁의 파리조약에서 스페인위원회 고문으로 역임했다. 그 와중에 토다는 60년간 포블렛 자료를 모으고 글 쓰는 일에 열중하여 1840년 결국 포블렛 수도원 복원재단의 회장이 되었으며, 이러한 노

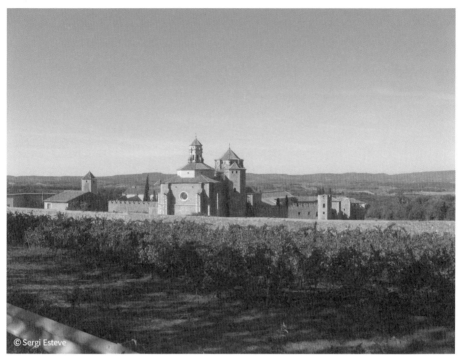
| 포블렛 수도원

력으로 포블렛 수도원은 복원이 완료되어 시토 수도사들이 거주하며 관리하고 있고 관광지의 입장료와 각 기관의 보조금으로 유지되고 있다. 1870년 18세 가우디의 꿈이 150년 후 완성된 것이다.

Llums i Ombres
de la Joventut

04
바르셀로나가 만든 원석

나는 **아름다우며 거대한 도시** 바르셀로나가
진실된 빛을 내비치며
그 빛으로 **우주의 규칙과 그 비밀**을
밝혀내는 곳이 되었으면 한다.

안토니 가우디
이 코르넷

지중해 연안의 바르셀로나는 수 세기 내려온 건축물을 보존하고 있는 역사적 가치를 지닌 항구도시이며 스페인에서 가장 진보적이고 개방적인 곳이다. 레우스에서 기차를 타고 바르셀로나로 올라오는 16세의 가우디는 이 큰 도시가 낯설고 두려웠을 것이다. 하지만 한편으로는 새로운 환경에서 펼쳐질 미래를 기대하고 있었을 것이다. 기회의 땅 바르셀로나는 그를 기다리며 건축계로 입문하도록 만든다.

어째서 가우디는 부모와 고향을 떠나 바르셀로나로 전학 가야 했을까? 가우디가 전학 간 1868년 9월 스페인은 정치적 혼돈의 시기였다. '1868년 혁명'이 일어난 것이었다. 혁명이 일어나기 2년 전부터 이어진 재정 위기로 큰 타격을 입은 부르지아지뿐 아니라 여왕 이사벨 2세 ^{Isabel II} 에 반대하는 군대가 혁명에 주도적으로 참여했다. 이사벨 2세는 남성 편력으로 많은 추문을 가지고 있어 위신이 바닥에 떨어졌고 그녀의 35년 왕위 기간 중 내각이 60차례나 바뀔 정도로 정치는 불안정했다.

이러한 여왕의 자질 부족은 군주제 붕괴를 외치는 혁명의 도화선이 됐다. 카디스에서 후안 프림 ^{Juan Prim} 장군의 반란을 시작으로 프란시스코 세라노 ^{Francisco Serrano} 장군이 알콜레아 다리 전투에서 정부군을 격파함으로써 혁명은 성공하여 이사벨 2세를 퇴위시키고 제1공화국이 수립되었다.

가우디의 고향인 레우스는 스페인 전역 중에서도 혁명의 열망이 강한 도시였는데 이는 레우스가 프림 장군의 고향이었기 때문이다. 프림 장군은 부르봉 왕가의 이사벨 2세를 퇴위시킨 혁명의 선봉장이자 공화국 수립을 약속한 급진주의자였으며 바르셀로나 성채 철거를 승인한것으로도 유명하다. 바르셀로나 성채는 스페인 왕위 계승 전쟁에서 승리한

부르봉 왕가의 펠리페 5세가 자신에게 반기를 들었던 카탈루냐를 통제하기 위해 카탈루냐의 수도인 바르셀로나에 건설한 것이었는데, 부지를 위해 1,200채의 가옥을 파괴하고 4,500명을 강제로 내쫓은 이 성채는 카탈루냐에 있어 치욕이자 억압의 상징이었다.

이를 철거한다는 것은 부르봉 왕가의 지배에서 카탈루냐를 해방하는 것과 마찬가지였고, 이후 프림 장군은 레우스의 영웅으로 추앙받게 되었다. 또한 그는 성채가 있던 곳에 공원을 만들어 카탈루냐에게 되돌려주었는데, 이것이 오늘날 바르셀로나 시민들의 휴식 공간이자 관광객들의 명소인 시우타데야^{la Ciutadella} 공원이다. '시우타데야'는 '성채'를 뜻하는 단어로 이름에서 공원 이전의 건물 용도를 유추할 수 있다.

가우디는 평생 프림 장군을 '레우스가 낳은 불멸의 이름'이라고 칭송하며 가슴 깊이 존경했다. 가우디는 1868년 혁명으로 레우스에서 다니던 피에스 학교가 폐쇄돼 바르셀로나로 전학을 가야 했지만, 바르셀로나에서 예술, 문화, 건축을 배우고 그곳에 작품을 남김으로써 훗날 레우스의 또 다른 불멸의 이름이 된다. 이와 같이 가우디와 프림 장군은 동향이라는 점과 더불어 1868년 혁명이 그들의 삶에 변화를 줘 레우스에서 벗어나 스페인의 영웅이 된다는 공통점이 있다.

가우디는 바르셀로나 의대에 합격한 넷째 형 프란세스크와 함께 바르셀로나로 왔다. 넉넉하지 않은 생활에도 불구하고 두 아들을 레우스의 명문 학교에 입학시켰던 부모는 아들의 바르셀로나 유학을 위해 땅을 팔고 대장간으로 대출을 받아가며 뒷바라지했다.

두 형제가 바르셀로나에 도착하여 정착한 곳은 리베라 지구였다. 해안과 항구를 인접하고 있는 지리적 특성 때문에 어부와 선원, 그리고

일자리를 찾으러 온 이주민이 많이 거주하던 리베라 지구는 바르셀로나에서 방세가 가장 저렴했다. 하나의 방을 개조하여 여러 개로 나누는 바람에 거주 환경이 매우 열악하고 비위생적이었다. 두 형제는 리베라 지구 중심지에 있는 산타 마리아 델 마르^{Santa Maria del Mar} 성당 뒤편의 플라세타데몬카다 길 12번지 정육점 뒷방에서 살았다.

형 프란세스크는 의대 1학년생을 보내면서 학업으로 바쁜 시간을 보냈지만, 가우디는 레우스의 학교에서 취득하지 못했던 역사와 물리화학, 프랑스어 이렇게 세 과목의 수업만 들으면 됐기 때문에 비교적 시간의 여유가 있었다. 가우디는 시간이 남을 때마다 셋방 지척에 있는 산타 마리아 델 마르 성당과 지중해를 찾아 지식과 영감을 얻었는데 이는 훗날 그의 건축과 예술에 큰 영향을 끼치게 된다.

가우디의 영감이 된
산타 마리아 델 마르 성당과
바르셀로나 지중해 해변

1329년 착공하여 1383년 완공된 산타 마리아 델 마르 성당은 바르셀로나 대성당과 종종 비교되는데, 이는 두 성당이 동시대 때 건설 중이었고 매우 가까이 있었기 때문이다. 또한 바르셀로나 대성당은 아라곤 왕족과 귀족들이 미사를 드려 고위 성직자가 있었던 '상류층의 대성당'인 반면 산타 마리아 델 마르 성당의 신도는 대부분 리베라 지구의 어부나 선원이라 '바다의 대성당'으로 불렸다.

그 외에도 바르셀로나 대성당은 상류층의 후원으로 건축된 반면 산타 마리아 델 마르 성당은 평범한 상인들이 십시일반으로 돈을 냈고, 돈

© Xavier Caballé

| 산타 마리아 델 마르 성당

을 낼 여유가 없던 어부나 선원, 항만 노동자들은 대신 성당 건축에 필요한 큰 돌을 3km 떨어진 몬주익 에서 직접 짊어지고 오는 후원 등으로 성당이 건축되었다. 이들의 헌신은 조각으로 남아 오늘날까지도 기억되고 있는데 산타 마리아 델 마르 성당 입구의 붉은색 나무문에서 돌을 머리에 얹고 걷는 한 청동 부조상을 발견할 수 있다.

사회 계층 가운데 하류층 사람들이 한뜻으로 서로의 마음과 힘을 모아 산타 마리아 델 마르 성당을 짓는 것을 본 가우디는 이후 사그라다 파밀리아 성당을 지을 때 이 정신을 계승했다. 사그라다 파밀리아 성당이 지어진 지역은 바르셀로나에서 하류층이 모여 살던 곳이었는데, 지역 주민들은 산타마리아 델 마르 성당을 쌓아올린 사람들처럼 성당 건축에 필요한 돈을 기부하거나 조각의 모델이 되는 등 헌신적으로 협력하였다.

그 외에도 사그라다 파밀리아 성당은 건축적인 측면 또한 산타 마리아 델 마르 성당에서 영감을 얻었다는 점을 발견할 수 있는데, 산타 마리아 델 마르 성당 내부에는 기둥이 빼곡하게 줄지어 서 있어 어두울 것 같지만, 기둥이 팔각형으로 깎여 있어 햇빛이 굴절되거나 반사되지 않고 내부를 고루 비춘다. 이 점은 사그라다 파밀리아 성당에서 더욱 발전한 모습을 보이는데, 기둥에 입사되는 햇빛의 각도에 따라 육각형부터 십이각형까지 세분되어 햇빛의 굴절이나 반사를 최소화하는 모습을 볼 수 있다.

또 동북쪽에서 서남쪽을 향하는 산타 마리아 델 마르 성당은 그 방위 덕분에 일조시간이 길어 장시간 내부는 밝고 기둥은 다양한 각도의 그림자를 만들어 내는데, 사그라다 파밀리아 성당 또한 동일한 방위에 위치하여 같은 이점을 누리고 있다. 이를 통해 우리는 가우디가 산타 마리아 델 마르 성당에서 많은 영감을 얻을 수 있었음을 알 수 있다.

산타 마리아 델 마르 성당에서 건축적 지식을 얻은 가우디는 이어 지중해에서 예술적 영감을 얻는다. 바다를 에워싸는 지리적 특성을 가진 유럽과 아프리카, 아시아 대륙의 경제, 문화, 예술이 수 세기에 거

| 바르셀로나 지중해 해변

쳐 지중해를 통해 교류되었는데, 가우디는 〈기술적이고 반복적인 북쪽 사람들과 달리 지중해 사람들은 창조적이며 오리지널하다.〉라고 지중해 사람들의 천부적인 예술성에 관해 이야기했다.

또 〈45도 비스듬한 지중해의 햇빛이 건축적으로 가장 완벽한 빛이다.〉라고 했는데 '건축물의 형태와 색감을 가장 잘 볼 수 있는 빛의 각도'라고 생각했기 때문이다. 수평으로 비추는 빛이나 수직으로 내리쬐는 빛은 정면이나 윗면 중 한쪽 면만 지나치게 밝혀 극명한 명암을 만들어 낸다. 결국 반대쪽 면은 시각적으로 형태가 잘리고 양쪽 면의 색깔은 바래 본래의 색을 잃어버리게 된다. 그래서 천혜의 햇빛을 가진 지중해를 터전으로 사는 사람들 가운데 뛰어난 예술가가 나타날 수밖에 없다는 이 말은 지중해 인접국인 그리스, 이탈리아, 프랑스, 스페인의 거장들을 보면 수긍된다.

가우디는 해변에서 지중해를 바라봤다. 최고의 각도와 밝기로 바다를 비추는 햇빛, 그 햇빛을 받아 다양한 색으로 반짝이는 바닷물, 모두 다른 모양으로 넘실거리는 물결. 바람에 따라 달라지는 파동. 이 모든 것이 완벽한 신의 조화였다. 이러한 영감을 얻은 가우디는 이 이미지를 훗날 까사 바트요와 까사 밀라에서 재현한다.

청춘 명암

까사 바트요의 파사드 ^{façade}(건축물의 주 출입구가 있는 정면)는 여러 색깔로 반짝이며 잔잔한 물결의 움직임이 있고 까사 밀라의 파사드는 층마다 다른 모양의 물결이 사람 키보다도 더 큰 파동으로 휘몰아치고 있다.

시간은 흘러 바르셀로나에서 생활한 지 1년이 지났다. 프란세스크는 학업을 우수한 성적으로 통과했고 가우디는 프랑스어를 유급했으나 역사와 물리화학은 통과해 대학을 진학할 수 있게 됐다. 이때 가우디는 지난 1년간 보았던 산타 마리아 델 마르 성당과 지중해를 통해 얻은 영감을 토대로 건축대학을 가기로 한다. 건축대학을 진학하기 위해서는 새로운 과목을 추가로 배워야 했고 건축대학 입학시험도 통과해야 했기 때문에 쉬운 결정은 아니었을 것이다.

그러나 바르셀로나를 걸으며 자연스럽게 만나게 된 로마 양식부터 고딕 양식까지 1,400년의 역사를 망라한 건축물들이 가우디에게 건축에 대한 관심을 갖도록 하였으며, 그 당시 바르셀로나에서 일어난 도시 개발 계획이 그를 건축업으로 강력하게 이끌게 된다.

바르셀로나의
어원

바르셀로나의 어원은 하밀카르 바르카 ^{Hamilcar Barca} 로부터 시작된다. 카르타고의 명장 한니발 ^{Hannibal} 의 아버지인 그는 제 1차 포에니 전쟁 이후 이베리아반도를 자신의 영향력 아래에 뒀다. 기원전 230년 하밀카르는 도시를 짓고 자신의 성을 따서 '바르카의 도시'라고 명명한 것이 바르셀로나의 시작이 되었다. 이후 기원전 218년에 로마가 점령하여 로마어로

'바르시노'라는 이름으로 불리며 포럼과 바실리카, 신전, 요새를 갖춘 작은 도시가 된다. 이때의 잔재로 바르셀로나의 구시가지 고딕지구에 아직도 남아 있는 로마 시대의 성벽, 성문, 수도교를 볼 수 있다.

'바르시노' 이후에도 바르셀로나는 414년 서고트 왕국이 지배하고 톨레도로 천도하기 전 수도로 지정되기도 하였고, 717년 이슬람 제국이 점령하였으나, 801년 프랑크 왕국에 뺏기고 985년 다시 이슬람 제국이 탈환되기도 하였다. 하지만 탈환하는 과정에서 도시의 대부분은 파괴돼 버려지고 만다.

이후 보렐 2세^{Borrell II} 백작은 바르셀로나를 재건하고 다스리는 자치권을 갖게 되었다. 백작령으로 프랑크 왕국, 마요르카 왕국, 발렌시아 왕국, 나폴리 왕국과의 해상 무역을 통해 부를 축적한 바르셀로나는 1150년 바르셀로나 백작과 아라곤 여왕의 결혼으로 아라곤 왕국에 편입되며 지중해의 주요 항구도시 중 하나가 된다.

하지만 스페인 왕위 계승 전쟁으로 인해 바르셀로나는 빠르게 쇠퇴한다. 스페인 왕위 계승 전쟁(1701년~1714년)은 프랑스·스페인의 동맹과 영국·신성로마제국·네덜란드 동맹 사이에서 말 그대로 '스페인 왕위를 누가 계승하느냐'를 두고 일어난 전쟁을 말한다.

스페인 최초의 통일 왕국은 1469년 아라곤 왕국의 페르난도 2세^{Fernando II}와 카스티야 왕국의 이사벨 1세^{Isabel I} 결혼으로 시작된다. 결혼으로 두 왕국은 통합되고 1492년 1월 2일 이슬람 제국의 마지막 영토였던 그라나다를 점령하여 711년 이래 이슬람 제국에게 지배당하던 스페인을 해방하고 레콘키스타^{Reconquista} (국토 회복 운동)의 대업을 마치게 된다. 같은 해 역사에 남는 또 다른 대업을 이루게 되는데 스페인에서 후원하던 크리스토퍼 콜럼버스^{Christopher Columbus}가 10월 12일 신대륙을 발견한 것이다.

이로써 스페인은 광활한 영토와 막대한 금·은을 소유함으로써 무적함대로 대표되는 '태양이 지지 않는 제국'이 된다.

이후 페르난도 2세와 이사벨 1세의 왕위는 합스부르크 왕가로 시집간 둘째 딸에게 돌아갔다가 그녀의 아들로 이어진다. 그가 바로 신성로마제국의 황제 카를 5세^{Karl V}이자 스페인의 왕 카를로스 1세^{Carlos I}이다. 스페인의 왕위는 합스부르크 왕가로 계속 내려오던 중 문제가 발생한다.

카를로스 2세^{Carlos II}가 후사 없이 죽자 왕위는 신성로마제국 황제 레오폴트 1세^{Leopold I}의 차남 카를^{Karl}과 프랑스 왕 루이 14세^{Louis XIV}의 손자 필립^{Philippe} 두 사람에게 모두 있었다. 비록 카를로스 2세는 죽기 한 달 전 프랑스의 필립을 후임으로 임명했지만, 왕비는 자신의 조카인 신성로마제국의 카를을 왕으로 세우기 원했다. 루이 14세의 손자가 스페인의 왕위를 갖는다는 것은 프랑스에 유럽의 헤게모니^{hegemonie}(우두머리의 자리에서 전체를 이끌거나 주동할 수 있는 권력)가 주어진다는 의미였다.

이에 프랑스의 독주를 막고 유럽 내 힘의 균형을 유지하기 위해 영국, 신성로마제국, 네덜란드는 프랑스에 선전포고하고 신성로마제국의 카를을 스페인 왕으로 추대하게 된다. 여기서 스페인은 프랑스의 필립을 지지하지만 카탈루냐는 스페인과 필립에 대항하고 신성로마제국의 카를 쪽으로 참전한다. 의회, 통화, 언어를 계속 독자적으로 유지했던 카탈루냐는 마드리드 중심으로 중앙집권화를 강화하려고 했던 스페인에서 분리되어 자치권을 갖기 원했기 때문이었다.

그러나 이 전쟁의 끝은 프랑스의 필립이 스페인 왕 펠리페 5세^{Felipe V}로 즉위하여 부르봉 왕가가 세워지고 부르봉 왕가는 오늘날까지 스페인 왕으로 이어지고 있다. 반기를 들었던 바르셀로나는 13개월의 포위와 공격 끝에 1714년 9월 11일 함락됐다. 이날이 오늘날 '디아다^{Diada}'로

불리는 카탈루냐의 국경일이다. 오늘날 카탈루냐 독립 이슈는 근래에 시작된 것이 아니라 이날부터가 시작이다. 함락 후 바르셀로나는 스페인의 제재가 강해지면서 빠르게 쇠퇴한다.

그런 바르셀로나는 19세기부터 인구가 급증하며 경제, 정치, 문화의 중심으로 옛 영광을 되찾는다. 바르셀로나는 스페인에서 최초로 산업화가 시작된 곳으로, 다른 지방에서부터 일자리를 찾기 위해 수많은 사람들이 유입돼 1840년 12만 명에 불과했던 인구가 1870년 24만 명, 1900년 53만 명, 1930년 100만 명으로 30년마다 두 배씩 급증했다.

문제는 항구도시 특성상 해안가를 따라 형성된 시가지를 보호하기 위해 길이 6km의 성벽을 둘러쌓인 바르셀로나는 급증하는 인구를 받아들일 수 있는 준비가 되어 있지 않았다. 성벽으로 인해 성안과 성 밖의 경계가 생기고 도시가 확장되는 데 있어 오히려 걸림돌이 되었다. 성안의 인구밀도는 포화 상태에 이르러 집은 작고 어둡고 환기가 안 됐으며 좁은 길에는 오물이 가득하고 하수가 흘러넘쳤다. 이에 황열병, 티푸스, 콜레라가 빈번하게 발병하여 수많은 사람들이 목숨을 잃었다.

결국 바르셀로나는 산업화에 이은 주택난과 비위생 문제를 해결하기 위해 1859년 성벽을 철거하고 정치인이자 엔지니어, 도시계획자, 법률가, 경제학자인 일데폰소 세르다^{Ildefonso Cerdá}를 책임자로 임명하여 도시 개발 계획을 수립한다. 도시 개발 계획의 모토는 '구시가지를 개혁하고 신시가지를 만들어 확장하겠다'는 것이었다.

이듬해 이사벨 2세 여왕이 오늘날 바르셀로나 중심인 카탈루냐 광장에 첫 돌을 놓으면서 확장 공사는 비로소 시작된다. 그리고 천지개벽과 같은 공사 끝에 오늘날 바둑판처럼 네모반듯한 바르셀로나를 만들어 냈다.

에이샴플라 바둑판

이 모습을 한눈에 가장 잘 볼 수 있는 장소가 카르멜 벙커 ^{Bunkers del} ^{Carmel}와 바르셀로나에서 가장 높은 산인 티비다보 ^{Tibidabo}이다. 바르셀로나에서 확장된 지역의 이름을 카탈루냐어로 '에이샴플라 ^{Eixample}'라고 부르는데 이는 한국어로 '확장'이라는 뜻이다.

가우디가 바르셀로나에 온 1868년부터 부동산 중개업자와 신흥부유층의 투자는 확장 공사에 박차를 가했고 이런 건축 붐은 가우디가 건축하도록 만들었다. 그리고 가우디는 건축가가 되고 에이샴플라에 까사 바트요와 까사 밀라를 만든다.

가우디는 1868혁명으로 인해 정든 레우스를 떠나 낯선 바르셀로나로 올 수밖에 없었지만, 산타 마리아 델 마르 성당과 지중해, 건축 문화유산들은 교과서처럼 가우디에게 건축을 보여줬고 때마침 진행 중이었던 에이샴플라는 훗날 가우디가 그려나갈 빈 도화지로 남아 있었다. 가우디에게 바르셀로나는 완벽하게 준비된 곳이었다.

05
깨지지 않은 원석

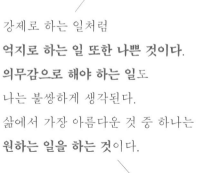

강제로 하는 일처럼
억지로 하는 일 또한 나쁜 것이다.
의무감으로 해야 하는 일도
나는 불쌍하게 생각된다.
삶에서 가장 아름다운 것 중 하나는
원하는 일을 하는 것이다.

안토니 가우디
이코르넷

고등학교 정규 과정을 마치고 홀로 선 가우디에게 세상은 호락호락하지 않았다. 바르셀로나에 유행병이 돌아 건축 대학 입학이 늦어지고, 노력 끝에 원하던 바르셀로나 건축 대학에 입학했지만, 집안이 어려워져 건축 공부를 하는 것보다 생활비를 버는것에 더 많은 시간을 할애해야 했다. 게다가 대학 수업은 지극히 '아카데미academy적'이었고 정형화되어 있어 자유분방한 가우디와 맞지 않았다. 학교에서 정해 놓은 답을 쓸 것인가? 아니면 자신이 원하는 답을 할 것인가? 그 답은 이미 나왔다.

건축으로 진학을 결정하자 가우디의 발걸음은 명확했다. 건축 대학에 진학하기 위해 바르셀로나 대학교 이공학부에 입학하여 대수학, 기하학, 삼각법 등 건축에 필요한 기본 학문을 배웠다. 하지만 이듬해인 1870년부터 계획은 어긋나기 시작한다. 바르셀로나에서 1,236명의 사망자를 낸 황열병이 유행하자 선천적으로 허약했던 가우디는 2년간 고향 레우스에 에 머물러야 했다. 황열병이 잦아들자 1872년 바르셀로나로 다시 돌아와 수료하지 못한 수업을 재수강하고 건축 대학 입학시험에 필요한 미술을 배웠다. 그리고 건축 대학에 진학하기로 결심한 지 5년만인 1874년 10월 24일, 드디어 건축 대학에 합격했다.

오랜 노력 끝에 어렵게 입학한 건축 대학이었지만, 진부한 지식을 배우고 획일화된 사고를 강요하는 전통적인 수업 방식은 가우디에게 큰 고역이었다. 그래서 그는 수업을 빠지고 도서관에 가서 건축 서적을 찾아 읽곤 했다. 사진이나 삽화를 통해 세계 건축물들을 단편적으로 접했으나, 평면의 세계로도 가우디는 그 나라만의 문화적 특성과 건축적 디테일detail(상세하게 표현된 세부 장식)을 두루 익힐 수 있었다.

존 러스킨,
윌리엄 모리스,
그리고 외젠 비올레르뒤크

도서관에서 존 러스킨[John Ruskin*]과 윌리엄 모리스[William Morris**]의 이론서를 읽게 된 가우디는 이에 영향을 받아 당시 신고전주의의 영향으로 최대한 절제되었던 장식의 중요성을 회복하고 전통적 노동의 가치와 장인의 손으로 만들어지는 아름다움을 중시하게 됐다. 또한 이익만 추구하여 영혼과 윤리가 고갈되는 것을 철저하게 기피하고 동료를 사랑하고 본인의 도덕성을 지키는 등 그들의 정신을 철저히 계승했다.

존 러스킨과 윌리엄 모리스를 통해 건축적 디테일을 배우고 건축에 대한 태도를 정했다면 외젠 비올레르뒤크[Eugène Viollet-le-Duc]의 이론서와 건축 사전은 가우디에게 건축에서 가장 중요하고 중심이 되는 근본 원리와 구조 개념을 가르쳐줬다. 가우디와 동시대 사람이지만 가우디 (1852~1926)보다 38년 일찍 파리에서 태어난 비올레르뒤크는 몽생미셸[Mont Saint-Michel], 아미앵 노트르담 대성당[Notre-Dame d'Amiens], 파리 노트르담 대성당[Notre-Ame de Paris], 카르카손 성채[Cité de Carcassonne], 피에르퐁 성[Château de Pierrefonds]을 비롯한 수많은 중세 건축물을 복원하거나 개축한 거장이다. 그는 역사의 소용돌이에 휘말리거나 세월의 풍파로 폐허가 되어 버려진 건축물을 복

* 영국의 미술 평론가로 『건축의 칠등(The seven lamps of architecture)』을 통해 건축에서 희생·진실·힘·미·생명·기억·복종의 일곱 가지 정신이 필요하다고 했다. 41세 이후 사회 사상가로 이익만을 중시하는 전통적인 경제학을 비판하고 사랑·정직·도덕이 가장 중요하다는 인도주의적 경제학을 발표했다. 그의 사상은 레프 톨스토이(Lev Tolstoy), 마르셀 프루스트(Marcel Proust), 마하트마 간디(Mahatma Gandhi), 윌리엄 모리스에게 영향을 줬다.

** '현대 디자인의 아버지'로 불리는 영국의 시인이자 예술가, 사회운동가로 산업혁명이 가져온 예술의 획일화와 기계화, 대량생산에 반대하고 중세 시대 장인의 방식과 기술을 재현해야 한다고 주장했다. 그리하여 수공예 장식 예술을 중시하고 참된 노동의 즐거움을 강조했다.

원하면서 남아 있는 부분을 모방하여 그대로 복제하거나 전통을 무시하고 자신만의 방식을 고수하여 기존 건축물과 동떨어진 창조물을 만드는 등의 주먹구구식 작업은 하지 않았다. 그는 콘텍스트 context(사물의 서로 잇닿아 있는 관계나 연관)를 통해 작품 너머에 있는 건축의 본질과 기능을 보고 건축물에 새 삶을 준 것이었다.

〈하나의 건축물을 복원하는 것은 그것을 유지하거나 수리하거나 개조하는 게 아니라 만들어졌던 그 순간 완벽한 상태로 회복시키는 것이다.〉라고 말한 비올레르뒤크의 사상을 계승한 가우디는 그의 사상에서 더 나아가 〈건축가는 사물이 존재하기 전 사물의 본질을 볼 수 있어야 한다.〉라고 말했다.

그렇다면 가우디가 말한 건축가가 봐야 할 사물의 본질은 무엇이었을까? 그는 건축물을 단순히 건축으로 만든 사물로 보는 것이 아니라 '생물처럼 자연의 조화로운 법칙에 지배되고 유기적으로 관계를 맺는 것'이라고 봤다. 그리고 〈이 근본 원리를 따르지 않는 건축가들은 예술적인 일을 하는 것이 아니라 아무렇게나 일하는 사람이다〉라고 단정했다. 그래서 1870년 포블렛 복원 프로젝트뿐만 아니라 이후 가우디의 모든 작품에서 건축물과 자연이 공존하게 함으로 자연에 대한 존중을 발견할 수 있다.

건축가에 있어 불변하는 철학을 갖고 건물을 만드는 것도 중요하지만 건물이 무너지지 않도록 이상을 실현해줄 구조도 중요하다. 가우디는 이 점 역시 비올레르뒤크의 구조적 합리주의(건축의 콘셉트를 거부하고 재료와 구조의 합리적인 기능에 충실한 건축을 해야 한다는 주장)를 정리한 이론서에서 답을 찾았다. 고딕 양식의 합리적인 구조를 도감으로 상세히 풀어낸 이론서 덕분에 구조의 형태와 하중, 역학을 이해했고 훗날 자신만의 독창적인 구조를 만들어냈다.

러스킨과 모리스, 비올레르뒤크는 서적으로 가우디의 성장에 간접적인 영향을 준 거장이었다면 다음은 가우디와 협업하며 직접적인 도움을 준 거장들이다.

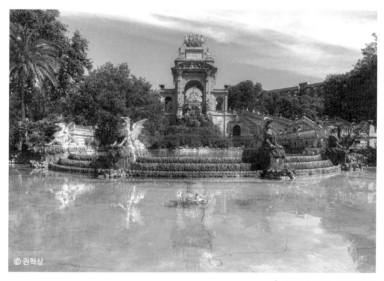

© 권혁상

▎시우타데야 공원 폭포

가우디는 제일 먼저 주셉 폰사레$^{Josep\ Fonsterè}$와 일을 한다. 명망 높은 현장감독이었던 폰사레는 1872년 시우타데야 공원 공모전에서 당선되어 공사를 전담하게 됐다. 중앙 광장과 기념비적 분수, 두 개의 호수, 숲, 산책로를 포함한 계획안을 제출하고 당선되었지만, 당시에는 설계도를 그리는 건축가가 아닌 건설 공사의 현장을 감독하는 사람의 당선으로 논란이 있었다. 결국 설계사가 필요했던 폰사레는 가우디를 고용하고 기념비적 분수대에서 폭포 최상단까지 물을 끌어 올릴 수 있는 수압 장치와 폭포 최하단에 있는 인공 동굴의 설계, 공원 입구의 쇠창살과 난간 제작을 위임한다. 이때 가우디는 대학 2학년생이었다.

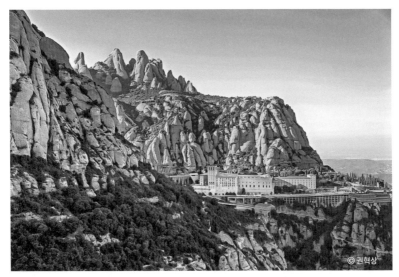

┃ 몬세라트

이듬해 3학년이 된 가우디는 교수였던 프란시스코 데 파울라 델 비야르 Francisco de Paula del Villar 와 몬세라트 수도원의 후진 예배당 건축으로 협업한다.

가톨릭의 성지
몬세라트

바르셀로나에서 30km 떨어져 있는 몬세라트 Montserrat 는 바르셀로나를 넘어 카탈루냐를 상징하는 산이자 영험한 힘이 있는 스페인의 가톨릭 성지이다. 카탈루냐어 'mont'은 '산', 'serrat'은 '톱날 모양'이란 뜻으로, 전설에 의하면 하늘에서부터 천사들이 금으로 된 톱으로 거대한 바위를 켰기 때문에 톱날처럼 들쑥날쑥한 산봉우리의 모양이 만들어져 붙은 이름이라고 한다. 순례길의 종착지로 유명한 산티아고 데 콤포스텔라와 더

불어 몬세라트를 스페인의 대표적인 가톨릭 성지로 만든 전설이 있다.

880년 어느 토요일 해가 질 무렵, 한 무리의 목동들은 하늘에서 몬세라트를 향해 밝게 비추는 기이한 빛을 봤다. 이 사실을 전해 들은 주교는 빛을 따라가 보니 산 중턱에 있는 동굴을 비추는 것을 알게 됐다. 동굴 안으로 들어선 주교는 아기 예수를 안고 있는 검은 성모상을 발견하고 자신의 교구로 옮기려고 했다. 어찌 된 영문인지 95cm의 목각 상은 너무 무거워 들 수조차 없었고 그때 '그 성모상은 몬세라트에 있어야 한다'라는 신의 음성이 들렸다. 오늘날 검은 성모상은 몬세라트 수도원의 후진 중 가장 높은 자리에 있고 본래 자리였던 동굴에는 모조품이 놓여 있지만 결국 성모상은 아직도 몬세라트를 떠나지 않고 산 안에 있는 것이다.

이러한 기적이 일어난 몬세라트에 성지순례객들이 찾아오자 1025년 수도원이 세워지고 더 많은 방문과 기부로 수도원의 명성과 규모는 점점 커졌다. 하지만 몬세라트 수도원도 앞선 포블렛 수도원과 같은 전철을 밟게 되는데 1811년~1812년 나폴레옹 군대의 두 차례 공격과 약탈로 불타고 파괴됐으며 1835년 국가의 수도원 압수로 방치되었다.

1844년 환속된 수도원은 본격적으로 재건되기 시작한다. 1876년 몬세라트 수도원의 후진을 다시 만드는 임무를 맡은 비야르는 가우디에게 검은 성모상 뒤쪽에 있는 카마린 Camarin 예배당 설계를 맡겼다. 비야르는 가우디와 떼려야 뗄 수 없는 관계인데 그 이유는 사그라다 파밀리아 성당 초대 건축가가 바로 비야르였고 가우디는 1883년 그의 후임으로 임명되었기 때문이다. 사실 비야르가 사그라다 파밀리아 성당 공사를 시작한 지 1년 7개월 만에 그만둔 것은 발기인의 고문 건축가 주안 마르투레이 Joan Martorell 와의 불화 때문이었다.

청춘 명암

마르투레이는 가우디 건축 인생에서 빼놓을 수 없는 스승이다. 교수로서 제자에게 많은 조언을 해주고 교수들 사이에서도 많은 비판을 받던 가우디를 적극적으로 방어해주고 보호해줬다. 가우디는 그런 그를 도와 바르셀로나 대성당의 파사드 계획안을 설계하는 등 사제 간의 유대는 끈끈했다. 무엇보다도 비야르가 그만두었을 때 가우디를 추천한 이가 마르투레이였다. 이로 인해 가우디는 일생의 걸작인 사그라다 파밀리아 성당을 만들 수 있었고 성당에 자신의 43년(1883년~1926년) 건축 인생을 고스란히 담았다.

가우디 건축물의 장식에서 두드러지게 발견되는 특징은 다양한 종류의 원목으로 매우 세밀하게 만든 목제 가구와 강한 연철을 마치 종이 공예 하듯 자유자재로 만든 철제 장식, 살아 있는 것처럼 정교하게 깎은 조각이다.

이 특징이 나타나는 것은 그가 건축 대학생 때 장인들의 공방에서 일하며 새로운 양식과 기술, 재료를 거부감없이 받아들였기 때문이다. 이 장인들은 건축가가 된 후에도 같이 일하며 가우디의 건축에 날개를 달아줬다. 목공장인 아우달드 푼티 Eudald Punti 공방에서 가우디는 다음 장에서 알아볼 장갑 장식장과 가로등을 제작했다. 주안 오뇨스 Joan Oñós 는 철 공장인으로 예술품에 가까운 철 격자창과 철 대문, 철 난간 등을 만들었다. 요렌스 마타말라 Llorenç Matamala 는 조각가로 그의 작업실은 푼티 공방 바로 옆에 있어 푼티 공방에서 일하던 가우디를 자연스럽게 알게 되었다. 나이가 비슷했던 두 사람은 금방 의기투합하여 많은 협업을 하는데 특히 가우디가 비야르에 이어 사그라다 파밀리아 성당의 건축을 맡았을 때 모든 조각을 마타말라에게 맡길 정도로 신임이 깊었다.

가우디는 바쁜 학업 중에서도 폰사레, 비야르, 마르투레이의 설계

사로 일하고 푼티, 오뇨스의 조수로 일을 하였는데, 이는 실무 경험을 쌓고자 했던 의욕보다는 돈을 벌어야 했던 궁여지책이었다. 가우디의 메모장에는 과제와 더불어 파드로스&보라스 엔지니어 사무실에서 전차 계획안, 비야르를 위한 몬세라트 카마린 예배당 설계도, 폰사레를 위한 시우타데야 공원 입구 스케치, 그라불로사 집 리모델링 설계도, 세라라치를 위한 비야 아르카디아 별장과 마스노우 성당 제단, 말레라씨를 위한 옷장, 빌라르델 약국 진열대와 같이 해야 할 일들이 빼곡하게 적혀 있었다.

가난한 처지에도 부모는 자녀들의 생활비와 학비를 위해 집과 대장간, 시골땅으로 대출을 받는 등으로 희생하였으나, 이제는 더 이상 돈을 마련할 수 없었기에 가우디는 직접 생활비와 학비를 벌어야 했다. 갑작스럽게 내몰린 생업 전선에서 치열하게 살았지만, 이 위기는 곧 도서관에서 서적으로 배운 이론들을 바로 실무에 적용할 기회이기도 했다. 무엇보다도 억지로 일한 것이 아니라 모든 일에 열심히 했기 때문에 거장들은 차후에도 가우디와 협업하거나 가우디를 자신들의 대리인으로 추천했다.

하지만 이런 거장들과 달리 대학 내 교수들의 가우디에 대한 평가는 그다지 좋지 못했다. 학교 규율을 따르지 않고 교수들의 이론에 계속 반대 의견을 내고 독특한 예술 성향을 가지고 모든 수업마다 대답하기 힘든 질문을 하는 가우디가 교수들은 탐탁지 않았다.

어느 날 한 교수는 가우디가 학교를 그만두게끔 가우디를 제외한 모든 학생을 자신의 집에 초대해 설계 시험을 치렀고 그때 참석한 학생들은 모두 통과했다. 그리고 이를 알지 못했던 가우디는 비야르의 중재로 뒤늦게 시험을 치러 학년을 무사히 마칠 수 있었다는 일화가 있다. 이

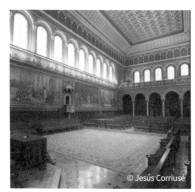
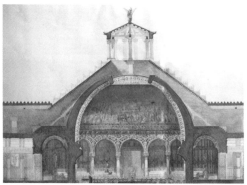

▌총장이 만든 강당　　　　　　　　▌가우디의 졸업작품이었던 강당 수정안 설계도

를 통해 가우디에 대한 교수들의 반감이 어느정도 였는지 짐작해볼 수 있다. 불공평한 처사에도 가우디는 최선을 다해 과제를 해나갔고 드디어 졸업을 눈앞에 뒀다.

1877년 10월 가우디는 대학의 강당 설계를 졸업 작품의 주제로 정했다. 그리고 두 달 후인 12월 졸업 논문과 함께 작품을 제출하자 학교는 발칵 뒤집어졌다. 가우디가 제출한 작품은 바르셀로나 대학교의 강당으로 당시 건축 대학 총장인 알리에스 루젠[Elies Rogent]이 설계했기 때문이다. 가우디는 졸업논문에서 총장의 설계에 대해 문제점을 비판하고, 설계도에서 평평한 바닥을 각도 있게 바꾸고 격자 천장을 거대한 돔과 천장에서 빛이 내려올 수 있는 꼭대기 탑으로 바꿔 총장과 대치점에 섰다.

해당 논문은 1878년 1월 졸업 심사에서 교수들의 치열한 논쟁 끝에 5명이 유급, 2명이 우수, 2명이 최우수를 준 결과 최저점을 받아 꼴찌로 통과하게 되었는데, 이때 총장이 탄식하듯 내뱉은 말이 유명하다.

"우리는 천재 혹은 미치광이에게 건축사 자격증을 주었습니다. 시간이 지나면 알게 될 것입니다."

1868년 고향을 떠나 바르셀로나로 온 지 딱 10년이 되는 1878년,

스물 여섯 살의 건축가는 이렇게 탄생했다.

가우디의 졸업 작품을 통해 수모를 당한 루젠은 자신의 수제자가 적대감을 갖고 자신의 복수를 해주기 원했다. 그렇게 나타난 루젠의 수제자는 가우디보다 3살 나이가 많은 유이스 도메네크^{Lluís Domènech*}로 둘은 일생의 라이벌이 되었다.

선의의 라이벌,
꽃의 건축가 도메네크

바르셀로나에서 태어나고 죽어 '바르셀로나의 건축가' 또는 건축물에 유난히 꽃장식이 많아 '꽃의 건축가'로 불리는 도메네크는 모든 면에서 가우디와 정반대였다. 가난한 대장장이의 아들인 가우디와 달리 도메네크는 부유하고 평판 좋은 출판업 가정에서 태어났다. 건물을 짓는 일에만 몰두한 가우디와 달리 도메네크는 출판업자, 역사학자, 고고학자, 교수, 건축 대학 총장까지 다방면에 종사했다. 또 정치에 무관(無官)한 가우디와 달리 도메네크는 적극적인 정치 활동을 한 결과 주 국회의원이 되기도 했다.

그러나 가우디와 도메네크는 향년 74세를 일기로 삶을 마친 것과 바르셀로나 모더니즘을 이끌면서 카탈루냐 정체성을 건축에 녹이려는 한평생의 노력을 바쳤다는 사실은 같았다. 스승인 루젠 총장의 바람과 달리 도메네크와 가우디는 적대하기는커녕 좋은 관계를 유지하며 서로를 돕고 의지하였다.

* 현재 바르셀로나에 있는 유네스코 세계 문화유산 9개 중 7개가 가우디의 작품이며, 나머지 2개 카탈루냐 음악당과 산 파우 병원이 바로 도메네크의 작품이다.

도메네크와 가우디를 보면 마치 앙리 마티스^{Henri Matisse}와 파블로 피카소^{Pablo Picasso}의 관계가 떠오른다.

마티스와 피카소도 참 달랐다. 마티스는 혼자 조용히 사물을 깊이 생각하고 의미를 포착하며 그림을 그렸다면 피카소는 열정적이고 직감적으로 작업했다. 마티스는 강렬한 색채를 표현하기 위해 낮에 정장 차림으로 그림을 그렸다면 피카소는 추상적이고 상상력을 극대한 형태를 찾기 위해 밤에 편한 복장으로 작업했다. 또 마티스와 달리 피카소는 프랑스 공산당에 입당하는 등 정치적 성향이 뚜렷했다.

둘의 경쟁은 야수파와 입체파의 시초가 되게 했고 두 화파를 발전시켜 20세기 현대미술의 부흥을 이끄는 쌍두마차로 만들었다. 경쟁 속에서도 '다시 태어나면 상대방처럼 그리고 싶다'는 말로 서로 인정했다.

시대와 분야를 막론하고 라이벌 구도는 존재했고 같은 분야에서 일하면서 이기거나 앞서려고 서로 겨루다 보면 어느새 서로 발전해갔다. 그리고 라이벌의 목표가 같다면 그 분야 전체적으로 상승효과를 일으켜 좋은 결과를 만들었다. 특히 천재들의 경쟁은 상상을 초월한 성과를 만들어냈다. 도메네크와 가우디 덕분에 바르셀로나는 카탈루냐를 넘어 스페인 모더니즘의 성지가 되었으니 말이다.

구엘과의 우정 I : 파리 캐스팅

구엘은 진정한 신사다.
돈을 가지고 있지만, 티를 내지 않고
돈을 잘 다룰 줄 아는 사람이다.
감각이 뛰어나며 예의가 바르고
중요한 위치에 있는 사람이다.
모든 분야에 뛰어나기에 시기와 질투가
없으며 아무에게도 방해받지 않는다.

이코르넷 안토니 가우디

예술가는 자신이 아닌 타인의 풍요로운 삶을 위해 본인의 재능을 사용하는 사람이다. 그래서 많은 예술가의 삶은 물질적으로 풍요롭지 못하다. 그런 그들이 궁핍한 환경 속에서 생존에만 매달려 재능을 버리지 않고 예술에만 헌신할 수 있는 여건을 만들어주는 사람이 후원자이다. 물질적 후원뿐 아니라 정신적으로 예술가에게 지대한 영향력을 끼치는 사람도 후원자이기 때문에 예술가를 아는 것만큼 그 후원자를 아는 것도 중요하다. 이 장에서 우리는 가우디의 후원자를 만난다.

르네상스의 거장 미켈란젤로 부오나로티 Michelangelo Buonarroti가 없는 피렌체를 상상할 수 있을까? 아마 대부분 상상할 수 없다는 것에 동의할 것이다. 왜냐면 미켈란젤로는 '피렌체의 예술가'이기 때문이다.

사실 미켈란젤로는 이탈리아 카프레세에서 태어났지만, 이 작은 마을은 아버지의 임시 근무지였고 그의 가족은 대대로 피렌체 출신이었다. 미켈란젤로 역시 피렌체를 자신의 고향으로 여겨 로마에서 죽은 미켈란젤로는 피렌체에 묻히고 싶다는 유언에 따라 실제로 그의 시신이 피렌체에 안치되어 있기도 하다. 그가 만든 다비드상의 모조 청동상이 있는 미켈란젤로 광장에서 피렌체를 한눈에 내려다보면 앞선 질문에 동의하며 절로 고개가 끄떡여질 것이다.

그렇다면 로렌초 메디치 Lorenzo Medici가 없는 미켈란젤로를 상상할 수 있을까? 이 답도 미리 '없다'를 예상한다. 역사학자들은 '메디치 가문의 후원이 없었다면 르네상스는 일어나지 않았을 것이다'라고 말한다. 메디치 가문은 무역으로 시작하여 은행업으로 부와 명성을 얻고 4명의 교황(레오 10세·클레멘스 7세·비오 4세·레오 11세)과 2명의 프랑스 왕비(카트린·마리)를 배출

한 피렌체의 명문가였다. 메디치 은행은 이탈리아 로마, 베니스, 나폴리, 밀라노, 피사 외에도 스위스 제네바와 바젤, 프랑스 리옹과 아비뇽, 벨기에 브루게, 영국 런던까지 11개의 지점이 있을 정도로 당시 유럽에서 가장 부유했다. 그리고 이 막대한 부로 필리포 브루넬레스키 $^{Filippo\ Brunelleschi}$, 도나텔로 Donatello, 미켈로초 Michelozzo 등 수많은 예술가를 후원했다. 특히 메디치 가문에서 '위대한 로렌초'로 불리는 로렌초는 안드레아 델 베로키오 $^{Andrea\ del\ Verrocchio}$, 산드로 보티첼리 $^{Sandro\ Botticelli}$, 레오나르도 다 빈치 $^{Leonardo\ da\ Vinci}$, 도메니코 기를란다요 $^{Domenico\ Ghirlandaio}$, 필리피노 리피 $^{Filippino\ Lippi}$, 미켈란젤로 등을 후원하여 르네상스의 황금기를 열었다.

이 내로라하는 르네상스의 대가 중 '미켈란젤로의 발견은 로렌초뿐만 아니라 메디치 가문에 길이 남을 업적'이라고 한다. 14세의 미켈란젤로는 로렌초가 설립한 역사상 최초의 미술학교인 '산 마르코의 정원'에서 3년간 조각을 배웠다. 이때 미켈란젤로의 천부적인 재능을 알아본 로렌초는 그를 친아들처럼 여겨 식사도 한 상에서 같이 먹고 메디치 궁전에서 같이 거주할 정도로 파격적으로 대했다. 이와 같은 로렌초의 전폭적인 원조와 대우가 있었기 때문에 우리가 잘 아는 르네상스의 거장 미켈란젤로가 탄생할 수 있었다.

이제 조금 바꿔서 다시 질문해보자. 가우디가 없는 바르셀로나를 상상할 수 있을까? 에우세비 구엘 $^{Eusebi\ Güell}$이 없는 가우디를 상상할 수 있을까? 답은 앞의 질문들과 같이 '상상할 수 없다'일 것이다.

에우세비
구엘

구엘의 아버지는 쿠바에서 무역업으로 부를 축적하고 바르셀로나로 돌아와 스페인의 섬유 산업을 독점했다. 어머니는 구엘을 출산하다 사망하여 아버지의 재산은 독자인 그에게 모두 전해졌다. 바르셀로나, 프랑스, 영국에서 법, 경제, 응용과학을 공부한 구엘은 섬유 산업 외에도 시멘트, 은행, 담배, 해운, 철강, 광산 등 많은 분야로 확장하고 성공해서 더 많은 부를 축적했다. 그 후에는 정치에도 입문하여 바르셀로나 시의원, 주 국회의원, 스페인 상원의원을 역임했다. 또한, 카탈루냐 문화와 예술에 관심을 갖고 많은 후원을 했다. 그리고 이 후원자들 중에는 가우디 또한 포함되어 있었다. 미켈란젤로에게 로렌초가 있었다면 가우디에게 구엘이 있었다.

가우디에 비해 6살 위였던 구엘(1846~1918)은 후원자와 예술가 관계 이전에 둘도 없는 친구였다. 실제로 구엘이 72세의 생을 마치는 1918년까지 이들의 우정은 만 40년 동안 한번도 변하지 않았다. 그 끈끈한 우정의 시작은 1878년 파리 만국 박람회였다.

'엑스포 Expo'로도 불리는 만국 박람회는 새로운 공산품을 전시하는 국제 행사였기 때문에 국가 간에는 기술력을 선점하고 산업화를 대외적으로 과시할 기회이자 개인에게는 최신 기술을 접하고 새로운 산업에 투자할 기회였다.

바르셀로나 당대 최고의 부와 스페인 상원의원으로서의 권력을 가졌던 구엘은 파리 만국 박람회 전시장을 방문한다. 다른 나라의 문물을 보기 위해 들어섰지만, 그의 발걸음이 멈춘 곳은 공교롭게도 스페인 전시장이었다. 더 정확하게는 바르셀로나 장갑 공장 에스테바 코메야 Esteve

^{Comella}의 제품을 놓는 장식장 앞이었다. 그 장식장을 자세히 보면 받침대는 목재로 되어 있고 직사각형의 각 모서리에는 장식 있는 버트레스^{buttress}(고딕 건축에서 많이 사용되는 외부에서 지탱하는 버팀벽)가 진열창을 잡고 있었다. 진열창은 여섯 개의 유리가 철 구조물로 고정된 평행 육면체였고 진열창의 꼭대기에는 식물을 표현한 철제 장식이 놓여 있었다. 구엘은 이 장식장이 참 인상 깊었다.

파리 만국 박람회 일정을 마치고 바르셀로나로 돌아온 구엘은 에스테바 코메야 장갑 공장을 찾아가 장식장이 어디서 만들어졌는지 물었다. 푼티 공방에서 제작한 것을 알고 바로 달려간 그곳에서 수습생으로 일을 하던 가우디를 처음 만난다. 사실 그 장식장은 가우디가 건축가가 된 직후 만든 첫 작품 중 하나였다.

▌에스테바 코메야 장식장

가우디의 천재성을 알아본 구엘은 그의 후원자가 되는 것을 자처하고 가우디는 구엘의 전속 건축가로 훗날 구엘 농장의 별관, 구엘 저택, 구엘 와이너리, 구엘 공원, 구엘 단지의 지하 성당 총 5개의 건축물을 만든다. 하지만 구엘을 위해 만든 첫 건축물인 구엘 농장의 별관이 만들어지기까지 6년이라는 시간이 더 필요했다. 대신 구엘은 장인에게 가우디를 소개한다.

구엘의 장인은 왕에게 후작을 하사받을 정도로 스페인에서 큰 권력과 영향력을 가졌던 사람 중 한 명이었다. 가우디는 이 기회를 놓치지 않기 위해 구엘의 장인이 의뢰한 그의 저택 안에 있는 예배당에 놓일 긴 의자, 안락의자, 기도대를 만드는데 모든 역량을 총동원했다. 긴 의자에는 입을 벌리며 날고 있는 용의 부조를 조각했고, 안락의자에는 후작 가문의 문양을 들고 있는 두 마리의 독수리를 조각했다. 또 기도대에는 나뭇잎, 꽃, 풀 등 식물을 조각했다. 이 가구를 보고 흡족한 후작은 왕의 방문을 위해 정원에 놓을 정자를 추가로 의뢰한다. 다각형의 바닥과 인도의 영향을 받은 터번 모양의 지붕으로 이국적인 자태를 뽐내는 이 정자는 1883년 바로 옆에 만들어질 엘 카프리초^{El Capricho}*의 시발점이 되었다.

구엘을 만나기 전 1878년은 가우디에게 다작의 시간이었다. 졸업 심사에서 '천재 아니면 미치광이 건축가를 만들었다'고 말한 건축 대학 루젠 총장은 졸업식날 가우디에게 '시간이 우리에게 그걸 보여줄걸세'라고 말했다. 그러자 가우디는 '이제부터 누가 진짜 건축가였는지 보여드리도록 하겠습니다'라고 답했다고 한다.

이후 가우디는 이 말을 증명하고자 했던 것처럼 건축가 자격증을 취득한 직후부터 키오스크^{kiosque}(공원이나 광장에서 신문, 음료 등을 파는 매점같이 작은 박스형 가게) 계획안을 설계하고 가로등 디자인을 제출하고 에스테바 코메

* 스페인 북부 소도시 코미야스에 세워진 막시모 디아스 데 키하노(Máximo Díaz de Quijano)의 별장이다. 가우디가 설계했고 1883년~1885년 가우디 대학 동기인 크리스토포 카스칸테(Cristòfor Cascante)가 시공했다. 스페인 양식에 이슬람 양식과 인도, 페르시아, 일본 등 동양 양식까지 융합하고 다채로운 색상과 돌, 벽돌, 타일, 기와, 연철 등 다양한 재료를 사용하여 스페인어로 '변덕'이라는 뜻의 '엘 카프리초'가 됐다. 또 이 이름은 음악을 굉장히 좋아했던 집주인의 취향을 반영한 것으로 음악 용어 '카프리치오(capriccio 규칙이나 관습에서 벗어나 형식이 자유로우며 활기차고 기교적인 음악)'와 같이 건물이 기이한 상상으로 독특하게 표현되었기 때문이다.

야 장식장을 만들고 마타로 노동조합 단지의 공사를 맡는 등 다작을 하게 된다. 들어오는 의뢰를 어느 것 하나 마다하지 않고 받아들였지만, 계획안이 실현되지 못하거나 가로등은 체불 문제가 생기는 등 순탄하지 않았다.

키오스크 계획안, 그리고 람블라

키오스크 계획안은 엔리케 지로시 Enrique Girossi 가 의뢰한 일이었다. 키오스크는 너비 4 m, 폭 2.5 m, 높이 4 m 크기로 앞쪽에는 꽃 가판대가 세워지고 뒤편에는 공중화장실이 있는 구조였다. 옆면에는 광고판을 붙이고 상단에는 시계와 달력, 기압계, 온도계가 있었다. 또 밤에도 영업할 수 있도록 가스등을

┃ 키오스크 계획안

달았다. 지로시는 바르셀로나 곳곳에 스무 개의 키오스크 설치를 계획하는데 그중 여섯 개를 람블라에 설치할 생각이었다.

| 람블라

현재 람블라는 바르셀로나를 상징하는 1.2km의 산책로로, 좌우에는 플라타너스 265그루가 심겨 있다. 스페인은 이슬람 제국에게 774년 지배당했기 때문에 아랍어에서 온 단어들이 많은데 람블라 La Rambla 역시 아랍어 '람라 ramla'에서 나왔다. 람라는 '물이 흐르는 모래사장'이란 뜻으로 물결치는 무늬의 보도블록은 실제로 15세기까지 물이 흘렀던 것을 나타내고 있다.

바르셀로나 태초부터 주요 항구였던 포트벨 Port Vell 과 바르셀로나에서 가장 큰 광장인 카탈루냐 광장을 연결하는 람블라는 신문 키오스크, 꽃 키오스크, 슈퍼마켓, 은행, 빵집, 카페 등이 있어 바르셀로나 시민의 생활에 밀접한 관계가 있다. 동시에 오른손을 뻗어 지중해를 가리키는 콜럼버스 기념비, 바르셀로나에서 가장 오래된 오페라 극장인 리세우 오페라 Gran Teatre del Liceu, 바르셀로나에서 가장 크고 모든 식자재를 판매하는 시장인 보케리아 시장 La Boqueria, '물을 마시면 다시 바르셀로나 돌아온다'는 카날레테스 수돗가 font de Canaletes, 기념품 가게, 레스토랑 등 관광객의 관심을 끄는 대표적인 관광지이다. 아름드리 가로수가 당당하게 서 있고 바르셀로나 시민과 관광객이 공존하고 화사한 꽃이 만개하고 행위 예술가나 화가가 기분 좋게 하는 낭만적인 산책로가 람블라이다.

오늘날 람블라에 설치된 키오스크와 달리 가우디가 설계했던 키오스크는 꽃가게와 화장실이라는 혁신적인 조합이었지만, 시 당국에서 허가가 내려지지 않아 결국 만들어지지는 않았다.

© 권혁상

❙ 레얄 광장 가로등

가우디의 키오스크는 결국 제작되지 못했지만, 대신 람블라 인근에는 그의 초기 작품이 있다. 스승이자 멘토인 마르투레이의 추천으로 바르셀로나 시청의 의뢰를 받아 람블라에 인접한 레알 광장 Plaça Reial에 세워진 가로등이 그가 디자인한 작품이다.

가우디는 두 가지 다른 형태를 제출했는데 하나는 여섯 개의 등을 가진 가로등이었고 다른 하나는 세 개의 등을 가진 가로등이었다. 각각 두 쌍으로 제작되어 여섯 개의 등을 가진 가로등은 1879년 레알 광장에 설치되고 세 개의 등을 가진 가로등은 1890년 바르셀로네타 Barceloneta에 있는 중앙 정부 연락소 Delegación del Gobierno 앞에 설치됐다.

레알 광장은 여섯 개의 길이 모이는 직사각형 광장으로 그 네 면은 19세기 신고전주의 건물이 에워싸고 1층 아케이드 arcade(죽 늘어선 기둥 위에 아치를 연속적으로 만든 것)에는 식당, 카페, 바, 작은 공연장이 줄지어 있다. 본래 카푸친 수도원이 있던 장소였으나 앞서 포블렛 수도원과 몬세라트 수도원에서 말한 것처럼 1835년 국가가 압수하고 철거했다. 같은 해에 람블라 건너편에 있던 산 조셉 수도원 역시 철거됐는데 이듬해 그 자리에 보케리아 시장이 만들어진다.

레알 광장 정중앙에는 카리테스 Charites(그리스 신화에서 아프로디테를 따르는 아름다운 세 자매 여신) 분수가 있고 분수 좌우에 가우디의 가로등이 있다. 대리석 주춧돌 위에 청동을 녹여 만든 가로등주를 세우고 바르셀로나시 문장을 그려 넣었다. 가로등 맨 위에 날개 달린 투구가 있고 그 바로 아래 두 마리의 뱀이 똬리를 틀고 있는데 이는 그리스 신화에서 상업의 신 헤르메스를 상징한다. 감각적인 가로등을 만들었지만 시 당국은 임금을 깎으며 지급을 계속 미뤘다. 긴 다툼 끝에 원래 금액의 임금을 받은 가우디는 이후 다시는 국가 기관의 일은 받지 않게된다.

키오스크 계획안이 무위로 끝나고 가로등으로 시 당국과 갈등을 겪는 고난이 끝나고 가우디에게 희망의 빛이 비치기 시작했다. 에스테바 코메야 장식장을 통해 평생 후원자 구엘을 만났고 드디어 지어지는 첫 건축 프로젝트, 마타로 노동조합 단지 의뢰가 들어왔기 때문이다.

마타로는 바르셀로나에서 북쪽으로 33km 떨어진 도시이다. 가우디는 레우스의 피에스 학교 동창 소개로 마타로 노동조합의 창시자인 살바도르 파헤스 ^{Salvador Pagès}와 만났다. 공상적 사회주의 ^{utopian socialism}(마르크스나 엥겔스가 주장하는 과학적 사회주의와 다르게 자본주의의 병폐를 종교와 사랑, 협동을 통해 극복하고 이상사회를 만들자는 사상)에 뜻이 통한 두 사람은 의기투합했다. 파헤스는 공장주와 노동자가 함께 관용과 연대를 갖고 민주적인 방식으로 뜻을 모으고 서로 신뢰하며 협동하면 유토피아 ^{Utopia}(인간이 생각할 수 있는 최선의 상태를 갖춘 완전한 사회)가 만들어진다는 확신이 있었고, 이러한 관점은 러스킨과 모리스의 영향을 받은 가우디의 사상과도 일치해 파헤스가 노동조합 단지의 건축을 의뢰했을 때 가우디는 망설임 없이 수락하였다.

본래 노동조합 단지는 본부와 직물 공장, 기숙사, 카지노, 정원, 학교, 체육관, 도서관을 조성하려고 했으나 직물 공장만 만들어졌다.

직물 공장은 50m가 넘는 긴 홀로 나무로 만든 13개의 사슬형 아치가 줄지어 있어 구조를 이루는 동시에 지붕과 땅

| 마타로 노동조합 직물공장

을 잇는 벽의 역할까지 한다. 가우디 건축물 중 사슬형 아치가 이때 처음으로 적용 되었으며 나무로 만든 사슬형 아치는 이 건물이 유일하다. 해당 직물 공장은 19세기 말 도로가 생기면서 한쪽 벽면이 절단된 상태로 방치되었던 것을 마타로 시에서 복원 후 2008년에 가우디 홀 ^{Nau Gaudí}로 개관하여 오늘날에는 카탈루냐 현대미술관으로 사용 중이다.

마타로는 가우디가 건축가로서 첫 건축물을 만든 곳이기도 하지만 가우디가 마지막으로 사랑했던 여성을 만난 곳이기도 했다. 다음 장에서는 가우디의 끝 사랑을 만난다.

독신의 씨앗과 외톨이의 열매

〈독신의 씨앗〉

삶은 사랑이고 **사랑은 주는 것**이다.

두 사람이 **서로** 줄 때,

모든 삶은 밝게 **빛나게 된다.**

안토니가우디
이코르넷

누군가에게는 쉽고 또 누군가에게는 참 어려운 것이 사랑일 것이다. 로댕이나 피카소에게는 참 쉬웠을지 몰라도 고흐나 가우디에게는 참 어려웠으니 말이다. 고흐와 가우디는 평생 배우자도 자녀도 없이 외톨이로 살았다는 공통점이 있다. 그렇다고 그들의 일생에 사랑하는 이를 한 번도 못 만난 것은 아니었다. 둘의 또 다른 공통점은 그들은 사랑을 주었지만, 상대방이 그 사랑을 주질 않았다는 것이다. 이 장은 가우디의 사랑 이야기다.

'사랑에 빠졌다'라는 말을 흔하게 '큐피드의 화살에 맞았다'라고 표현한다. 그리스어로 에로스, 라틴어로 쿠피도 혹은 아모르, 영어로 큐피드는 그리스·로마 신화에서 사랑의 신으로 알려져 있다. 일반적으로 미의 여신 아프로디테의 아들로 날개 달린 어린아이가 활과 화살을 들고 있는 모습이다. 그가 쏜 금 화살을 맞으면 사랑에 빠지고 납 화살을 맞으면 증오하게 된다고 한다. 그렇게 사랑을 조종할 수 있는 그런 그가 자신의 화살에 찔려 무의지로 프시케를 사랑하게 된 것을 보면 그 아무리 사랑의 신이라고 하더라도 사랑을 마음대로는 할 수 없나 보다.

큐피드가 가우디에게 몇 개의 금 화살을 쐈는지는 알 수 없지만, 첫 금 화살과 마지막 금 화살은 기록을 통해 알 수 있다. 끝 사랑을 말하기에 앞서 1904년 가우디가 직접 밝힌 33년 전 첫사랑 이야기를 들어보자.

"19살 때, 어느 프랑스 소녀가 이웃집에 들어가는 것을 봤다. 한 눈에 반했고 그녀를 되도록 많이 보려고 했다. 그녀도 내가 그녀를 좋아하는 걸 알아차린 것 같았고 나에게 매우 상

낭하게 대해주었다. 나는 그녀에게 빠져 헤어나올 수 없었다. 그녀가 프랑스로 돌아갈 날이 왔지만, 나는 작별인사를 건넬 용기가 없었다. 그녀가 떠나고 나는 집에서 죽은 사람처럼 있었다. 이후 더는 그녀에 대해 알 수 없었다. 딱 하나 그녀가 결혼한다는 소식을 전해 들을 수 있었다."

여기까지는 누구나 겪었을법한 누군가의 풋풋한 첫사랑 이야기다.

가우디의 마지막 사랑 이야기는 첫 사랑보다 훨씬 파란만장하다. 1885년 가우디는 3년 전 완공한 마타로 노동조합 단지를 방문했다. 그때 노동조합 내 학교에서 피아노 교사로 일하던 페페타 모레우^{Pepeta Moreu}를 만났다.

가우디보다 8살 연하인 모레우의 삶은 참으로 다사다난했다. 비누와 기름 장사를 하던 부유한 상인의 딸로 태어난 그녀는 한 선원을 만나 1875년 결혼했다. 남편의 직업 덕분에 북아프리카 여행을 자주 하던 그녀는 1880년 남편과 알제리 오랑 항구에 갔다. 놀음과 술을 좋아하던 남편은 모레우가 임신했다는 사실을 알고 야반도주했다. 돈도 연고도 없는 타지에 홀로 남겨지자 시내의 바에서 피아노를 연주하며 생계를 이어갈 수밖에 없었다. 그렇게 모은 돈으로 부모님에게 편지를 써서 소식을 전한 그녀는 마타로로 돌아올 수 있었다. 이윽고 1881년 홀로 야반도주한 남편의 아이를 낳았으나, 그 아이는 3년만에 병으로 죽게 된다.

이렇듯 많은 상처를 안고 있는 페페타 모레우에게 가우디는 푹 빠졌다. 첫사랑의 실패를 교훈 삼아 가우디는 적극적으로 행동 하였는데, 몇 년 동안이나 매주 일요일 오후에 모레우 가족들과 함께 식사자리를 갖고 그녀의 가족 행사에도 기쁘게 참석했다.

그러던 1889년 4월 가우디는 자신에게 기회가 찾아왔고 시기가 무르익었다고 생각했다. 모레우와 전 남편의 이혼 소송이 8년 만에 끝이 난 것이었다. 이에 가우디는 용기를 내 모레우에게 청혼했다. 하지만 모레우는 약혼반지를 보여주며 "당신을 천재 예술가로 존경하지만, 남자로서는 아니에요. 자신을 가꾸지 않아 단정치 못한 남자를 좋아하지 않아요. 수염에 빵 부스러기와 콧물이 묻어 있잖아요"라고 말하며 단호하게 거절한다.

모레우의 매몰찬 거절에 큰 좌절과 충격을 받은 가우디는 이후 그녀의 집은커녕 마타로에도 다시는 방문하지 않았다. 심지어는 훗날 그녀가 구엘 공원을 방문했을 때에도 가우디는 그녀를 피했다고 한다.

실연의 깊은 상처를 입은 가우디는 이렇게 결혼을 포기하고 건축에 매진했다. 또 신앙으로 피신하여 서품된 사제처럼 신에게만 헌신했다. 모레우는 이후 세 번의 결혼을 하고 네 명의 자녀를 두게 된다.

가우디의 마지막 사랑이었던 페페타 모레우를 사람들은 독신의 씨앗이라고 부르는데 이는 그녀의 이름 페페타가 '씨앗'이라는 뜻이기 때문이다. 페페타Pepeta라는 독신의 씨앗이 있었기에 가우디는 사랑이나 결혼을 하는 대신 오롯이 건축에 집중해서 경이로운 건축물을 만들 수 있지 않았을까? 그래서 모레우를 '위대한 건축사의 씨앗'이라고 부르고 싶다. 또 가우디는 아내와 아이가 없었기 때문에 아끼고 검소하게, 절제하는 삶을 살 수 있었고 많은 기부도 할 수 있었다. 그래서 모레우를 '거룩한 성자의 씨앗'이라고도 부르고 싶다.

독신의 씨앗과 외톨이의 열매
〈외톨이의 열매〉

먹고 자야만 한다.
단지 **숨을 연명하기 위해서...**

안토니 가우디
이 코르넷

'건축'이라는 삶의 목적을 뚜렷하게 가지고, 그 건축에 대한 열정이 남달리 강렬했던 가우디가 왜 이런 무기력한 말을 했을까? 앞장에서 본 실연 때문이었을까? 사랑의 실패는 그가 오직 건축과 신앙에만 집중하여 더 열심히 일할 수 있는 원동력이었기 때문에 이는 아닐 것이다. 이 장에서 밝혀질 가우디의 깊은 슬픔에 공감하고 그의 생활 환경을 이해한다면 다음 장부터 펼쳐질 그의 작품이 다르게 보일 것이다. 범접할 수 없는 대작이라기보다는 슬픔이 묻어 있는 살아있는 유기체로.

1875년 가우디가 건축대학 새내기일 때, 공동묘지를 위한 문을 설계하라는 과제를 받았다. 과제 제출에 급급했다면 바로 문지방돌(출입문 밑에 댄 돌)에 문설주(문의 양쪽에 세운 기둥)를 세우고 그 위에 문중방돌(벽을 가로지르는 돌)을 얹고 마지막으로 문짝을 달아 끝내느라 여념이 없었을 것이다.

하지만 가우디는 한참을 생각한 후 그리기 시작했는데 제일 먼저 그린 것은 문이 아닌 공동묘지로 들어가는 큰길이었다. 눈에 보이는 건물 대신 공동묘지의 본질을 생각하여 공동묘지를 사람이 삶의 마지막으로 가는 길의 목적지로 보고 근본에서 시작한 것이다. 그 다음에 뒷배경으로 뾰족한 사이프러스 나무와 먹구름이 잔뜩 낀 흐린 하늘을 그렸다.

지중해 연안 국가에서 자라는 사이프러스 나무는 죽음과 연관이 깊다. 이집트에서는 관으로 만들었고 고대 그리스와 로마에서 유해를 담는 납골함으로 쓰였다. 또 기독교에서는 예수 그리스도의 십자가가 이 나무로 만들어졌다고 믿는다. 그래서 지중해 문화권에서는 공동묘지에 사이프러스 나무를 심는다. 참고로 사그라다 파밀리아 성당에도 사이프러스 나무 한 그루가 크게 조각되어 있다. 짙은 먹구름은 인생에서 가장 좋지 않은 일인 죽음을 비유적으로 암시하며 적절한 분위기를 만들어냈다. 이

제 문을 그릴 준비가 됐다. 가우디에게 문 역시 그저 관이나 사람이 드나들기 위해 열어 놓은 곳이 아니었다. 공동묘지의 문은 산 자들의 도시와 죽은 자들의 도시의 경계선인 동시에 사후 세계가 시작되는 순간으로 여겨 문 위에 천국과 지옥을 나누는 심판대를 그렸다. 이렇게 죽음에 대해 고찰했던 가우디는 몰랐다. 그 죽음이 자신에게 멀리 있지 않다는 것을.

| 공동묘지 문

　가우디는 그해 겨울, 외할머니의 죽음을 맞이했다. 이듬해 여름, 프란세스크가 죽었다. 가우디에게 넷째 형인 프란세스크는 큰 버팀목 같은 존재였다. 외로운 타지에서 같이 생활할 때 아버지처럼 든든한 버팀목이었고 건축 대학 입학 전 5년의 준비를 했을때도 그리하였다. 또한 건축 대학 입학 후 교수들의 잦은 지적으로 자신이 힘들 때 건축을 포기하지 않도록 응원하던 그 형이 세상을 떠났다.

가우디의 든든한 버팀목임과 동시에 부모에게 있어서 넷째 아들이었던 프란세스크는 어린 나이에 세상을 떠난 둘째와 셋째를 대신하는 가족의 희망이었다. 부모는 모든 재산을 처분하고 빚을 내면서까지 아들의 학업을 지원했고 이에 부응하듯 그는 우수한 성적으로 의사 면허증을 취득했다. 그런 프란세스크가 세상을 떠났다. 그리고 2개월 후 어머니도 세상을 떠났다. 그로부터 3년 후 유일한 형제인 큰누나도 죽는다.

이제부터 가우디에게 남은 가족은 아버지와 큰누나가 남긴 딸 뿐이다. 1906년 가우디는 구엘 공원으로 이사해 아버지와 조카를 부양했으나 아버지도 결국 모신 지 얼마 지나지 않아 눈을 감는다. 가우디에게 남은 유일한 가족은 조카 로사 에헤아^{Rosa Egea} 뿐이었다. 독신이었던 가우디는 아이가 없었기 때문에 그 조카를 자신의 친딸처럼 애지중지하게 키웠다. 그러나 조카 또한 아버지가 돌아가신지 6년 만에 죽게된다. 이로써 가우디 곁에는 가족이 한 명도 남지 않게 된 것이다. 그로부터 6년 후 자신의 유일한 친구이자 영원한 후원자 구엘마저 1918년 눈을 감는다.

이렇게 사랑하는 사람을 하나 둘씩 떠나보내고 혼자 남은 가우디는 이렇게 말했다.

"이겨내기 위해서는 미친 듯이 일해야만 한다."

모두를 잃은 슬픔과 홀로 남겨진 외로움을 견디기 위해 가우디는 미친 듯이 일했다. 건축사 자격증을 취득한 1878년부터 그가 죽는 1926년까지 48년 동안 90개의 프로젝트를 했고 주요 건물만 20개를 만들었

* 스페인 전역에 있는 그의 주요 건축물은 공사일 기준으로 나열하면 마타로 노동단지 공장(1878-1882), 까사 비센스(1883-1888), 엘 카프리초(1883-1885), 사그라다 파밀리아 성당(1883-1926), 구엘 농장의 별관(1884-1887), 구엘 저택(1886-1889), 아스토르가 주교관(1887-1893), 성 테레사 학교(1888-1890), 까사 보티네스(1891-1894), 구엘 와이너리(1895-1897), 까사 칼벳

1904년 몬세라트에서 찍은 사진으로 맨 뒤에 가우디,
그 앞에 아버지, 왼쪽 친구, 오른쪽 조카 로사

다. 이를 계산 해보면 평균 2년 4개월마다 한 개의 건물을 만든 셈인데,

(1898-1904), 베예스과르드 탑(1900-1909), 구엘 공원(1900-1914), 미라예스 문(1901), 마요르
카 대성당 제단(1903-1914), 까사 바트요(1904-1906), 아르티가스 정원(1904), 카트야라스 산장
(1905), 까사 밀라(1906-1912), 구엘 단지의 지하 성당(1908-1914)이다.

지금으로부터 약 백 년 전에는 건축용 중장비가 마땅치 않았고 건축 재료도 건물을 빠르게 올릴 수 있는 콘크리트 등이 아닌 벽돌이나 암석을 사용하기에 진척이 더딜 수밖에 없었다. 이런 점들을 살펴보면 그가 고통을 잊기 위해 얼마나 '미친 듯이' 일했는지 그 슬픔의 깊이를 감히 가늠해볼 수 있다.

부록 I
천재들의 단골 카바레

색을 통한 회화와 형태를 이용한 조각은
실재의 유기체를 표현한다.
동물, 나무, 과일은 그들의 **외관을 꿰뚫는**
내면성을 보여주는데,
건축은 이 유기체를 **창조**하는 것이다.
따라서, 건축은 자연의 **내·외면**과 **조화**를
이루는 **법칙**에 충실해야 한다.
이러한 **근본**을 따르지 않는 건축가는
예술품 대신 졸작을 만든다.

안토니 가우디
이 코르넷

생전 비주류였던 가우디는 사람들과의 왕래가 적고 건축에 관해 쓴 글도 별로 없어 어록 또한 많지 않다. 그의 어록에서 가장 많이 언급되는 단어는 자연, 건축, 예술, 작품 등으로, 이 단어를 가지고 건축의 정의를 내리거나 건축가의 태도에 대해 말했다. 종합하면 '자연 안에서 건축의 법칙을 발견하고 예술적인 기법으로 건축하여 작품을 만들어야 한다'는 의미가 된다. 이에 충실했던 가우디와 그의 작품은 많은 예술가들에게 영감과 영향을 주었다. 여기서 우리는 가우디와 연관된 세 명의 예술가를 만나 본다.

네 마리 고양이 Els Quatre Gats
카바레

1859년까지 바르셀로나의 북쪽 관문이었던 '천사의 문'은 오늘날 쇼핑을 즐기는 인파로 북적인다. 인파에 가려 지나치기 쉬운 좁은 골목 몬시오 길로 들어서서 아이보리 빛깔의 건물들 사이로 걸어가면, 붉은 벽돌이 인상적인 까사 마르티에 닿을 수 있다. 가우디의 라이벌 도메네크의 제자인 푸이그의 초기 작품이다. 까사 마르티 1층에 '네 마리 고양이' 카바레가 있다. 페라 루메우 Pere Romeu가 '검은 고양이 Le Chat Noir''에서 사회자로 일을 한 경험을 살려 1897년 바르셀로나에 문을 연 이 카바레는 빠르게 아방가르드 예술가들의 아지트가 되었다. 누구보다도 전위적이었던 가우디도 이곳의 단골 중 한 명이었다.

* 1881년 로돌프 살리(Rodolphe Salis)가 파리 몽마르트르에 저렴한 점포를 빌려 문을 연 것이 '검은 고양이'로 카바레의 시초가 된다. 입구에는 바티칸처럼 머리부터 발까지 현란한 복장의 스위스 경비원이 서 있었다. 내부는 이와 상반된 매우 초라한 장식과 저가의 와인을 팔았지만, 아방가르드 예술가와 보헤미안들로 붐비는 장소였다. 이곳은 특히 아티스티드 브뤼앙(Artistide Bruant)의 샹송 무대와 에릭 사티(Erik Satie)의 피아노 연주, 그림자 인형극이 매우 유명했다.

시작은
가우디와 비슷했지만
끝이 참 달랐던
한 예술가

'네 마리 고양이'에 투자했던 세 명 중 한 명인 라몬 카사스 ^{Ramon Casas}
는 바르셀로나와 파리를 오가며 활발한 작품 활동을 하고 전시회를 여
는 화가였다. 바르셀로나에서 유행한 사실주의와 파리에서 경험한 인상
주의 사이에 있었던 카사스의 스타일은 카탈루냐 모더니즘 회화로 발전
돼 화가들 사이에서 그의 영향력은 컸다. 카사스와 교류하기 위해 '네 마
리 고양이'로 모여든 바르셀로나의 보헤미안 화가 중에서 유독 한 남자
가 눈에 띈 것은 그는 18살이면서도 신사처럼 중절모와 조끼, 저고리, 바
지를 갖춰 입고 회중에게 자신이 그린 크로키 한 장을 보여주며 열변을
토하고 있었기 때문이다.

⟨한 사내가 언덕 위에서 이렇게 외치더군. "매우 중요한
것. 당신들에게 매우 중요한 것을 말하겠소. 신에 대해서, 예술
에 대해서…"라고 말이야. 그러자 그 앞에 있는 가난한 가족이
말하지. "네,네. 하지만 그런 것들로 내 아이들을 배불리 먹일
수는 없겠죠. 내 아이들은 배고파요."⟩

크로키 속 사내가 낯이 익다. 검은색 양복을 입고 구부정하게 서 있
는 모습은 영락없이 가우디와 닮았다. 그렇다면 가우디를 조롱하고 있
는 이 18살의 당돌한 청년은 대체 누구란 말인가? 그는 이듬해 '네 마리
고양이' 카바레에서 생애 첫 전시회를 열고 훗날 '천재 화가'라고 불리며
입체파의 시초가 되는 파블로 피카소 ^{Pablo Picasso}이다.

사실 가우디와 피카소는 성장 배경이나 성격에 있어 공통점이 참

많았다. 가우디의 아버지는 산업화에 빠르게 밀려난 대장장이였고, 피카소의 아버지도 새로운 화풍에 적응하지 못한 '아카데미 화풍'의 화가로 두 가족 모두 경제적으로 풍요롭지 못했다. 레우스에서 태어난 가우디와 말라가 출신의 피카소는 바르셀로나에 사는 타지인이기도 했다. 또 가우디와 피카소는 바르셀로나 라 롱하 미술대학에서 공부한 선 후배 사이이기도 했다. 그리고 이 둘은 예술에 있어 까다롭고 고집이 센 성격도 닮았다. 콧대 높고 허세 가득한 피카소의 모습은 가우디의 젊은 날과 똑 닮았다.

지방의 가난한 집 태생인 가우디는 상류층 문화에 참여해 후원자를 만나는 것이 출세할 방법이라고 생각하여 멋진 옷을 입고 자주 극장을 방문하고 오페라를 관람했으며 사교장도 수시로 드나들었다. 이 젊은 댄디는 진귀한 음식을 찾아 먹을 정도로 미식가적인 면모 또한 있었다. 하지만 화려했던 가우디는 변했다. 화려했던 외모는 검소해지고 좋은 음식을 많이 먹던 미식가는 적게 먹는 채식주의자가 되었다. 사교 모임도 멀리하고 종교 행사에 빠지지 않는 신앙인이 되었다.

피카소에게 있어 180도로 변한 가우디의 모습은 어려웠던 젊은 시절을 잊고 기득권을 얻은 중년의 변절자로 보였을 것이다. 그 후 피카소는 자신의 친구에게 편지를 보내 〈가우디와 사그라다 파밀리아 성당은 지옥에나 떨어지라지.〉라고 저주하며 적대감을 보였다.

젊은 시절 유사한 환경 속에서 살았던 이 두 천재의 결말은 참 다르다. 금욕적이고 청빈한 생활을 한 가우디는 거룩한 성자로 추앙되는 반면에 강퍅하고 여성 편력이 심했던 피카소는 화가가 아닌 한 인간으로서는 좋은 평가를 받지 못하는 것을 보면 말이다.

20살의 미대생,
61살의 가우디

1979년 '네 마리 고양이' 카바레, 86세의 노인이 앉아 있다. 노인은 어렸을 때 인형극을 보거나 코코아 차를 즐겨 마시던 이곳이 1903년 빚으로 폐업하고 작년에 다시 문을 열자 감회가 새로웠다. 더군다나 이곳은 자신이 직접 그림 두 점을 흔쾌히 기부해 빚을 갚고 회생할 수 있도록 도움을 준 곳이기 때문에 감회가 남달랐다. '네 마리 고양이' 카바레의 새 주인은 감사한 마음으로 그에게 코코아 차를 건네며 "예전에 드시던 코코아 차와 비스킷입니다, 세뇨르 미로."라고 말한다. 그는 초현실주의 대가인 주안 미로 ^{Joan Miró} 였다. 주인이 내온 코코아 차에 비스킷을 찍어 먹으며 가우디를 회상한다.

스무 살 시절의 미대생 미로는 누드화 수업 때 61세의 건축가 가우디를 만난 적이 있었다. 그들은 사제지간으로 만난 것이 아니라 당시 이미 완숙기에 접어들었던 가우디가 사그라다 파밀리아 성당의 조각을 더 잘 만들기 위해 수업에 들어왔던 것이었다. 미로는 그 모습을 가리켜 〈우리는 젊은 학생이었고 그는 중년이었지만, 우리처럼 그리기 위해 왔다. 그는 겸손했고 마음가짐이 수습생 같았다. 굉장한 인물이라 우리는 모두 그를 알고 있었다.〉라고 회상했다.

판화 '가우디 시리즈'를 제작할 정도로 가우디를 존경했던 미로는 그의 개성과 작업 방식을 자신의 작품에 반영하려고 했다. 가우디가 그랬던 것처럼 자연에서 영감을 얻고, 흔하지만, 예술 작품에 쓰이리라 생각할 수 없는 재료를 사용했다. 세라믹을 깨뜨려 곡면에 붙이는 가우디의 독창적인 기법인 트랜카디스를 적용하여 바르셀로나 람블라스에 깔린 모자이크 바닥, 바르셀로나 주안 미로 공원에 세워진 '여자와 새 ^{Dona i}

^{Ocell}', 시카고에 설치된 '달과 해, 하나의 별^{Luna, Sol y una Estrella}', 프랑스 생폴드 방스에 있는 미로(迷路) 등을 만들었다.

가우디처럼 말년까지 왕성한 작품 활동을 했던 미로는 인터뷰할 때 자주 가우디를 언급함으로써 가우디의 세계적인 명성에 일조한다.

가우디의
첫 번째 팬

피카소와 매우 친했지만, 그와 달리 가우디를 신봉하던 또 한 명의 초현실주의 대가가 '네 마리 고양이' 카바레를 방문했다. 그의 윤기 있는 올백 머리와 하늘을 향해 힘있게 솟은 콧수염은 그의 트레이드 마크였다. 여든이 되어가는 지금 머리카락이 많이 빠져 민머리가 드러났고 콧수염은 힘겹게 서 있다. 그의 이름은 살바도르 달리^{Salvador Dalí}이다.

달리는 가우디의 건축이 멸시를 당하고 그의 작품이 조롱을 당할 때, 〈가우디와 같은 것을 만들려면 수 세기가 지나야 할 것이다.〉라고 옹호했던 첫 팬이었다. 1956년 구엘 공원에서 콘퍼런스를 열고 거대한 붓을 가지고 사그라다 파밀리아 성당의 실루엣을 그리는 퍼포먼스를 보여줄 정도로 팬심을 나타냈다. 가우디의 폭발적인 창조성과 곡선의 독창성을 받아들여 여러 점의 그림을 그렸고, 가우디에게 헌정하는 작품도 많이 남겼다.

또한 그의 멘토인 프란세스크 뿌졸스^{Francesc Pujols}가 가우디 사망 이듬해에 쓴 『가우디의 예술적이고 종교적인 시각^{La visió artística i religiosa d'en Gaudí}』을 프랑스어로 번역했다.

뿌졸스는 가우디 생전에 그를 지지했던 유일한 지식인으로 〈가우

디는 바그너와 세잔, 다른 이들과 반대로, 선례 없이 홀로 바르셀로나에서 혁명을 시작했다. 그렇게 지도에 카탈루냐의 위치를 표시하듯 미술사에 카탈루냐 예술을 남겼다. 우리는 다른 나라와 다른 예술의 천재들이 이전 세대 예술가들의 성과를 개괄하고 완성한 모든 것을 혼자의 재능으로 해낸 가우디를 발견하게 된다.)라고 책에 썼다.

앞서 소개한 세 거장 피카소(1881~1973), 미로(1893~1983), 달리(1904~1989)의 공통점은 가우디(1852~1926) 와 같은 스페인에서 태어났고 동시대에 살았다는 것이다. 19세기 중반부터 20세기 말까지 살다간 이들은 예술 사조에서 각자 거장이 되었다. 가우디는 카탈루냐 모더니즘의 선구자였고, 피카소는 조르주 브라크 Georges Braque 와 함께 입체주의를 창시했으며 미로와 달리는 각자의 표현법을 만들어 낸 초현실주의 대가였다.

제아무리 예술사에 획을 그은 거장이라 해도 혼자의 힘만으로 자신의 예술을 만들어낼 수 없다. 모든 예술가는 이전 시대 혹은 동시대의 문화에 영향을 받으며 자신만의 사상과 철학, 주장을 확고히 하기 때문이다. 이는 작용과 반작용으로 설명할 수 있는데, 먼저 한 문화가 작용하면 이에 대한 반작용으로 '프로 pro' 혹은 '안티 anti'가 나타난다.

'프로'는 선행된 문화를 물려받아 더 발전 시켜 이어 나가지만, '안티'는 선행된 문화에 반대하여 새로운 문화 흐름을 만든다. 이러한 작용과 반작용으로 예술사는 진화했고, 지금도 변화 중이다. 하지만 선행 문화나 사람에 영향을 받지 않고 자연에 영감을 얻은 가우디는 홀로 존재했고, 가우디라는 작용이 피카소와 미로, 달리에서 각기 다른 반작용으로 일어나게 했다. 바로 여기, 바르셀로나에서...

▌현대의 바르셀로나 전경

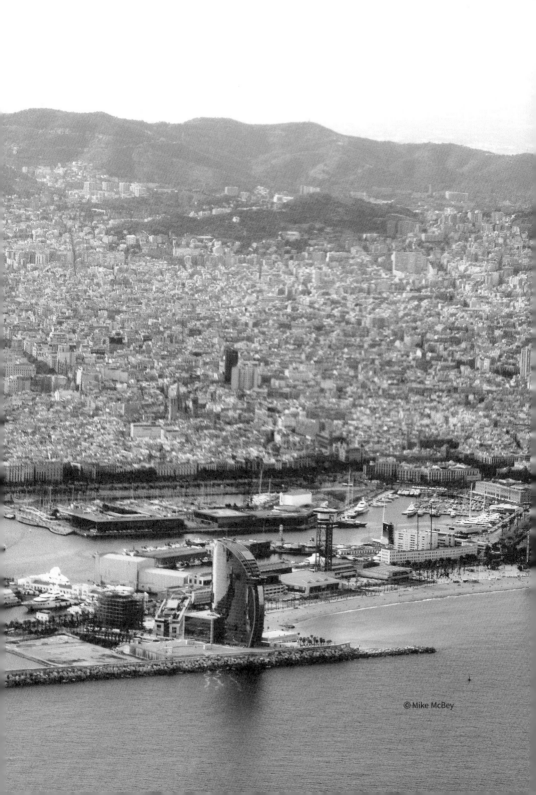

© Mike McBey

삼십 년 전성기

Trenta anys de l'Esplendor

타일에 핀 꽃

/ 까사 비센스(1883-1888)

직선은 인간의 것이고 곡선은 신의 것이다.
닫힌 곡선은 **한계**를 나타내지만,
직선 안에서 닫힌 곡선은
무한성을 표현한다.

안토니 가우디
이 코르넷

앞서 적은 가우디의 어록은 유명하다. 너무나 유명해서 가우디가 직선을 기피하고 곡선만 사용했다는 것으로 해석되고 있는 말이기도 하다. 그렇다면 가우디의 건축물에는 직선이 존재하지 않는가? 크게 보면 수직인 기둥이나 벽이 직선이고, 그와 직각을 이루는 바닥이 직선이다. 이번 장에서는 가우디의 첫 주거 건축이자 그의 작품 중 직선이 가장 두드러지게 보이는 까사 비센스를 통해 이 말의 의미를 조명해본다.

스페인어 '까사'는 '집'이라는 뜻이고 '비센스'는 건축주 이름이다. 즉 까사 비센스는 '비센스 집'이라는 뜻이 된다. 타일 공장 소유주이자 주식·환전 중개인이었던 마누엘 비센스^{Manuel Vinces}는 어머니로부터 낡은 집을 유산으로 물려받았다. 이에 비센스는 1878년 가우디에게 여름 별장 설계를 의뢰했고 가우디는 1880년 설계를 완성한다. 그러나 재정 문제로 지연된 공사는 1883년 일사천리로 진행된다. 1월 30일 시청에 철거 신청을 하고 2월 20일 허가되었다. 계속하여 가우디가 3년 전 설계했던 도면을 첨부한 건축허가서를 제출하자 바로 통과되어 마침내 비센스는 여름 별장을 신축할 수 있게 되었다.

오늘날 까사 비센스는 바르셀로나시 그라시아구에 있으나 1897년 바르셀로나로 편입되기 전 그라시아는 바르셀로나에서 1.5km 떨어진 인근의 작은 마을이었다. 그라시아의 면적은 서울특별시에서 가장 작은 구인 중구(9.96km²)의 절반에도 못 미치는 4.19km² 크기로 바르셀로나 10개의 구 중에서도 가장 작다.

까사 비센스가 지어질 당시 부유층들은 그라시아 마을에 자신의 별장 신축을 선호했는데, 이는 바르셀로나에서 산업화로 인한 매연과 도

시 확장 공사로 발생한 소음에 시달리다 보니 고요하고 경치 좋은 이 전원 마을에서 휴양하고 싶었기 때문이었다. 게다가 그라시아 마을은 바르셀로나에서 매우 가깝고 해안가인 바르셀로나보다 고지대라 여름철 평균기온이 1~3도 정도 낮아 접근성이나 더위를 피하는 피서지로 이상적이었다. 때마침 그라시아 마을에 어머니의 옛집을 가지고 있던 비센스도 이런 맥락에서 자신의 여름 별장 신축을 가우디에게 의뢰했던 것이었다.

건축 의뢰를 받은 가우디는 좁은 비포장길을 걸어 부지에 찾아왔다. 그 땅에는 만수국이 흐드러지게 피어 있었고 종려나무의 갈라진 잎사귀로 햇살은 눈부시게 쏟아졌다. 가우디는 이 아름다운 풍경이 안타까웠다. 공사가 시작되면 만수국은 베어질 것이고 종려나무는 뽑혀 더는 볼 수 없으니 말이다. 그래서 그는 자신의 건축물 때문에 사라지게 되는 자연을 건축물 안에 넣어 그 자리에 남아 기억되도록 했다. 까사 비센스의 외벽 하단에는 노란 만수국이 그려진 타일을 붙였고 외벽 상단에 있는 녹색과 흰색 타일은 종려나무의 푸른 잎사귀와 하얀 햇살을 대체했다. 또 대문 울타리에는 연철로 만든 만수국 꽃봉오리와 종려나무 잎을 설치해 집을 지키도록 했다. 만수국과 종려나무를 비유적으로 대체한 것도 대단하지만, 낮게 피는 꽃과 높이 솟은 나뭇잎까지 고려하여 위치를 배정한 것이 더 대단하다.

실외가 비유적이었다면 실내는 직설적이다. 벽면을 채운 다채로운 꽃과 식물들, 천장에 매달린 빨간 앵두와 푸른 이파리들은 석고로 만든 후 화려한 채색을 해서 생화처럼 살아있는 듯하다. 식당과 베란다 사이 문틀에는 참새와 벌새, 홍학을 매우 사실적으로 그려 넣어 자연 속에 들어온 듯하다. 이처럼 자연물에 대한 가우디의 사랑은 남달랐다.

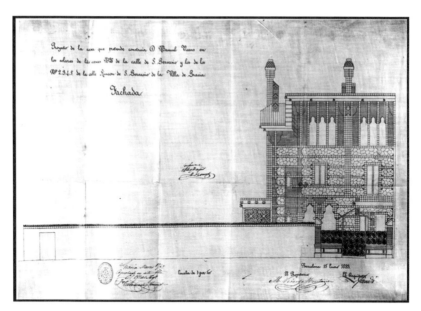

| 까사 비센스의 입면도

 1880년 완성했지만, 건축허가서 제출을 위해 1883년 1월 15일 서명한 가우디의 설계도를 보면 까사 비센스의 입면도가 도면지 정중앙이 아닌 맨 오른쪽 끝에 그려져 있는 것을 발견할 수 있다. 그 이유는 여름 별장의 특성상 정원이 큰 비중을 차지하는데 부지 오른쪽 끝, 즉 북동쪽에 있던 수도원이 일조와 조망을 막지 않도록 까사 비센스를 수도원 벽에 붙여서 짓고 반대편인 남서쪽에 정원을 만들었기 때문이다.

 까사 비센스에서 가우디는 여섯 가지 다른 재료를 사용하여 건축했다. 돌과 벽돌로 외벽을 세우고 타일로 장식했다. 또 대리석으로 바닥을 깔고 나무로 천장과 벤치를 만들었으며 철로 쇠창살과 난간, 울타리를 만들어 달았다. 정원에는 벽돌과 타일로 10m 높이의 사슬형 아치 폭포를 만들어 시원한 물줄기가 쏟아졌다. 그 폭포를 바라보도록 남서향을 향해 돌출된 베란다에는 분수를 만들고 그 위에 철로 만든 타원형의 거

미줄을 세웠다. 거미줄에 모아둔 빗물이 흐르게 하여 에어컨처럼 실내의 온도와 습도를 조절했으며 오후에는 지는 해로부터 빛을 받아 무지개가 만들어지게끔 유도했다. 베란다 상단에는 카탈루냐의 유명한 시 구절을 새겨 넣었는데 해가 잘 드는 동남쪽에는 "태양, 사랑스러운 태양, 추위에 떨고 있는 나를 보러 와요 ^{sol, solet, vine'm a veure que tinc fred}", 그늘진 서북쪽에는 "오, 여름의 그늘^{oh, l'ombra de l'estiu}", 해가 지는 남서쪽에는 "모닥불에서 불꽃이, 사랑의 불꽃이 타올라라 타올라라^{de la llar lo foc, visca visca lo foc de l'amor}" 등 태양의 움직임을 고려하여 배치한 것이 놀랍다.

까사 비센스는 포도주 저장소 용도의 반지하, 주방·식당·베란다·흡연실의 1층, 안방·자녀 방·거실·욕실의 2층, 세탁실·창고 용도의 다락방 총 4층으로 지어졌다. 이 중에서 압권은 알함브라 궁전에서 사용된 무하르나스(정방형의 각진 모서리와 천장에 여러 겹의 석고를 붙여 원형으로 채워 나가는 기법)로 장식되어 벌집 혹은 종유석을 연상시키는 흡연실이다. 흡연실 벽은 하단에 푸른색과 노른색 타일이 바둑판 모양을 만들고 상단에는 풀을 표현한 파란색과 금색의 압축 판지를 붙였다. 무하르나스 기법의 천장 역시 파란색과 금색으로 채색해서 전체적인 통일성을 만들며 그 화려함에 눈부시다. 흡연실만큼은 지금 있는 곳이 스페인이 아닌 중동인 것 같은 착각을 불러일으킨다.

까사 비센스의 화려한 모습은 지나치게 상징적이고 장식에 치중했다는 비판이 있을지 모르지만, 가우디의 어록을 보면 그는 건축의 근본을 잊지 않았다는 점을 알 수 있다.

〈요컨대, 우리가 상상하는 집은 두 가지 목적을 가진다.
제일 먼저, 위생적으로 집 안에 사는 모두가 건강하고 튼

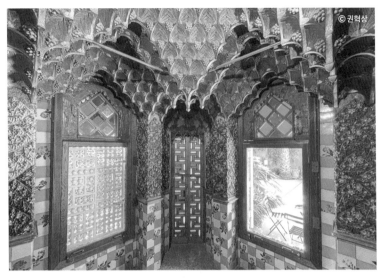

| 흡연실

튼하게 지낼 수 있어야 한다. 그 다음으로는 예술적으로 우리
의 개성을 나타내는 것이다. 한마디로 그 집에서 태어난 아이
를 집안의 온전한 상속자로 만드는 것이다.〉

가우디의 말은 즉슨 건축이란 인간을 추위나 더위, 위험으로부터
막아주고 인간에게 맑은 공기와 밝은 빛을 제공해서 건강하게 하고 무
너지지 않는 안전하게 머물 수 있게 하는 것이 제일 근본이 될 것이고,
이것이 충족된 다음에는 인간의 삶에 행복과 풍요를 가져다주는 장식과
디자인이 들어가야 한다고 말하는 것이다.

1888년 완공된 까사 비센스는 1895년 비센스의 죽음으로 많은 변
화를 겪게 된다. 1899년 비센스 미망인이 매물로 내놓은 까사 비센스를
의사였던 안토니 주베^{Antoni Jover}가 구매했다. 그는 비센스가 별장으로 여
름에만 임시로 거처했던 것과 달리 일 년 내내 상주하는 주거지로 사용

▌좌측부터 1888년 완공 모습, 1925년 증개축 모습, 1946년 변경 모습

하고자 1925년 가우디에게 증·개축을 의뢰한다. 더는 개인 주택 의뢰를 맡지 않고 사그라다 파밀리아 성당에만 매진하던 가우디가 이를 거절하자 주안 밥티스타 세라 데 마르티네스[Joan Baptista Serra de Martínez]가 증·개축을 맡게 됐다. 공교롭게도 까사 비센스가 완공된 해에 태어난 주안은 급하게 입구를 변경해야 했다.

본래 입구는 좁은 비포장길로부터 3m 떨어져 있었으나, 이 비포장길이 포장도로로 확장돼 입구는 전달되고 까사 비센스의 남동면은 도로에 맞닿아 그대로 노출되게 되었다. 이에 주안은 기존 입구를 창문으로 바꾸고, 새 입구를 정원 쪽으로 냈다. 그런 다음 북동면을 공유하던 수도원이 철거되자 그 대지를 구매하여 까사 비센스를 1/3 더 증축했다. 이후 남서쪽의 정원은 두 배 더 커지고 정원 모서리에는 산타 리타 예배당이 세워졌다. 까사 비센스를 확장할 때 주안은 자문을 얻으러 가우디를 찾아갔고 최대한 원본과 비슷하게 만들고자 노력했다. 그 노력은 1928년 '바르셀로나 올해의 건축상' 수상으로 결실을 보았다. 모든 일에는 흥망성쇠가 있는 것처럼 까사 비센스는 1946년부터 땅을 팔기 시작해 아쉽게도 가우디가 만든 폭포가 철거되고 정원은 반 이상 축소되었다. 철거된 폭포는 바르셀로나 외곽 코르네야 데 요브레갓에 있는 물 박물관

Museu de les Aigües de Cornellà de Llobregat에 재현되어 있다. 1946년부터 소유지를 팔던 주베 가족은 결국 2014년 까사 비센스 전체를 팔았다. 이때 구매자는 스페인과 프랑스 국경 중간에 있는 나라, 안도라의 모라방크로 구매 금액은 약 3천만 유로(원화로 405억 원)였다. 모라방크는 대대적인 복구공사 끝에 2017년 11월 16일 관광지로 개장하여 오늘날 내부 입장이 가능하다.

까사 비센스는 카탈루냐 모더니즘의 시초이다. 카탈루냐 모더니즘은 라나센샤*를 계승하여 예술 전방위적으로 일어났지만, 특히 건축에서 두드러지게 발전했다. 이는 카탈루냐 출신의 부유층들은 새 시대의 선구자임을 내세우고 부, 명예, 정체성을 표출하기 위해 카탈루냐 모더니즘으로 지은 자신의 저택을 원했기 때문이었다.

카탈루냐 모더니즘은 무데하르 양식과 자연에 영감을 받은 장식에 기반을 두고 있다. 아랍어로 '길들여진 사람'이라는 무데하르는 스페인이 이슬람 제국에게 뺏긴 땅을 되찾을 때 미처 떠나지 못하고 남은 이슬람교도를 가리키는 말이다. 그중 건축 기술을 가진 이는 이슬람교 문화라는 토양에 스페인 기독교 문화라는 나무가 뿌리를 내려 절충하게 되는데 이것이 무데하르 양식이다. 고딕 양식의 구조 속에 말발굽 모양의 아치와 기하학적인 무늬를 갖고 건축 재료로 벽돌이나 채색타일을 사용한다. 무데하르 양식이 스페인에서만 볼 수 있는 고유 양식인 것은 역설적이게도 유럽에서 유일하게 스페인이 이슬람에 774년 동안 지배당한

* 프랑스어인 '르네상스(Renaissance)'를 카탈루냐어로 '라나센샤(Renaixença)'라고 부른다. 르네상스는 14세기~16세기 이탈리아를 시작으로 유럽 전역에 신 중심에서 인간 중심으로 세계관을 바꾸자는 인본주의를 확산시키고 종교에 귀속된 문화를 부활시키자는 운동이었다. 1833년 바르셀로나를 시작으로 카탈루냐 내 이와 같은 문예 부흥 운동이 일어나는데 스페인 왕위 계승 전쟁의 패전 결과 카탈루냐어 사용이 금지되고 스페인어(카스티야어) 사용이 의무화되자 문학에서 스페인어가 아닌 카탈루냐어로 쓰자는 운동이 라나센샤였다.

| 까사 비센스 본래 부분(좌측)과 증축 부분(우측)

덕분이었다. 까사 비센스를 통해 가우디는 이 무데하르 양식을 재해석하고 자연물을 장식으로 표현함으로써 자신이 카탈루냐 모더니즘의 선구자임을 보여줬다.

까사 비센스는 '신의 건축가 되기 이전의 가우디'가 만든 작품이라고 할 수 있다. 그만큼 가우디 건축의 전기와 후기의 스타일이 다르다는 의미인데, 까사 비센스는 무명이자 신입 건축가였던 가우디가 만든 첫

주거 건축물*이기에 후기의 건축물과는 조금 다른 양상을 보이며, 이는 크게 두 가지 차이점으로 나타난다.

그 첫 번째 차이점은 선에 있다. 가우디의 건축물은 후기 작품으로 갈수록 곡선이 극대화된다는 것은 잘 알려진 사실이다. 그에 비해 까사 비센스는 사각형 외형에, 문틀이나 창틀까지 고딕 건축의 실루엣처럼 뾰족한 직선의 형태를 띄고 있다. 그러나 가우디의 건축 언어는 까사 비센스 이후 곡선으로 바뀌는데, 그는 까사 비센스를 건축한 후 '직선은 인간의 것이고 곡선의 신의 것이다'라는 깨달음을 얻었기 때문이다.

가우디가 말한 의미는 신이 만든 건축물인 자연에는 직선은 없고 곡선만 있다는 점을 짚은 것인데, 그렇다고 해서 그가 신과 동등시되기 위해 직선을 버리고 곡선만을 사용하겠다는 의미로 말한 것은 아니었다. 신의 선 일지라도 닫힌 곡선인 원의 경우 안과 밖을 나눠 한계를 가질 수밖에 없다. 그러나 이 한계를 가진 원이 직선을 따라 계속 포개지면 원통이 되어 무한대로 확장할 수 있다. 이 원리는 오늘날 3D 모델링 프로그램에서 그대로 적용되는 원리이며 시대를 앞서간 그의 생각에 감탄하게 된다. 즉 가우디는 직선이냐, 곡선이냐 이분법적으로 나눠 둘 중 하나를 선택한 것이 아니라 직선과 곡선이 상호 보완하여 가장 완벽한 구조, 기능, 미를 만들려고 했던 것이었다.

두 번째 차이점은 타일이다. 가우디가 타일을 사용할 때 그의 독창적인 기법 '트렌카디스 Trencadis'가 나타나는데, 이는 카탈루냐어로 '깨뜨리는 것'을 의미한다. 유리나 타일을 망치로 깨뜨려 조각으로 만든 후 붙이는 모자이크 기법으로 까사 비센스 이후 건축물에서 발견할 수 있다.

* 까사 비센스와 마타로 노동조합 단지는 동시에 의뢰가 들어왔으나 마타로 노동조합의 직물 공장이 먼저 지어졌기 때문에 '첫 건축물'이라는 호칭을 뺏겼다.

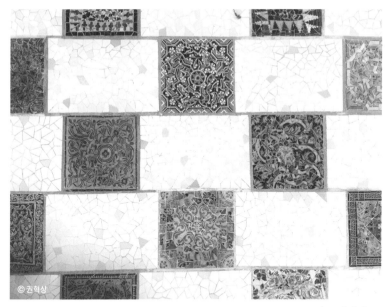

© 권혁상

| 트렌카디스

　　트렌카디스는 가우디가 직선의 까사 비센스에서 곡선의 다른 건축물로 넘어가면서 장식 재료로 타일을 계속 사용했을 때 발생하는 문제에 대한 고민에서 탄생했다. 타일을 직선의 면에 붙일 경우 문제가 없지만, 이를 곡면에 붙일 경우 타일이 뜨고 접촉면이 적어 금방 떨어지며 무엇보다도 중요한 곡선을 가린다는 문제가 있었다. 이에 〈한 움큼은 손에 움켜쥐어야 한다. 그렇지 않다면 절대 끝나지 않는다.〉라고 말한 가우디는 곡면이 타일을 움켜쥘 수 있도록 타일을 깨뜨려 그 불규칙한 파편을 곡면에 따라 붙였다. 해당 기법을 통해 곡면의 곡선도 유지하면서 타일의 색채와 광택도 간직할 수 있게 된 것이다. 곡선이냐 타일이냐 하는 가우디의 딜레마에서 시작했지만, 이러한 고민을 통해 '트렌카디스' 라는 그의 독창적인 기법이 만들어지게 된 것이다.

공터에서 시작한 마타로 노동조합의 직물 공장과는 달리, 기존에 있었던 이웃 건물들 사이에서 새로 만들어질 건축물의 콘텍스트와 도시 개발을 고려하여 까사 비센스는 완성되었다. 이러한 환경적 특성을 고려하여 주거지와 조경을 만든 까사 비센스야 말로 진정한 가우디의 데뷔작이라는 생각이 든다. 비록 지금의 까사 비센스는 앞 도로의 확장과 건물의 증·개축, 그리고 정원의 축소를 겪으며 가우디가 구상하였던 원본이라 보기는 어렵지만, 이 데뷔작은 이후 만들어질 가우디의 건축물과 비교하여 건축적 진화를 알아볼 수 있는 진정한 시금석이라는 가치를 지닌 중요한 건물이라고 볼 수 있다. 다음 장부터 건축적 진화를 볼 수 있는데 드디어 구엘과 처음으로 함께 하는 작업이다.

내 아이디어는 **반론**의 여지가 없는
확실한 논리로부터 나온다.
다만 한 가지 확실하지 않은 건
이전에 사용해본 적이 없다는 것이다.

안토니 가우디
이 코르넷

지면상 이 책에 가우디의 모든 작품을 다 담을 수는 없다. 허나 바르셀로나와 그 인근에 국한하여 방문할 가치가 있거나 그의 건축 기법이 처음으로 사용된 작품들을 소개하고 싶다. 마타로 노동조합의 직물 공장에서는 사슬형 아치가 건축에 처음 적용되었고, 까사 비센스는 타일과 무데하르 양식이 처음으로 사용되었다. 이 장에서 만날 구엘 농장과 구엘 저택에서도 최초로 나타나는 요소가 있으며 초기의 이 요소들은 다음 장부터 시작되는 가우디의 전성기에 극대화된다.

1878년 파리 만국 박람회에서 우연히 가우디가 만든 장갑 장식장을 본 구엘은 평생 그를 후원해 주기로 약속했다. 그리고 구엘이 장인에게 가우디를 소개해준 덕분에 가우디는 장인의 저택 안 예배당의 가구와 정원의 정자를 만들 수 있었다. 이후에도 구엘의 소개로 엘 카프리초도 설계했다. 가우디의 일이 끊겨 그의 창작열이 꺼지는 일이 없도록 소개인을 마다하지 않았던 구엘은 드디어 가우디에게 일을 직접 맡길 수 있게 되었다. 그 시작이 구엘 농장이었다.

구엘 농장은 바르셀로나시 서쪽 끝에 있는 레스 코르스구에 위치한다. 옛날부터 근대까지 농경지였던 레스 코르스는 거주민이 적고 밭은 넓게 펼쳐져 있었다. 이곳의 오래된 농가 하나를 구매했던 아버지가 1872년 사망하자 구엘이 이 농가를 물려받게 된다.

섬유 산업에 치중하여 농가를 방치했던 아버지와 달리, 구엘은 이 농가를 보며 단순히 부자의 농가 La masia* 가 아닌 정치와 사회에 막대한 영

* 오늘날 FC 바르셀로나의 유소년 축구 육성 정책으로 잘 알려진 '라 마시아(La Masia)'는 본래 '농가'라는 뜻을 가진다. 하지만 더 넓게는 '성장하고 자라는 집'을 의미한다.

향력을 끼칠 명문가의 발판^{La Masia}으로 만들려는 야망을 갖는다. 그리하여 구엘은 주변의 다른 농가들과 농경지를 순차적으로 매입하여 축구장 43배(30ha)에 달하는 구엘 농장을 구축했다.

구엘은 수년 전 가우디의 스승인 마르투레이가 만든 구엘 농장의 저택과 정원을 개축하고 웅장한 계단, 전망대, 야외 음악당, 야외 말 조련장, 정문, 담벼락, 경비실, 마구간, 실내 말 조련장 신축하는 프로젝트를 1883년 가우디에게 의뢰했다. 이후 백작을 하사받은 구엘은 1918년 스페인 왕실에 구엘 농장의 저택을 헌납했다. 1919년부터 1931년까지의 공사 끝에 해당 저택은 스페인 왕실의 바르셀로나 왕궁으로 개조되며 가우디가 만든 저택 대부분이 철거되었다. 때문에 현재는 정문, 담벼락, 경비실, 마구간, 실내 말 조련장, 헤라클레스의 분수만 남아 있다. 이후 구엘 농장의 대지는 계속 팔려 그 자리에 현재는 바르셀로나의 대학들이 모여 있는 캠퍼스가 들어섰다.

이런 격변의 역사 속에서 참으로 다행스러운 것은, 가우디가 처음 트렌카디스 기법을 사용해 장식한 경비실과 실내 말 조련장, 처음으로 용 장식을 새긴 구엘 농장의 정문이 개조되지 않고 남은 것이 참으로 다행스럽다. 용 장식이 있는 정문을 기준으로 바라봤을 때 왼편에 경비실이 있고 오른편에 마구간, 실내 말 조련장, 담벼락이 순서대로 줄지어 있다.

경비실의 굴뚝과 환기탑 그리고 실내 말 조련장의 채광탑의 트렌카디스는 깨진 타일 파편이 회반죽 곡면에 잘 붙는지 시험한 것으로, 가우디의 트렌카디스 기법은 이후 구엘 저택을 거쳐 구엘 공원에서 기하학적으로 다양하게 완성된다. 그 외에도 가우디의 사슬형 아치 기법은 경

비실 세 개의 창과 마구간 두 개의 창에서 확인해볼 수 있는데, 이는 마타로 노동조합의 직물 공장이나 까사 비센스의 폭포보다 한 단계 더 진화된 사슬형 아치로 꾸준한 발전을 거듭하여 사그라다 파밀리아 성당에서 구조적으로 완벽하게 완성된다.

구엘 농장을 방문하면 정문에 있는 5m 길이의 거대한 용 장식이 제일 먼저 눈에 들어온다. 용은 가우디의 상징적인 오브젝트^{object}로 구엘 저택의 굴뚝, 베예스과르드 탑의 다락방, 구엘 공원의 분수, 미라예스 문의 담벼락, 까사 바트요의 지붕에서 다양한 크기, 주제, 모형으로 나타난다.

구엘 농장의 정문에 있는 용은 라돈을 표현한 것이다. 라돈은 그리스 신화에서 헤라의 황금사과를 지키는 용으로 헤라클레스의 12과업 중 헤스페리데스의 정원에 있는 황금 사과를 가져오는 열한 번째 과업에 나온다. 헤라클레스는 대서양을 건너 세상 서쪽 끝에 있는 헤스페리데스의 정원으로 가 라돈을 죽이고 황금 사과를 가져갔고, 이후 헤라는 자신을 위해 황금 사과를 지키다 죽은 라돈을 하늘의 별자리로 만들어 뱀자리가 되었다. 이 그리스 신화는 쟈신 바르다게^{Jacint Verdaguer}의 시 모음집 〈라틀란티다〉에서 각색됐다. 〈라틀란티다〉를 살펴보면

난파 후 이베리아 반도에 도착한 청년 콜럼버스가 한 은둔자로부터 대서양에서 펼쳐지는 헤라클레스의 무용담을 듣고 잠들었는데, 서쪽 끝에서 헤스페리데스의 정원을 발견한 헤라클레스처럼 자신도 대서양 너머 새로운 땅을 발견하는 꿈을 꾸는 것으로 끝난다.

바르다게는 그리스의 영웅 헤라클레스 대서사시를 통해 스페인의 영웅 콜럼버스의 업적을 비유적으로 나타냄과 동시에 대서양에서 황금 사과를 얻은 헤라클레스와 신대륙을 발견한 콜럼버스처럼 대서양의 쿠바에서 큰 부를 얻었던 구엘의 아버지의 성과를 칭송했다. 또 라나센샤의 대표 추진자답게 바르다게는 마지막 무용담에서 헤라클레스가 황금 사과와 함께 나뭇가지를 가져와 카탈루냐에 심었는데, 나뭇가지가 자라 새로운 헤스페리데스의 정원을 만들고 황금 오렌지가 열리는 내용을 추가했다. 이는 카탈루냐의 상징적인 과일 오렌지를 통해 카탈루냐의 특별성과 우수함을 나타내고자 했던 것이었다.

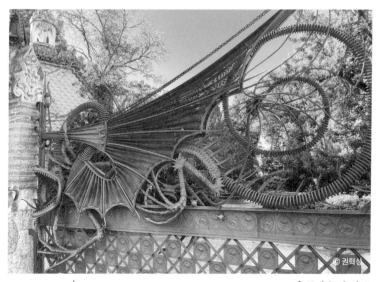

| 구엘 농장 정문

바르다게의 열렬한 애호가였던 가우디는 〈라틀란티다〉를 정문의 중요 테마로 삼았다.

정문에 세워진 라돈의 사납게 노려보는 눈, 금방이라도 잡아먹을

듯이 크게 벌린 입, 적나라하게 드러낸 날카로운 이빨, 위협적으로 날름거리는 혀는 실제 라돈을 대면한 것처럼 두려움을 불러일으킨다. 머리의 사실적인 묘사도 대단하지만, 최대로 펼친 커다란 날개, 용수철로 휘감아 튀어 오를 듯한 몸통, 비늘로 뒤덮인 다리의 섬세한 묘사도 일품이다. 특히 용수철, 철망, 체인, 철판 등 산업용 철재를 재활용하고 라돈이 변한 뱀자리와 일치되게 만든 것은 더욱 놀랍다.

정문의 오른쪽 기둥에는 문패처럼 농장 주인인 구엘의 이니셜 'G'가 새겨져 있다. 이니셜과 함께 조각된 세 송이의 장미는, 최고의 시 문학상에서 수상하면 황금 장미 한 송이를 수여했는데, 3관왕으로 1880년 마에스트로 칭호를 얻은 바르다게에게 헌정한 것이다. 기둥의 상단에는 오렌지 나뭇가지가 부조되어 있고 꼭대기에는 안티몬으로 만든 황금 오렌지를 조각했다. 이렇게 바르다게는 그리스 신화에 카탈루냐 정신을 절충했고, 가우디는 바르다게의 시에 무데하르 양식의 건축을 절충했다.

구엘 농장을 통해 고인이 된 아버지의 성과를 기린 구엘은 이제 그를 뛰어넘을 준비를 한다. 바로 구엘 저택의 신축을 통해서 말이다.

구엘이 아버지로부터 물려받은 구엘 농장을 비롯한 많은 유산 중에는 람블라에 있는 거주지도 포함되어 있었다. 그리고 이 집에서 람블라를 따라 북쪽으로 500m를 가면 구엘의 장인인 코미야스 후작의 저택이 나온다. 구엘은 람블라에 나란히 서있는 아버지 집이 장인의 저택보다 초라하고 자신의 업적에 비해 볼품없다고 생각했다. 그러던 차에 마침 스페인 최초의 바르셀로나 만국 박람회가 개최가 확정되고, 구엘은 이를 이용해 자신이 경제, 문화, 정치 등 사회 전반에 걸쳐 그동안 쌓은 업적을 만방에 내세우고자 계획을 한다.

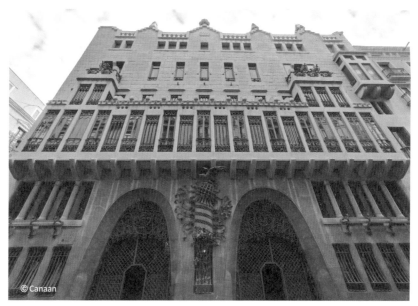

© Canaan

❚ 구엘 저택 파사드

　　구엘은 우선 람블라에 인접한 노우데라람블라 길에 있는 두 채의 집을 구매하려는 계획을 세운다. 그리고 1883년 3번가 우유 판매소와 1886년 5번가 집을 사들이는 데 성공한 구엘은 이 두 집을 철거하고 저택을 새로 지은 다음 람블라 집과 통로로 연결하고자 했다. 이렇게 완성하여 9명의 자녀는 람블라 집에 거주하고, 저택에는 구엘 부부와 첫째 딸이 거주하며 모임과 공연의 장소로 사용하려고 했다. 이런 구엘의 의도를 잘 알고 있었던 가우디는 지금까지 축적한 자신의 모든 역량을 십분 발휘하여 1886년 상반기 동안 무려 18개의 입면도를 그린 다음 구엘이 선택하게끔 했다. 이렇게 많은 입면도를 그린 것을 보면 그가 얼마나 이 프로젝트에 사활을 걸었는지 알 수 있다.

　　내부 공사는 1890년까지 이어졌지만 구엘은 바르셀로나 만국 박람회에 맞춰 1888년 입주했다. 그래서 구엘 저택의 파사드 정중앙 상단에

조각된 똬리를 튼 뱀이 1888년을 나타내고 있다. 공사 전 구엘의 바람대로 그 해에 스페인 왕비 마리아 크리스티나^{María Cristina}, 이탈리아 왕 움베르토 1세^{Umberto I}, 미국 대통령 글로버 클리블랜드 ^{Grover Cleveland} 등 국내외 인사의 구엘 저택 방문이 끊임없이 이어졌다.

구엘 저택의 파사드는 독특하고 화려한 외관을 가진 여타의 가우디 작품과 달리 지극히 고전적이며 정연하다. 피렌체의 팔라초 메디치^{Palazzo Medici}나 베네치아의 팔라초 두칼레^{Palazzo Ducale}를 연상시키는 이탈리아 르네상스 양식으로 만들어진 파사드는 의도적으로 간소화된 것인데, 구엘은 당시 카바레와 술집이 즐비했던 길거리 풍경과 반대로 절제된 외관을 원했다. 게다가 이곳을 방문하는 인사들은 새로운 변화를 받아들이기보다는 전통을 옹호하며 유지하려는 보수 성향을 가지고 있었기에 고전적인 태도를 취한 것이었다.

자칫 단조롭고 밋밋할 수 있었던 파사드를 높이 6.6m의 거대한 사슬형 아치 두 개가 리드미컬하고 역동적으로 만들었다. 바닥부터 천장까지 잇는 사슬형 아치는 앞쪽으로 쏠리는 건물의 육중한 무게를 지면으로 흘려보내는 역할도 하지만 마차가 쉽게 드나드는 거대한 정문의 역할을 수행했다. 거주지보다는 사교장으로 주로 사용된 구엘 저택에는 수많은 마차가 몰려들 때도 정체가 일어나지 않았는데, 이는 마차가 왼쪽 문을 통해 들어오면 건물을 통과해 오른쪽 문으로 빠져나가는 일방통행이었기 때문에 가능했다. 왼쪽 입구 상단에는 구엘의 이름인 에우세비^{Eusebi}의 첫 글자 'E'와 오른쪽 출구 상단에는 성인 구엘 ^{Güell}의 첫 글자 'G'로 장식하여 구엘 저택을 들어오고 나가는 인사들들에게 확실하게 자신의 이름을 각인시켰다. 두 대문 사이에는 네 개의 띠를 가진 카탈루냐 깃

발과 라나센샤를 상징하는 피닉스(타 죽은 재 속에서 부활하는 새)로 장식하여 카탈루냐인(人) 구엘과 가우디의 정체성을 나타냈다.

구엘 저택의 내부는 지하, 1층, 중간층, 2층, 중간층, 3층, 다락방, 옥상 총 8층으로 나뉘어 있는데 가장 매력적인 세 장소는 지하, 2층 중앙 살롱, 옥상을 꼽을 수 있다.

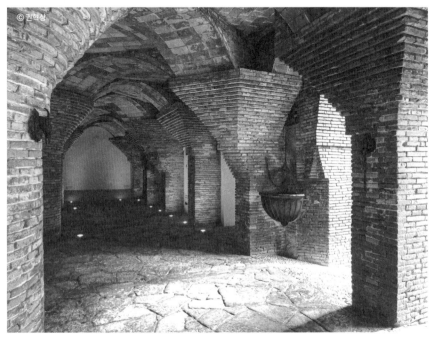

| 지하 마구간

그중 하나인 지하에는 벽돌로 만든 원형 혹은 사각형의 기둥들이 빼곡하게 줄지어 서 있다. 기둥의 상단은 버섯처럼 넓게 퍼지며 천장 아치로 자연스럽게 이어져 건물의 하중을 효과적으로 분산시킨다. 기둥에 있는 말고삐를 매달 수 있는 무쇠 조각상은 이곳이 마구간임을 암시하는데, 오늘날 지하 주차장은 흔하지만, 당시 지하 마구간은 혁신이었다. 마구간이 지하로 내려가며 발생하는 채광과 환기 문제를 해결하기 위해

지하 천장에서 지상으로 이어지는 창과 작은 안뜰을 만들어 말이 신선한 공기를 맡고 일광욕을 하거나 빗물을 마실 수 있도록 하였다.

1층은 대문, 경비실, 마차 승하차장, 마차 보관소, 창고로 사용되었고 말발굽과 마차 바퀴의 소음을 줄이기 위해 바닥에 소나무를 깔았다. 지하와 1층은 마차를 타고 구엘 저택을 방문하는 사람들을 위한 편의성과 그로 인해 발생하는 문제점을 해소하기 위한 기능성에 초점을 두고 있다.

1층의 중앙 계단을 통해 올라가면 닿는 중간층 입구에는 노란색과 빨간색이 교차하는 카탈루냐 깃발의 스테인드글라스가 방문객을 맞이한다. 그 오른편은 구엘의 집무실이고 왼편은 상층으로 올라가는 계단이다.

2층은 메인층이자 귀족층으로 구엘의 풍요와 권위를 과시하기 위해 저택에서 가장 호화스럽게 만들어졌다. 구엘 저택에서 가장 매력적인 세 장소 중에서도 첫째가는 중앙 살롱까지 가는 길은 하나의 시퀀스 ^sequence(각각의 요소가 극적인 결말을 향해 발달하며 나아가는 구성)를 이루고 있다. 2층에 올라오면 제일 먼저 들어서게 되는 로비에서 시작한다. 다소 평범해 보이는 로비를 지나면 노우데라람블라 길로부터 밝은 빛이 들어오는 갤러리에 도착한다. 가우디의 작품 중 유일하게 구엘 저택에 사용한 쌍곡선면의 머리를 가진 8개의 기둥과 5개의 사슬형 아치, 그와 대비를 이루는 15개의 사각형 창이 인상적인 갤러리 반대편 문으로 들어서면 드디어 중앙 살롱에서 만난다.

그다지 넓지 않은 크기와 휘황찬란하지 않은 장식에 실망한 방문자는 고개를 들어 천장을 볼 때 할 말을 잃게 된다. 사실 구엘 저택은 장소마다 다 다른 천장의 모양과 장식을 가지고 있어 방문자의 눈을 즐겁게 만든다. 하지만 중앙 살롱의 천장은 경외심을 느끼게 한다.

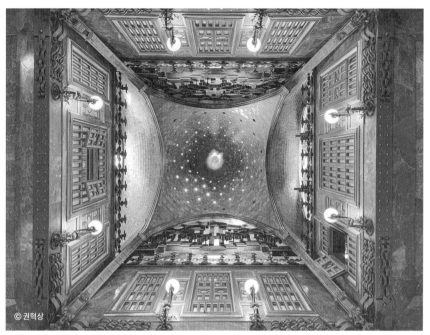

| 중앙 살롱

　　천장은 3층 높이에 해당하는 16.4m까지 막힘없이 올라가 옥상마저
뚫었고, 이스탄불의 성 소피아 성당의 돔을 재해석한 포물선 돔형 지붕
은 보는 이로 하여금 심연으로 빠져드는 것 같은 느낌을 준다. 돔 정중앙
원뿔 첨탑에 있는 수십 개의 채광창으로부터 쏟아지는 강렬한 빛은 태
양같고, 돔에 빼곡하게 박힌 84개의 육각형 구멍을 통해 들어오는 빛은
밤하늘에 수놓인 별빛 같다. 그 어느 누가 대우주를 표현한 대형 돔 아래
에서 압도되지 않을까? 중앙 살롱 뒤편으로는 구엘과 친분이 있는 사람
만 드나들 수 있었던 신뢰의 방, 흡연실, 식당, 당구장, 뒤뜰 테라스, 람블
라 집과 연결되는 통로가 있다. 구엘 저택은 이웃집에 둘러싸인 양측 면
과 후면, 그리고 북서향을 향한 정면으로 그늘져 어두웠다. 2층의 갤러
리, 중앙 살롱, 뒤뜰 테라스는 주요 화두였던 햇빛을 실내로 끌고 와 곳곳

으로 보내기 위한 해결책이었다.

2층 중앙 살롱에 있는 계단을 통해 연결되는 중간층은 연회가 열릴 때 악사들이 연주하던 곳이었다. 3층은 구엘 가족들의 사생활을 보호하기 위해 분리되었다. 거실을 사이에 두고 부모 방과 첫째 딸 방으로 나뉘고 다시 부모 방은 구엘과 부인의 각방으로 나뉜다. 첫째 딸 방 바로 옆에 있는 공부방의 채광창에는 구엘이 좋아한 셰익스피어의 4대 비극 중 두 주인공 햄릿과 맥베스가 스테인드글라스로 장식되어 있다. 나뉘었던 방은 아술레호스 ᵃᶻᵘˡᵉʲᵒˢ('유약을 바른 점토'라는 아랍어 '아줄라이즈'에서 유래돼 포르투갈어로 '아줄레주'라고도 불리는 채색타일)로 장식된 욕실에서 만난다.

3층 위 다락방에는 하인들 방 11개, 세탁실, 주방이 있었다. 중앙 살롱을 향해 나 있는 스테인드글라스 채광창은 유리를 트렌카디스 기법으로 깨뜨린 첫 시도였는데, 훗날 사그라다 파밀리아 성당에서 빛의 조각으로 유명한 스테인드글라스의 영감이 된다. 구엘 저택은 작지 않은 너비 22m와 폭 18m의 대지 위에 세워졌지만, 당시 저택으로는 협소했다. 가우디는 밖을 향해 나 있는 창과 중앙 살롱을 향해 나 있는 창을 방마다 배치하여 답답함을 해소하고자 했고, 맞바람이 쳐서 환기가 잘되도록 했다. 또 구엘 저택은 거주지 역할 외 사교장 목적으로도 사용되었기 때문에 사생활을 보호할 수 있는 동선이 중요했다. 가우디는 모든 층이 공유하는 계단 대신 각층에 계단의 위치를 달리하여 거주자와 방문자의 동선을 구분했다.

구엘 저택에서 가장 매력적인 세 장소 중 마지막인 옥상에는 벽돌이나 타일 유리, 대리석, 도자기, 사암을 트렌카디스로 장식한 20개의 굴뚝과 원뿔 첨탑이 있다. 원뿔 첨탑 꼭대기에는 태양 모양의 피뢰침, 바르

셀로나를 상징하는 박쥐 모양의 풍향계, 가로와 세로의 길이가 동일한 그리스 십자가가 나란히 세워져 있다. 구엘 저택에서 최초로 나타난 십자가는 이후 가우디의 작품에서 각기 다른 모양, 의미, 역할로 세워진다. 옥상 바닥은 온도와 습도를 조절하고 하부층의 기능적 공간에 맞추기 위해 4단 높이로 이루어져 있다. 이 리드미컬한 옥상 바닥은 훗날 까사 밀라의 옥상에서 끊어지지 않는 곡선 바닥으로 완성된다.

앞서 '구엘 저택을 찾아오는 인사들은 보수적이라 규칙적이고 통일된 전통적인 파사드를 만들었다'고 밝힌 바 있다. 하지만 이들이 마차를 타고 오가기 때문에 볼 수 없었고 전통적으로 외면되는 장소인 옥상에 가우디는 상상력과 색감을 살려 신비롭고 아름다운 공간을 만들어 냈다. 다양한 모양과 다채로운 색상의 탑들 덕분에 구엘 저택의 옥상은 마치 어느 현대 미술관의 멋진 정원에 들어온 듯한 기분을 선사한다.

1890년 내부 공사까지 끝낸 구엘 저택은 구엘의 마음에 쏙 들었다. 그럼에도 불구하고 20년 만인 1910년, 구엘이 이곳을 떠나게 만드는 결정적인 사건이 일어났다. 바로 1909년 7월 26일 월요일부터 8월 2일 월요일까지 일주일간 바르셀로나에서 일어난 '비극의 주간' 사건이다.

사건의 조짐은 1909년 7월 9일 스페인 본토가 아닌 아프리카 멜리야에서 시작된다. 구엘 가문과 구엘의 사돈인 코미야스 가문의 합작으로 설립된 리프 광산 주식회사는 모로코의 광산으로부터 멜리야까지 잇는 철도 공사를 위해 스페인인 인부를 멜리야로 파견했다. 이를 외세 침

* 세우타와 함께 아프리카 북부에 있는 두 개의 스페인 항구도시 가운데 한 곳인 멜리야는 스페인이 1492년 레콘키스타(Reconquista 국토 회복 운동)의 여세를 몰아 점령하였다. 1936년 프란시스코 프랑코(Francisco Franco)가 제2공화국에 대항하여 쿠데타를 일으키고, 스페인 본토를 공격하기 위한 전초 기지로 삼은 곳이다. 스페인 전역에서 과거사 청산의 일환으로 독재자 프랑코의 흔적을 지워나갔던 것과 다르게 멜리야에는 유일하게 프랑코의 동상이 남아 있다.

입으로 여긴 모로코 북부지역의 베르베르인들이 멜리야를 공격하여 4명의 인부가 사망한다. 스페인은 모로코 북부지역을 통제하기 위해 즉시 멜리야로 예비군을 보내기로 했다. 문제는 이때 징집된 예비군의 대다수는 노동자 계층의 아버지로 가족의 생계를 위해 일을 해야만 하는 사람들이었다. 이에 반발하여 스페인 전역에서 시위와 방화가 있었지만, 특히 많은 노동자와 노동조합이 있었던 산업화의 도시 바르셀로나의 시위는 훨씬 규모가 컸고 격렬했다.

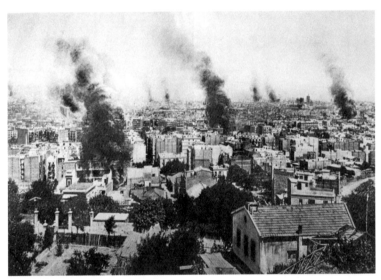

▎'비극의 주간' 당시 바르셀로나

노동자들은 7월 26일 총파업을 시작으로 수백 개의 바리케이드를 세우고 교통, 통신, 전기, 언론을 막아 바르셀로나를 봉쇄했다. 이튿날부터 반교권주의자들의 가세로 폭동은 더 거세지며 가톨릭을 향하게 되어 많은 성당, 수도원, 부속 학교들이 약탈과 방화로 파괴됐다. 사건이 일어난 지 사흘만인 29일 목요일 군인이 투입되고 노사 교섭의 타결로 8월 2

일 월요일 총파업이 철회되면서 사건은 일주일 만에 끝났다.

하지만 일주일 동안 115명의 사망자와 441명의 부상자가 발생했으며 수천 명이 체포되어 사형 5명, 무기징역 59명, 국외추방 175명이 선고됐다. 또 112개의 건물이 파괴되었는데 그중 종교 건물이 80개였다. '비극의 주간'의 기간은 일주일밖에 안됐지만, 가우디가 한창 활동했을 때 일어났기 때문에 직·간접적으로 영향을 받을 수밖에 없었던 큰 사건으로 12장 까사 밀라에서도 다시 언급하겠다.

1909년 '비극의 주간'을 겪은 구엘은 이듬해 바르셀로나 외곽이라 조용하고 인적이 드물었던 구엘 공원으로 이사하고 1918년 그곳에서 눈을 감는다. 구엘의 사망 후 구엘 저택의 소유권은 미망인과 차녀를 거쳐 최종적으로 막내딸에게 전해졌다. 1944년 미국의 한 백만장자가 구엘 저택의 구매를 시도하였는데, 거주 목적이 아니라 건물에 사용된 당대 최고의 자재들을 미국으로 가져가기 위함이었다.

이에 1945년 막내딸 메르세 구엘 ^{Mercè Güell}은 건물을 절대 개조하지 않고 예술적인 목적으로만 사용한다는 조건으로 시에 기증했다. 그녀의 유지대로 오늘날 대중에게 공개되고 있지만, 이전에 구엘 저택을 가득 채웠던 가구들은 대부분 남아 있지 않고 당대 최고의 화가들이 그린 그림들도 많이 사라져 아쉬움이 남는다. 당시 찍은 흑백 사진을 보더라도 그 예술품의 디자인과 색깔이 무채색의 사진을 뚫고 나와 화려함을 과시하는 것 같다. '그때 모습을 다시 볼 수 없다'라는 생각이 들어 아쉬운 한편 '이 호화로운 저택을 짓고 단장하는데 얼마나 많은 돈이 들었을까?' 하는 궁금증이 든다.

공사비에 대한 자료는 없지만, 막대한 금액이 사용된 것을 유추할 수 있는 일화가 있다. 어느 날 구엘의 회계사는 구엘에게 "너무 많은 비

삼십 년 전성기

용이 드는 화려한 장식으로 예산이 바닥나고 있으니 조심해야 한다"라고 말하자 구엘은 "가우디가 청구하면 무조건 다 주라"고 답했다. 이 일화를 통해 가우디가 그에 대하여 〈구엘은 돈을 잘 다룰 줄 아는 진정한 신사이다.〉라고 평한 것인지 알 수 있다. 구엘은 구엘 저택뿐만 아니라 가우디의 모든 프로젝트에 아낌없는 신뢰와 지원을 보냈다. 예술가로서 이와 같은 후원자를 만난 것은 최고의 행운이며 건축가에게 이러한 건축주는 최고의 행복이다. 만약에 구엘이 없었다면, 오늘날의 가우디가 있었을까? 구엘이 없었다면, 가우디의 상상력은 실현될 수 없었고 가우디의 건축은 현존하지 않았을 것이다. 구엘은 자칫 몽상가로 남을 수 있었던 가우디가 꿈을 현실화할 수 있도록 큰 힘이 되어 준 '진정한 신사'였다.

가우디가 구엘 농장에서 처음으로 트렌카디스를 사용했다면, 구엘 저택에서는 처음으로 쌍곡선면의 머리를 가진 8개의 기둥, 트렌카디스를 적용한 스테인드글라스, 바닥 높이를 달리 한 옥상 등을 시도했다. '이전에 사용해본 적이 없는' 이러한 새로운 기법은 미적 요소와 상징성은 물론 '반론의 여지가 없는 확실한 논리'에 입각한 기능성에 충실했다는 것을 증명하고 있다. 그리고 이 건축적 실험은 다음 장부터 나오는 구엘 공원, 까사 바트요, 까사 밀라라는 성공된 결과물로 이어진다.

민둥산의 유토피아

/ 구엘 공원(1900-1914)

미래의 건축가는
자연을 **모방**하게 될 것이다.
왜냐하면 **자연의 형태**가
모든 방법 중에서
가장 **합리적**이며
튼튼하고 **경제적**이기 때문이다.

안토니 가우디
이코르넷

마타로 노동조합의 직물 공장을 건축함으로써 건축가의 날개가 만들어졌다면 까사 비센스, 구엘 농장, 구엘 저택을 거치면서 그 날개의 뼈와 근육은 단련됐다. 이제 가우디는 건축계라는 하늘을 향해 높이 날아올랐다. 이 날개로 제대로 날아오른 1900년부터 '가우디의 완숙기'로 불리는데, 그 시발점이 구엘 공원이다. 구엘 공원은 원초적 자연과 건축적 창조물이 조화롭게 공존하는 세계 최고(最高)의 공원이다.

'스페인 영광의 해'는 1492년이다. 우리나라 조선 건국(1392년) 백 년 후이자 임진왜란(1592년) 백 년 전인 이 해에 스페인은 '세 개의 통일'을 이룰 수 있는 기반을 만들었다. 4장 〈바르셀로나가 만든 원석〉에서 언급된 것처럼 레콘키스타 Reconquista (국토 회복 운동)의 완성으로 국토가 통일됐고, 콜럼버스의 발견으로 구대륙 유럽과 신대륙 아메리카가 통일됐다. 이어 스페인의 대학자 안토니오 데 네브리하 Antonio de Nebrija 가 유럽 최초의 문법책인 《스페인어 문법서》를 출간함으로써 언어의 통일이 일어났다. 그러나 모든 역사에는 흥망성쇠가 있는 법이다. 오르막길이 있다면 내리막길이 존재하고, '영광의 해' 뒤에는 '치욕의 해'가 기다리고 있었다. 1898년은 미국-스페인 전쟁의 대패로 쿠바, 푸에르토리코, 필리핀, 마리아나 제도, 캐롤라인 제도를 모두 잃었고, 스페인은 '태양이 지지 않는 제국'에서 지는 해가 돼 암흑기를 맞이하게 된다.

하지만 모든 역사에는 또 명암이 있는 법이다. '스페인 영광의 해'도 레콘키스타로 땅을 뺏긴 이슬람 제국, 콜럼버스의 신대륙 발견으로 인해 말살되고 멸망한 아메리카 문명, 스페인어 문법서로 인해 스페인 내 다른 지방은 언어적으로 억압을 받은 셈이며 깊은 좌절을 느꼈을 것이

다. '스페인 치욕의 해'는 스페인 국민에게 깊은 좌절감을 느끼게 했지만, 지성인들을 중심으로 현실을 반성하고 국민 의식을 개혁하여 국가를 재건하자는 움직임을 일으키기도 하였다. 이들을 '98세대'라고 부르는데, 1898년 전쟁의 결과로 탄생했기 때문이다. 또 이 전쟁의 결과는 구엘 가문처럼 쿠바에서 큰 부를 얻었던 신흥부유층들에게도 영향을 미치는데, 독립한 쿠바를 대신해 막대한 자금을 투자할 새로운 곳을 찾아야 할 필요성이 생긴 것이었다. 이 필요에 따라 섬유, 시멘트, 은행, 담배, 해운, 철강, 광산 같은 사업을 하던 구엘은 새로운 사업으로 눈을 돌렸다. 바로 주택 사업, 구엘 공원 프로젝트였다.

구엘은 우선 펠라다 산 남쪽 기슭의 대지 15ha^(축구장의 21배)를 구매했다. 남향이라 햇빛이 잘 들고, 기슭이라 칼세롤라 산맥에서 불어오는 강풍이 미치지 않아 주택 단지로 이상적인 위치 선정이었다.

가우디에게 공사를 의뢰할 때 구엘은 자신의 세 가지 꿈을 밝혔다. 당시 공장, 공사장, 자동차의 매연과 소음이 끊이지 않았던 바르셀로나에서 떨어져 공기 좋고 조용한 주택 단지에서 자연과 더불어 사는 것이 구엘의 첫 번째 꿈이었다. 구엘의 두 번째 꿈은 산기슭에서 바르셀로나와 그 너머 지중해를 한눈에 내려다볼 수 있는 전망 좋은 주택 단지였다. 마지막으로 60채의 집이 분양되는 주택 단지가 세 번째 꿈이었다.

구엘 공원 ^{Park Güell}의 이름에서도 그의 꿈을 잘 알 수 있는데, 공원을 뜻하는 카탈루냐어 '파르크^{parc}'나 스페인어 '파르케^{parque}' 대신 영어를 쓴 것은 영국식 전원도시'를 모델로 삼았기 때문이었다. 구엘은 영국 유학

* 영국의 도시계획가 에버니저 하워드(Ebenezer Howard)는 1898년 〈내일: 진정한 개혁을 위한 평화로운 길〉을 출간하고, 이 책은 1902년 〈내일의 전원도시〉라는 이름으로 개정됐다. 1899년 전원도시 협회를 발족한 후 1903년 레치워스 전원도시와 1920년 웰윈 전원도시를 건설했다. 하워드는 도시와 시골의 장점만을 모은 신도시를 '전원도시'로 정의하였다.

이후 영국으로 자주 여행을 하였고, 그 경험을 통해 영국 전원도시에 대한 이해도가 높았으며 이를 구엘 공원에 반영하였다.

구엘에게 구엘 공원은 유토피아였다. '상상할 수 있는 최선의 상태를 갖춘 완전한 곳'을 뜻하는 유토피아는 '꿈에 그리는 그곳은 현실에는 존재하지 않는다'는 의미도 내포하고 있다. 유토피아 utopia는 그리스어로 '없는 ou'와 '장소 toppos'를 결합하여 만든 용어로 '어디에도 없는 장소'라는 뜻이기 때문이다. 그리고 유토피아가 뜻하는 대로 첫 번째와 두 번째 구엘의 꿈을 이루어 준 가우디도 그의 세 번째 꿈만큼은 이루어주지 못했다. 구엘이 원했던 주택 단지 내 60채의 집 중 단 두 채만 건설돼 구엘의 유토피아 역시 현실에는 없는 곳이 되었기 때문이다. 하나 그리스어에서 '없는 ou'과 '좋은 eu'은 동음어로 유토피아 역시 이중 의미를 가진다. 만약 구엘의 세 번째 꿈이 이루어졌다면 구엘 공원은 사유지가 되었을 텐데, 전 세계 사람들이 향유할 수 있는 관광지로 '좋은 장소'가 된 것은 다행이다.

58채의 분양을 실패한 세 가지 원인은 구엘의 꿈과도 연관이 깊다.

구엘의 첫 번째 꿈대로 주택 단지는 바르셀로나에서 5km 떨어진 곳에 조성되었지만, 분양 대상인 신흥부유층들은 외진 구엘 공원이 아닌 당시 건축 붐이 일어났던 에이샴플라 지구나 까사 비센스가 있는 그라시아구에서 사는 것을 선호하기에 구엘 공원은 눈길을 끌지 못했다.

또 구엘의 두 번째 바람대로 좋은 전망을 위해 구엘 공원은 산기슭에 자리 잡았지만, 가파른 경사로 접근성이 쉽지 않았다. 역세권이 아닌 구엘 공원 주변의 집값은 오늘날에도 바르셀로나에서 가장 시세가 낮은 지역 중 한 곳으로 손꼽힌다.

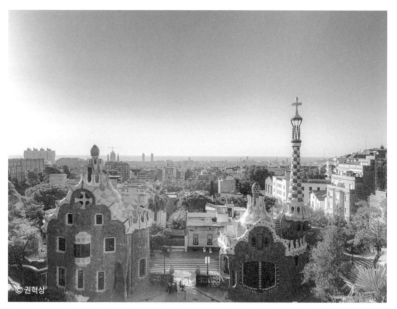

| 구엘 공원에서 본 바르셀로나 시내 전경

　세 번째 구엘의 꿈이 좌절된 가장 큰 이유로, 구엘이 구매한 산이 문제였다. 앞서 구엘은 펠라다 산을 구매했다고 밝혔는데, 카탈루냐어와 스페인어 '펠라다^{pelada}'는 '초목이 없는'이란 뜻으로 펠라다 산은 '민둥산'이었다. 자연과 더불어 살고 싶었던 구엘이었지만 펠라다 산은 수원이 없어 돌이나 흙만 있는 척박한 땅이었다. 가우디는 건축적으로 식수를 해결했으나, 오랜 세월 내려온 풍토와 산의 이름 때문에 사람들의 의구심은 가시지 않고 사람의 생존에 가장 필요한 물 부족에 대한 염려로 입주를 꺼렸다.

　분양에 실패한 원인은 120년이 지난 오늘날의 결과론적 대답으로, 구엘 공원의 공사가 시작하는 1900년 당시 구엘과 가우디는 실패는 염두에 두지 않고 새로운 주택 단지에 대한 희망만이 가득했다.

구엘 공원은 '가우디가 자연에 대해 어떤 철학을 가졌고, 어떻게 자연을 존중하며 보존했는가'를 보여주는 최고의 걸작이다. 산에 주택 단지를 만든다면, 제일 먼저 산을 절개하고 움푹 파인 땅은 메워 평탄하게 한 다음 본격적인 공사를 시작하는 것이 당연한 수순이다. 하지만 가우디는 신의 건축물인 산의 뼈대를 지키고 싶어 초반 3년을 지반 조사와 공사에 할애했다. 등고선(해발 고도가 같은 지점을 연결한 곡선)을 따라 산책로를 내고 골짜기는 축대를 세워 메우지 않고 그 위에 육교를 만들었다. 또 불가피하게 산을 뚫어 터널을 만들어야 한다면 가우디는 능선과 같은 각도의 기둥을 세워 산세가 그대로 유지되도록 했다. 총 3km의 산책로, 통로, 육교는 핏줄처럼 산의 뼈대 구석구석으로 뻗어 나가 원활한 통행을 가능케 했다.

©권혁상

| 기울어진 기둥과 휘어 자란 나무

'지반 공사 중 발견한 어린나무를 뽑지 않고 도면을 수정하여 보존했다'는 이야기는 자연에 대한 가우디의 존경심을 몸소 보여준 일화이다. 이 어린나무는 그때 이후로 나이를 120살 더 먹어 지금까지도 공원 내 기둥 사이에서 살아가고 있다.

이제 본격적으로 건축물을 지을 수 있는 준비가 되었음에도 이때도 가우디는 신중했다. 우선 대지를 1,200~1,400m²의 삼각형 구획으로 나눴다. 한 구획에서 집은 200~240m²(60~72평)만 사용하고 남은 대지는 정

원으로 조성해 주택 단지의 과밀화를 억제하고 용이한 일조와 채광, 통풍과 환기로 쾌적한 생활 환경을 만들고자 했다. 한 구획의 가격은 2만3천~3만7천 페세타로, 오늘날 원화 2억2천만~3억5천만 원에 해당된다. 땅값이 비쌈에도 불구하고 가우디는 여섯 번째 구획은 꼭 지중해에 자라는 초목과 꽃을 심어 숲으로 만듦으로써 자연 사랑을 지켰다.

구엘 공원의 분양 시스템은 가우디가 입주자들이 공유하는 공공장소, 부대시설, 통행로와 같은 건축물과 숲을 만들면, 입주자들이 구획을 구매한 후 자신이 원하는 건축가에게 집과 정원을 의뢰하는 것이었다. 하지만 분양 실패로 대부분의 구획들이 빈 땅으로 남자 가우디는 정원으로 조성했는데, 이 인공적인 공간은 120년의 시간이 흘러 지금은 어느덧 자연에 동화됐다. 가우디는 공동의 건축물을 만들 때 외부의 재료를 반입하지 않고, 펠라다 산에 이미 있었던 돌과 흙을 사용해 자연과 건축물이 이질감 없이 조화롭게 어울리도록 했다.

〈건축은 유기체를 만든다. 이 유기체로 건축은 자연과 함께 조화로운 법칙에 따라야 한다. 이 기본 원리를 지키지 않는 건축가들은 걸작 대신 졸작을 만든다.〉라고 말한 가우디는 이 기본 원리를 지켰기에 구엘 공원이라는 최고의 걸작을 만들어냈다.

구엘 공원의 정문은 대지 중 바르셀로나에 가장 가까운 남쪽에 자리 잡고 있다. 정문은 까사 비센스의 정원이 팔릴 때 정원 울타리 중 일부분을 가져와 세운 것이다. 정문 양옆 마치 컵케이크처럼 생긴 두 채의 건물은 당시 리세우 오페라에서 인기리에 공연 중이었던 〈헨젤과 그레텔〉에 영감을 얻어 만든 과자 집이다. 십자가 탑을 가진 서쪽 건물은 경비실이었고, 동쪽 건물은 경비원 집으로 사용됐다. 여기서 진화된 가우

디의 십자가를 만날 수 있다. 앞서 본 구엘 저택의 윈뿔 첨탑 꼭대기에 있는 십자가는 평면인 것과 다르게 구엘 공원은 수직선 한 개와 동서남북을 가리키는 수평선 네 개로 이루어져 있어 어느 각도에서 봐도 십자가가 만들어지는 입체 십자가로 구성되어 있다.

이 입체 십자가는 까사 바트요와 까사 밀라에서 각각 다른 형태로 세워졌고, 또 다른 가우디의 십자가가 사그라다 파밀리아 성당에서도 올라갈 예정이다. 경비실과 경비원 집에서 시작되는 담은 두 건물과 동일하게 펠라다 산에 원래 있던 돌로 만들고 상층부는 타일의 트렌카디스로 장식했다. 담벼락에 있는 'Park'와 'Güell'의 15개의 원판은 이 주택 단지의 이름을 나타낸다.

정문을 통과하면 인상적인 중앙 계단과 그 위에 웅장하게 서 있는 주랑이 바로 눈에 들어온다. 지금부터 만나게 될 건축물을 제대로 이해하기 위해서는 그 안에 감춰진 은유성을 찾아야 한다. 구엘과 가우디는 이곳에 숱한 의미와 상징을 응축해 숨겨 놓았기 때문에 구엘 공원을 방문하는 우리는 보물찾기를 해야 이해할 수 있다.

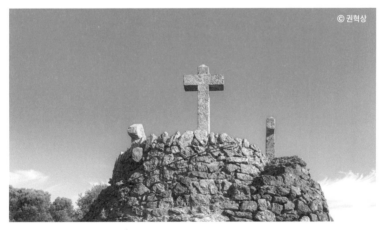

© 권혁상

❚ 골고다 언덕

인간 가우디를 만나다

구엘 공원의
은유성

구엘 공원의 은유성은 크게 구엘과 가우디의 세 가지 상징성으로 귀결된다. 첫째 종교성이고 둘째 문화·예술성이며 셋째 정체성이다. 우선 구엘과 가우디는 가톨릭 신자로서 묵주를 상징하는 둥근 경계석을 통행로에 세워 차도와 인도를 나눴고 정문에서부터 골고다 언덕'까지의 길은 구엘 공원만의 비아 돌로로사, 십자가의 길을 만들었다. 그다음 델포이의 아폴론 신전''처럼 지어 달라는 구엘의 요구에 맞게 구엘 공원을 만들어 신화를 재해석할 수 있는 문화·예술성을 보여줬다. 마지막으로 구엘과 가우디는 카탈루냐인으로서 앞선 구엘 농장의 별관과 구엘 저택에 이어 구엘 공원에서도 그들의 정체성을 확실히 표현했다. 자신이 카탈루냐인이자 지중해인임을 강조했던 가우디는 카탈루냐의 조상이 지중해에서 건너온 그리스인으로 육지에서 넘어온 스페인의 조상인 고트족과 다르다는 것을 그리스 신화로 말하고자 했다.

* 구엘 공원 가장 높은 지대에 입주민을 위한 예배당이 세워질 예정이었다. 하지만 분양 실패로 예배당 건설이 무산되자 가우디는 부지에 세 개의 십자가를 세우고 '골고다 언덕'이라고 불렀다. 1.7m의 높이로 세 개 중 가장 큰 예수 그리스도의 십자가는 하늘을 향한 화살표로 나타냈는데, 죽음 후 부활을 의미한다. 두 강도가 매달렸던 두 개의 십자가는 예수 그리스도의 십자가를 중심에 두고, 더 낮은 1.5m의 높이로 세워졌으며 가로축이 각각 동·서와 남·북을 가리키고 있다. 이 세 개의 십자가를 포개면 역시 가우디의 입체 십자가가 된다.

** 델포이는 파르나소스 산 남쪽 기슭에 있어 이는 펠라다 산 남쪽 기슭에 있는 구엘 공원과 지리적으로 같았다. 델포이는 라틴어로 '배꼽'이라는 의미를 가진 돌덩이, 옴파로스가 있는 곳으로 세계의 중심으로 여겨졌다. 이는 그리스 신화에서 제우스가 세계의 양쪽 끝으로 독수리 두 마리(혹은 까마귀 두 마리)를 날려 보냈고, 두 마리의 새는 델포이에서 만났기 때문이다. 제우스는 델포이를 '세계의 중심'으로 정하고 크로노스가 토했던 돌덩이를 옮겨왔는데, 그것이 옴파로스다. 본래 델포이에는 대지의 여신 가이아의 신탁소가 있어 거대한 뱀인 피톤이 가이아의 신탁을 전했다. 하지만 예언의 신 아폴론이 화살로 피톤을 죽이자 신탁소는 아폴론에게 넘어갔다. 아폴론의 신탁을 받기 위해 몰려온 수많은 사람들은 '성스러운 길'을 따라 아폴론 신전에 도착하면, 아폴론 신전 앞에서 '피티아'라고 불리는 여사제들이 다리 셋 달린 솥에서 신탁을 받아 그들에게 전해줬다.

델포이의 '성스러운 길'에 부합하는 구엘 공원의 중앙 계단에는 네 개의 분수가 있다. 맨 아래 분수에는 구엘과 가우디의 건축적 협업을 상징하는 건축용 컴퍼스를 정중앙 상단에, 그 아래쪽 하단에는 카탈루냐 지역의 유명한 암벽폭포를 재현해냈다. 밑에서 두 번째 분수에는 육각형 카탈루냐 깃발 바탕에 뱀의 머리가 튀어나와 있어 그 입에서 물줄기가 흘러나오고 있다. 이 뱀은 성경에 나오는 구리로 이루어진 뱀, 놋뱀이다. 이스라엘 백성이 광야에서 불뱀에 물려 죽어가자 모세가 놋뱀을 만들어 장대 위에 달았고, 이 놋뱀을 쳐다본 이스라엘 백성이 살아났다. 기독교에서 놋뱀은 "죽음으로부터의 구원"이라는 상징성을 담고 있다. 해당 분수에 놋뱀 있는 것은 이 놋뱀의 입에서 나오는 물에 '생명수'라는 의미를 부여해 이 물을 병에 담아 팔고자 했던 구엘의 사업 수완이 반영되었기 때문이다.

세 번째 분수에는 '트렌카디스의 완성'이라는 극찬을 받는 구엘 공원의 마스코트가 있다. 이 조각상을 대중들은 도마뱀으로 보지만, 학계에서는 맥락상 관계가 없는 도마뱀으로 보지 않는다. 용, 샐러맨더, 악어, 피톤 등 어떤 동물인지에 대해 다양한 해석이 있다. 용으로 보는 경우 이 무렵 만들어진 가우디의 작품들에서 꼭 한번씩 등장하기 때문에 그의 상징적인 오브젝트로써 용을 넣은 것이라고 추측한다.

그 외에는 '샐러맨더'로 보는 시선 또한 존재하는데, 샐러맨더는 도마뱀의 형상을 한 서양의 상상 속 동물로 불을 자유자재로 다스려 끌 수 있다고 한다. 따라서 이는 우리나라에서 화기를 억누르고자 해태를 세운 것과 일맥상통하는 개념으로써 세워진 것으로도 볼 수 있다.

해당 조각상을 '악어'로 보는 경우, 해당 근거는 프랑스 남부의 도시 님 Nimes에서 젊은 시절을 보냈던 구엘의 노스탤지어에서 시작된다. 님시

는 종려나무에 사슬로 묶여 있는 악어를 문장으로 사용하는데, 해당 마
스코트 조각상을 만들 때 옆에 그 문장과 동일한 상징성인 종려나무도
심었다는 사실이 이 조각상이 악어라는 신빙성을 더한다.

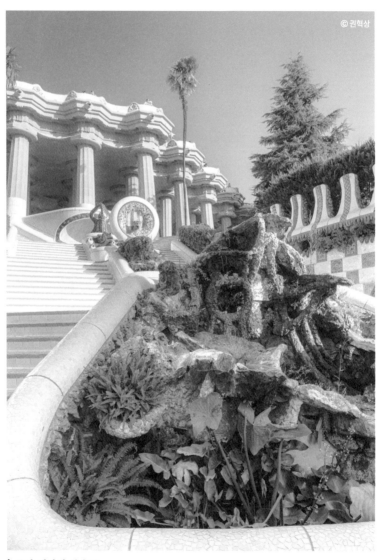

ⓒ권혁상

❙ 중앙 계단의 분수들

하지만 델포이의 상징성, 그리고 마지막 네 번째 분수와 그다음 주랑으로 이어지는 줄거리를 고려 해본다면 해당 마스코트를 그리스 신화의 괴물 '피톤'으로 보는 해석이 가장 적합할 것이다. 네 번째 분수의 삼각대는 델포이에서 아폴론의 여사제 피티아가 신탁을 받았던 다리 셋 달린 솥을 상징하고, 가운데 돌덩이는 델포이에 놓인 옴파로스를 상징한다. 그리고 그 뒤 주랑이 바로 아폴론 신전이다. 이러한 유기적인 흐름을 볼 때 이 마스코트를 '피톤'으로 볼 수 있는 것이다. 해당 주랑은 델포이의 아폴론 신전처럼 도리아식 기둥이 상판을 떠받치고 있는데, 지름 1.2m의 기둥 86개는 6m 위에 있는 축구장 2/5 정도 크기의 장타원형 상판 중 절반을 떠받치고 나머지는 평평한 산기슭이 지탱한다.

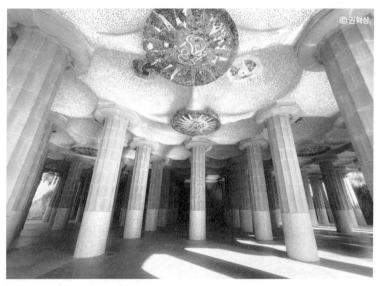

▎주랑

지금까지 중앙 계단부터 주랑까지 이어지는 그리스 신화의 줄거리와 종교적, 예술적, 민족적 상징성을 발견했다면, 이제 가장 중요한

건축적 기능성을 보아야 한다. 지금까지 이어진 줄거리의 역순이 가우디가 척박한 이 민둥산에서 식수를 찾았던 해결책이기 때문이다. 비가 내리면 장타원형 상판은 빗물을 받고, 상판의 비포장 바닥은 빗물의 배수가 잘되게 돕는다. 배수된 빗물은 상판 아래, 즉 주랑의 천장에 도착하면 86개의 기둥 속에 있는 수도관을 따라 주랑 지하에 있는 1,200m³ 크기의 저수조에 떨어져서 모인다. 그러나 고인 물은 썩을 위험이 있다. 따라서 중앙 계단에 있는 네 개의 분수가 저수조의 물을 계속 흐르게 하여 신선한 물이 60세대에 공급하거나 놋뱀 분수를 통해 판매하고자 했던 것이다.

주랑은 빗물저장시설 역할을 하지만, 델포이의 입구에서 아폴론 신전까지 이어진 '성스러운 길'에 있는 아고라 역할도 담당하기 위해 만들어졌다. '아고라'는 고대 그리스 도시국가 폴리스에서 시민들이 모여 정치나 사상을 논하는 여론 광장이자, 매매가 성행하던 시장 광장이다. 가우디는 아고라의 두 가지 기능을 상하층으로 나눴다. 주랑은 시장으로 사용하고 상판은 '그리스 극장'이라는 명칭을 붙여 사교와 여론의 광장으로 만들 계획이었다. 시장의 천장에는 사계절 태양을 표현한 지름 3m의 원판 4개와 그 주위로 달의 다양한 모양을 나타낸 지름 1m의 원판 14개를 접시, 컵, 병, 도자기 인형 등 재활용품을 이용해서 만들었다. 우주의 태양과 달을 만들었다면, 별은 어디에 있을까? 주랑 위층 그리스 극장에 올라가면 물결 모양의 벤치*가 펼쳐지는데, 별은 벤치 뒷면에 12개의 별자리로 조각되어 있다.

* 구엘 공원의 벤치(110m)는 한때 세계에서 가장 긴 벤치였으나, 현재 세계에서 가장 긴 벤치는 길이 1,013m로 구엘 공원보다 약 9배 더 긴 스위스 제네바 라트레야 공원의 벤치이다.

구엘 공원의 벤치는 도자기·타일의 트렌카디스 장식으로 도배되어 있어 몸이 배기고 불편할 것처럼 보이지만, 실제로 앉아보면 인체공학적으로 만들어져 굉장히 편안하다. '인체공학적'이라는 것은 이 벤치를 만들기에 앞서 마르지 않은 석고 틀에 사람을 바른 자세로 앉혀 신체 부위마다 가해지는 하중과 석고 틀에 남는 신체의 형태를 따라 벤치를 제작했기 때문이다. 가우디는 구엘 공원의 입주민들이 그리스 극장에 모이면 벤치에 편히 앉아 대화나 의견을 나누고 축제나 공연을 관람할 수 있도록 편안한 관중석을 만들어 배려했다. 또 자리에서 일어나 뒤를 돌면 벤치는 난간이 되고 그리스 극장은 전망대가 되어 바르셀로나 시내 전경과 지중해를 바라볼 수 있게끔 했다. 이렇듯 가우디는 언제나 예술성, 상징성, 기능성을 모두 고려하여 건축했다.

그리스 극장에서 바르셀로나를 등지고 정중앙에 서면 유일하게 만들어진 두 채의 집을 볼 수 있다. 왼편인 서쪽 붉은색 건물은 구엘 공원이 조성되기 이전부터 존재했던 농가를 개축한 구엘 집이지만, 주택 단지를 조성하기 이전에 원래 있었던 건물로 새로 만들어질 60채에는 포함되지 않았다. 북쪽 고지대에 있는 하얀색 건물이 두 채 중 하나로, 이는 구엘과 가우디의 친구이자 변호사였던 마르티 트리아스 ^{Marti Trias} 의 집이다. 다른 한 집은 오른편인 동쪽에 가려진 나무 너머 뾰족한 녹색 지붕을 가진 분홍색 집이 보이는데, 이곳이 가우디가 살았던 집이다. 가우디의 고향 친구이자 오른팔 조수였던 프란세스크 베렝게르 ^{Francesc Berenguer} 가 이 건물을 지었는데, 이 건물은 본래 구엘 공원의 모델 하우스로 계획됐지만, 그 역할을 하지 못하자 가우디는 1906년 이사와 사그라다 파밀리아 성당으로 이사 가기 전까지 19년동안 이곳에서 살았다. 이 집에 아버지와 조카를 데려와 함께 산 가우디는 남은 이 가족이 매우 소중했음을

알 수 있는데, 과거 가난과 잦은 이사에서 벗어나, 이들을 부양해야 한다는 책임감과 더불어 행복하게 해줄 수 있다는 가우디의 안도감은 그의 말속에서 고스란히 느껴진다.

> "집은 가족의 작은 국가이다. 가족은 국가처럼 역사, 외부관계, 수장의 교체 등을 가지고 있다. 독립된 가족은 본인 소유의 집이나 임대한 집을 가지고 있다. 자가는 모국이고, 임대 집은 이민국이다. 그래서 모두에게 본인 소유의 집이 이상적이다."

그러나 아버지는 구엘 공원으로 이사 온 해인 1906년 93세의 나이로 운명하고, 그로부터 6년 후 조카 로사는 1912년 36세로 숨을 거뒀다. 그리고 2년 후인 1914년 또 다른 불행이 한꺼번에 찾아온다. 가우디의 오른팔 조수 베렝게르와 구엘 공원의 이웃이자 친구 트리아스가 연이어 세상을 떠났다. 또 이 해에 구엘은 결국 착공한 지 14년 만에 분양 사업에 실패한 구엘 공원의 공사를 중단하기로 했다. 그리고 1918년 구엘마저 자신의 집에서 숨을 거둔다. 이제 의지할 사람이 더는 남지 않은 66세의 가우디는 신앙과 건축 그리고 지팡이에 자신의 지친 몸을 의지한다.

구엘의 상속자로부터 1922년 바르셀로나 시청이 구엘 공원과 구엘 집을 매입하였다. 구엘 공원은 주택 단지가 아닌 공원으로 대중들에게 열고, 구엘 집은 초등학교로 개조해서 오늘날까지 사용되고 있다. 가우디 집은 〈매각하여 사그라다 파밀리아 성당의 공사 비용으로 쓰라.〉는 그의 유언에 따라 개인에게 팔렸다가 오늘날 사그라다 파밀리아 소유의 '가우디 집-박물관'으로 유지되고 있다. 가우디가 사용했던 청빈(清貧)한 가구, 집기, 소지품을 전시하는 이곳에서 유독 그의 지팡이가 눈에 들어

온다. 무릎 류머티즘으로 어렸을 때 키 작은 지팡이를 사용했던 가우디
는 바닥에 고무를 끼운 지팡이를 죽는 순간까지 손에서 놓지 않았다. 그
러나 가우디를 곧게 세워줬던 지팡이는 가우디를 지탱하기 위해 그와는
반대로 기울여져야만 했다. 앞서 가우디는 구엘 공원에서 자연을 지키기
위해 펠라다 산 능선과 일치하는 기울어진 기둥을 세웠다고 언급했다.
이 기둥 또한 가우디의 지팡이와 마찬가지이다. 이 기둥에 대해 가우디
는 다음과 같이 설명했다.

〈사람들이 나에게 "왜 기울어진 기둥을 세우냐?"고 물었
을때, 나는 이렇게 대답했다. 지친 보행자와 같은 이유이다. 그
는 멈추고 기울어진 지팡이에 몸을 기댄다. 그렇게 그는 수직
으로 서 있을 수 있고 더 피곤하지 않으리라.〉

지팡이에 기댄 가우디는 그의 말처럼 정말 피곤하지 않았을까 ? 어
쩌면 그는 아직 걸어가야 할 길이 많이 남았기에 감히 지칠 수 없었던 건
아니었을까? 그것은 가우디가 믿고 의지했던 신만이 알고 있을 답이다.

남쪽을 향해 있는 구엘 공원은 일몰 때 다시 한 번 방문하는 것을
추천한다. 구엘 집으로 기우는 해를 바라보면 이곳에 남겨진 구엘의 세
가지 꿈과 영국·프랑스에서의 삶에 대한 노스탤지어가 심폐 깊은 곳까
지 저며든다. 동시에 가우디의 세 가지 지탱점과 은유성도 고스란히 느
껴진다.

이 구엘 공원의 일몰은 구엘이 그토록 가고 싶었지만, 여러 어려움
으로 취소되어 결국 가보지 못한 아테네의 파르테논 신전을 석양 속에
서 바라본다면 이와 비슷한 기분이리라.

11
불화의 사과
/ 까사 바트요(1904-1906)

장식은 과거에도 오색찬란했고,
현재도 오색찬란하며
미래에도 오색찬란할 것이다.
자연은 절대 천편일률적으로 같은 것을
우리에게 보여주지 않는다.
식물, 지질, 지형, 동물의 왕국 안에 있는
모든 것은 언제나 **살아있는**
콘트라스트(contrast)를 유지한다.

안토니 가우디
이 코르넷

가우디의 작품 중에서 가장 화려하고 독특한 건물을 꼽으라면, 필자는 단연코 까사 바트요를 먼저 말할 것이다. 필자에게 까사 바트요의 첫인상은 베네치아 가면이 여기저기에 걸려 있고 자연사 박물관에서나 봄 직한 거대한 뼈가 시선을 사로잡아 기괴함과 긴장감이 느껴졌다. 또 클로드 모네[Claude Monet]의 〈수련〉을 감상하는 것과 같은 만족감과 잔잔한 파도처럼 일렁이는 물결에 편안함을 동시에 느꼈다. 이러한 극명한 콘트라스트를 가진 작품은 관람자를 즐겁게 만든다. 까사 바트요는 가우디가 상상력과 창조력을 맘껏 뽐낸 바트요 집이다.

까사 바트요는 에이샴플라 지구를 관통하는 중심 거리인 그라시아 대로에 서 있다. 앞서 '구시가지 개혁과 신시가지 확장'을 모토로 하는 도시 개발 계획이 있었고, 가우디가 건축을 선택하도록 한 건축 붐이 일어났던 신시가지가 '확장'이라는 뜻의 '에이샴플라'였다고 말한 바 있다. 또 에이샴플라 설계를 위해 바르셀로나 시청에서 임명한 책임자가 세르다였다고도 밝혔다.

바르셀로나는 시가지를 에워싸고 있던 성벽을 해체함으로써 도시 확장을 위한 문을 열었지만, 지형적으로 확장 범위에 한계가 있을 수밖에 없는 도시이다. 동쪽에는 베소스 강이 흐르고 서쪽에는 유브라가트 강과 몬주익이 있고 남쪽에는 지중해, 북쪽에는 칼세롤라 산맥이 막고 있기 때문이다. 이에 세르다는 이런 지형과 평행이 되도록 길을 내고, 이 길과 수직되는 다른 길을 교차함으로써 바둑판 모양의 '무한한 확장'을 계획했다.

이 '세르다 계획'은 본래 스페인이 중남미의 식민지 도시를 건설할

때 도입했던 바둑판의 도시 계획을 발전시킨 것이었다. 정복한 도시를 바둑판으로 만들면 중심지로부터 점차 지경을 넓혀 나가며 발전하기에 무난했고, 정복자들은 땅을 균일하게 나눠 가질 수 있었다. '무한한 확장' 과 사회적 신분에 상관없이 모두가 공유하는 도로와 공원을 꿈꿨던 세르다에게 스페인식 식민지 도시 개발의 확장과 토지 분배의 평등은 최고의 가치였다. '세르다 계획'에 의해 바둑판의 길이 만들어지자 자연스럽게 길과 길 사이에는 정사각형의 구획이 생겼다. 가로·세로 133.3m의 구획에는 건물을 세우고 구획의 모서리는 세모꼴로 깎아, 일조량을 확보했을 뿐만 아니라 운송수단의 회전과 주차를 쉽게 했고 운전자나 도보자가 구획의 모서리에 다다랐을 때 교차로에서 다가오는 차나 사람을 한눈에 주시하여 안전을 확보하도록 했다.

길과 구획까지는 '세르다 계획'대로 진행됐지만, 본격적으로 토지 분양이 시작되자 '세르다 계획'은 암초에 걸렸다. 세르다는 정사각형 구획의 1/3을 주택용지로 배분하여 '기역(ㄱ)'와 '니은(ㄴ)' 형태로 건물을 세우고 2/3은 공원으로 만들 계획이었다. 이는 건물들 사이로 바람이 불어 원활한 환풍을 하고 여름철 기온을 낮춰 당시 바르셀로나의 큰 문제였던 위생과 열섬을 동시에 해결하고자 했던 방책이었다.

하지만 에이샴플라 지구에 수요가 급증하여 땅값이 치솟기 시작하자 토지 소유주들은 수익 증대를 위해 공원용지를 건축용지로 변경을 요구했다. 이 요구는 받아들여져 모든 건물의 파사드는 도로를 향해 서 있고 건물의 양옆의 두면은 이웃 건물과 맞대며 들어섰다. 건물의 뒷면에는 모두가 이용하는 공원 대신 개인 정원이 만들어져 구획의 밖은 막히고 가운데만 빈 '미음(ㅁ)'이 되었다. 즉 세르다의 원안인 열린 공간이

사라지고 구획은 닫히게 되었다. 빈틈없이 빼곡하게 들어선 건물들로 환기가 안 될뿐더러 채광까지 어려워졌다. 이에 건물의 한 가운데를 뚫어 파티오 Patio (위쪽이 트인 건물 내의 스페인식 중정)를 만들어야만 했다. 이러한 구획의 형태와 건물의 평면도는 오늘날에도 에이샴플라 지구에 남아 있다.

에이샴플라 지구가 신시가지로 조성되자 쿠바에서 성공한 신흥부유층들이 이곳에 주택을 소유하는 것이 유행이었는데, 특히 이러한 풍조는 중심 거리인 그라시아 대로에 집중되었다. 그중 까사 바트요가 있는 구획은 당대 최고의 건축가들이 앞다퉈 건물을 세울 정도로 가장 치열했다.

우선 까사 바트요 옆집이 시작이었다. 스페인 최초의 초콜릿 공장을 설립한 안토니 아마트예르 Antoni Amatller 는 건축계의 떠오르는 샛별 주셉 푸츠 Josep Puig 에게 신축을 의뢰하여 1900년 까사 아마트예르 Casa Amatller 를 완공했다.

그다음 집은 구획 모서리에서 살던 프란세스카 모레라 Francesca Morera 가 당시 건축계의 일인자이자 가우디의 라이벌인 도메네크에게 리모델링을 의뢰하였으나, 완성 이전 프란세스카는 사망하고 아들 알베르트 예오 이 모레라 Albert Lleó i Morera 가 해당 건물을 상속받으며 1905년 까사 예오 모레라 Casa Lleó Morera 는 완성됐다.

이제 바통은 방적 사업으로 큰 성공을 거둔 주셉 바트요 Josep Batlló 에게로 넘어갔다. 바트요는 1877년 에밀리 살라 Emili Sala 가 지은 집을 1903년 51만 페세타(원화 48억8천만 원)에 구매하였는데, 그는 1904년 살라의 제자였던 건축가를 찾아가 헌 집을 무너트리고 새집을 지어 달라고 요청했다. 그리고 살라의 제자인 건축가는 52세의 가우디로, 그는 은사의 작품을 무너트려 건물의 생명을 끝내기보다는 리모델링하여 그 역사를 이어나

｜불화의 사과 세 집

가기로 하고 바트요를 설득했다.

　6층의 기존 건물에서 두 개의 층을 더 올리고 외부와 내부를 개조하는 것으로 합의한 뒤 시작된 공사는 2년만인 1906년 완공되어 그 모습을 드러냈다. 그리고 그라시아 대로의 한 구획에 나란히 서 있는 까사 바트요, 까사 아마트예르, 까사 예오 모레라를 본 사람들은 입을 모아 '불화의 사과'라고 말하기 시작했다.

　　　　　　　　　　　　　　·

　**｜불화의
　사과**

　｜사람들이 그리스 신화의 '불화의 사과'를 떠올린 것은 두 가지 이유

*　펠레우스와 테티스의 결혼식에 모든 신은 초대되었지만, 불화의 여신 에리스만은 초대되지 못했다. 이에 에리스는 '가장 아름다운 자의 것이다'라는 글귀가 적힌 황금사과를 결혼식에 던졌다. 헤라, 아테나, 아프로디테는 서로 본인이 가장 아름답다며 황금사과의 소유를 주장했다. 제우스는 트로이의 왕자 파리스가 황금사과의 임자를 선택하게끔 하는데, 이것이 여러 작품의 모티프가 되었던 '파리스의 심판'이다. 사과를 받기 위해 세 명의 여신은 파리스를 찾아가 각기 다른 제안을 했다. 제우스의 아내 헤라는 세상의 최고 권력을 주겠다고 했고, 지혜의 여신 아테나는 세상에서 최고로 뛰어난 지

에서였다. 첫 번째로 스페인어에서 '사과'를 뜻하는 단어 manzana는 '구획'이라는 다른 뜻도 가지고 있어, 세 채의 집이 조화를 이루지 않고 서로 다투며 경쟁하듯 지어졌다는 의미에서 '불화의 manzana^(사과·구획)'라고 불렀다. 두 번째로 스페인어의 명사에는 남성과 여성, 단수와 복수가 있는데, '집'을 뜻하는 '까사^{casa}'는 여성 명사로 이 세 채의 집이 그리스 신화에 나오는 세 명의 여신과 자연스럽게 연결될 수 있었기에 '불화의 사과'로 불리웠다.

그럼 '그리스 신화에서 최종 승자가 된 아프로디테에 해당하는 집은 어디일까?' 하는 궁금증이 일어난다. 우선 까사 아마트예르는 벨기에의 플랑드르 지방에서 흔히 볼 수 있는 계단식 박공지붕과 파사드의 이국적인 건축 양식, 그리고 파사드 외벽에 새겨진 아름다운 스그라피토^{sgraffito}(표면이 굳기 전에 긁어 바탕의 대조적인 색조를 드러나게 하는 이탈리아식 장식 기법)를 가지고 있어 극찬을 받았지만, 최종 승자는 되지 못했다. 그다음 인상적인 발코니, 꽃 모양을 타일 모자이크로 장식한 외벽, 상층부에 있는 왕관같이 멋진 원형 파빌리온을 가진 까사 예오 모레라는 호평과 함께 까사 바트요가 완공되던 해인 1906년 '바르셀로나 올해의 건축상'을 수상했다. 까사 바트요는 이듬해인 1907년 '바르셀로나 올해의 건축상' 후보로 올랐으나, 다른 두 건물과 달리 공개되자마자 많은 논란거리가 되었다. 결국, 당시 승자는 까사 예오 모레라였지만, 오늘날 이론의 여지 없는 최종 승자는 까사 바트요다. 115년 만에 평판이 180도 바뀐 것이다.

혜를 주겠다고 했으며, 미와 사랑의 여신 아프로디테는 세상에서 가장 아름다운 여인의 사랑을 주겠다고 했다. 파리스는 황금사과를 아프로디테에게 주고, 아프로디테는 스파르타의 왕비 헬레네를 파리스에게 주었다. 헬레네를 둘러싸고 트로이와 스파르타의 전쟁이 시작됐고, 결국 펠레우스와 테티스의 아들 아킬레우스, 파리스는 이 전쟁에서 죽임을 당했다.

뼈의 집,
바다의 집,
용의 집

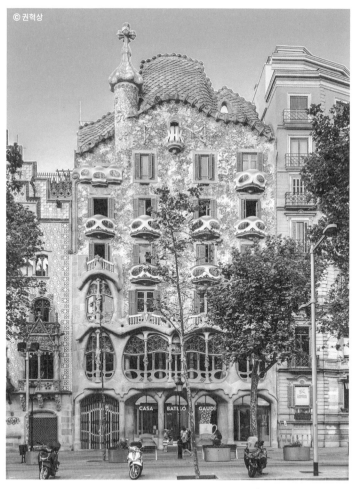

ⓒ권혁상

까사 바트요 파사드

147

당시 사람들은 '바트요 집'이라는 '까사 바트요' 대신 '까사 데 우에소 ^{casa de hueso}'라고 불렀는데, 이는 '뼈의 집'이라는 뜻이다. 파사드 발코니의 흰색 난간은 그 형태나 색깔이 해골을 연상시키고 2층 가운데 창틀은 골반, 그 앞에 돌출된 기둥은 다리뼈처럼 보이기 때문이다.

지금도 특이하고 기괴해 보이는 이 '뼈의 집'이 115년 전 사람들에게는 얼마나 충격이었을까. 이러한 인체 뼈의 모양은 시각적 유희를 의도한 것도 있겠지만, 가장 큰 이유는 구조적 기능 때문이었다.

까사 바트요는 높이 21m의 기존 건물에서 두 개의 층을 증축하며, 11m가 더 올라간 높이와 가중되는 무게로 인해 추가 기둥을 설치하는 구조 보강 공사가 불가피했다. 내부에 기둥을 세우면 동선에 방해가 되거나 공간이 줄어드는 문제점이 있었기 때문에, 이를 해결하고자 가우디는 사흘 밤낮을 고민했고 그 고민의 결과물이 바로 까사 바트요 바깥에 세워진 뼈 모양의 기둥이다.

인체의 뼈들이 중력의 무게를 유기적으로 서로 주고받으며 분산하고 몸 전체를 지탱하는 것을 발견한 가우디는 이를 건축에 응용했다. 또 기둥과 1층에서 3층까지의 외벽은 바르셀로나 일대에서 가장 강도가 센 몬주익의 사암으로 만들었다. 몬주익에서 채석한 사암은 못이 들어가지 못하고 휘어 버릴 정도로 견고하여 까사 바트요 외에도 사그라다 파밀리아 성당에서도 사용되었다.

까사 바트요의 또 다른 별명은 '바다의 집'이다. 파사드에 흩뿌려진 적색, 청색, 황색, 녹색, 자주색의 트렌카디스는 태양에 반짝이는 바닷빛처럼 보인다. '땅 가운데 있는 바다'라는 지중해의 잔잔한 물결을 표현한 파사드의 오목함과 볼록함은 태양의 움직임에 따라 달라지는 빛과 그림자의 명암 효과를 낸다. 파사드에 붙은 330개의 원형 도자기 조각은 점

토로 만들어 한 번 구운 다음 색깔을 입히고 유약을 발라 다시 한번 더 구운 것으로 바다의 물방울을 떠올리게 한다. '바다의 집'을 떠올리면 발코니의 난간은 해골에서 고래의 얼굴 뼈나 범선의 선두처럼 보인다.

까사 바트요의 파티오는 '바다의 집' 하이라이트이다. 옥상에는 바닥면적의 1/3에 해당하는 거대한 채광창을 내어 빛이 파티오 안으로 들어오게 했다. 파티오에는 15,000개의 마름모꼴 타일을 최상층부터 최하단층까지 짙은 청색, 청색, 하늘색, 옅은 청색, 흰색 등 다섯 개의 명도 순서대로 배치했다. 이는 햇빛의 양이 많은 고층의 경우 검은색에 가까운 명도의 색이 빛을 흡수하게 하고, 고층에 비해 햇빛의 양이 적은 하층은 흰색에 가까운 명도의 색이 빛을 반사하여 밝힐 수 있도록 하기 위함이었다.

게다가 창의 크기도 햇빛의 양에 따라 달리해서 고층은 창이 작은 반면 저층은 창이 커 햇빛을 많이 받아들이도록 했다. 이러한 방법을 통해 옥상 채광창으로부터 들어온 빛은 파티오를 통해 실내 곳곳을 밝게 비추며 폭포처럼 떨어져 1층까지 닿는다. 파티오의 난간은 불투명 유리를 세워 그 앞을 걸을 때면 물이 흐르는 바닷속을 걷는 듯한 착각이 들게 한다.

까사 바트요는 '뼈의 집'이나 '바다의 집' 뿐 아니라 '용의 집'이라고도 불린다. 이는 게오르기우스의 전설'에서 시작된다. 전설을 알고 까

* 게오르기우스는 서아시아에서 태어난 로마 제국의 기사로, 흉포한 용이 한 왕국을 파괴하고 있다는 이야기를 듣는다. 왕국에서는 사악한 용을 달래고자 매일 제비를 뽑아 사람을 제물로 바쳤다. 그러던 어느 날, 공주가 뽑힌 것이다. 평소 존경과 흠모를 받던 공주가 선택되자 백성들은 공주 대신 다른 인물을 보내자고 청했지만, 근엄하고 엄격했던 왕은 규칙대로 딸을 제물로 보내라고 명했다. 신실한 공주는 아버지의 명을 받아들여 왕국에서 홀로 나와 용이 사는 호수로 갔다. 호숫가의 제단에 올라간 공주를 용이 잡아먹으러 달려드는 절체절명의 순간, 백마를 탄 게오르기우스가 나타났

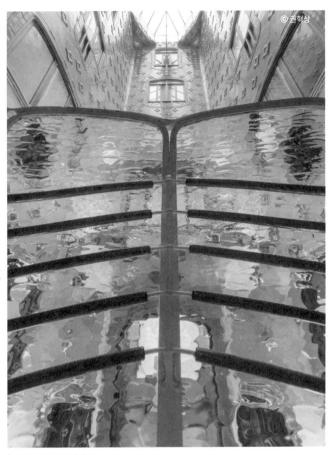

| 까사 바트요 파티오

다. 용과 혈투를 벌이던 그는 창으로 용의 심장을 찔러 죽였고, 심장에서 흘러나온 검붉은 피가 땅에 고였다. 그때 피 웅덩이에서 한 송이의 붉은 장미가 빠르게 피어나 게오르기우스는 그 장미를 꺾어 공주에게 주었다.

왕은 공주를 구한 기사와 공주를 결혼시키려고 했지만, 게오르기우스는 자신은 신의 계시로 왕국을 구하기 위해 온 사자니 왕국은 기독교를 받아들이고 모든 영광은 신에게 돌리라고 권유했다.

그 후 게오르기우스는 기독교인들을 잡아 오라는 로마 제국의 황제 디오클레티아누스의 명을 어긴 죄로 303년 4월 23일 순교하여 기독교의 14성인에 오르게 되었다. 게오르기우스는 라틴어 이름으로 영어의 세인트 조지(Saint George), 불어의 생 조르주(Saint George), 카탈루냐어의 산 조르디 (Sant Jordi)로 불리우는데, 그는 카탈루냐의 수호성인이기도 하다. 따라서 산 조르디가 순교한 매년 4월 23일 카탈루냐에서는 남자가 여자에게 붉은 장미를 선물하고, 여자는 남자에게 책을 주는 풍습이 있는데, 이는 4월 23일이 '산 조르디의 날'이기도 하지만 유네스코가 제정한 '세계 책의 날'이기도 하기 때문이다.

사 바트요를 다시 바라보면, 지붕을 뒤덮고 있는 녹색, 파란색, 빨간색의 반짝이는 기와는 용의 비늘을 연상시킨다. 그리고 지붕의 오른쪽에 뚫린 구멍은 용의 눈을 나타내며 마치 사그라다 파밀리아 성당을 바라보고 있는 것처럼 보인다. 지붕의 왼쪽에 있는 가우디의 입체 십자가는 기독교 성인 산 조르디를 상징하고, 그의 창 자루와 창은 십자가 아래 통마늘과 원통 모양으로 분하여 지붕을 관통함으로써 전설처럼 용을 찌르고 있는 모습을 하고 있다. 이를 연상해보면 파사드는 '바다의 집' 지중해에서 '용의 집'에서 용이 살던 호수로 변하고, '뼈의 집' 유골들은 '용의 집'에서 공주 이전에 용에게 잡아 먹힌 인간 제물을 떠올리게 한다. 단, 다른 발코니와 달리 파사드 정중앙 최상단에 있는 발코니만 난간을 뼈가 아닌 장미 모양으로 만들었는데, 공주가 있었던 제단임을 상징하는 이 발코니에 산 조르디가 공주에게 선물한 장미로 난간을 장식하여 완벽하게 전설에 부합되도록 했다.

이렇게 가우디는 너비 14.5m, 높이 32m의 파사드를 캔버스 삼아 하단 '뼈의 집', 중단 '바다의 집', 상단 '용의 집'으로 삼등분하고 넘치는 상상력을 까사 바트요에 칠했다. 그리고 그의 상상화는 오늘날 까사 바트요 앞에 선 우리의 상상력을 자극한다.

카사 바트요의 내부는 파사드의 상상력이 이어지지만, 더 구체적인 형태로 재현됐고 기능에 충실했다. 리모델링된 까사 바트요의 내부는 지하 1층, 지상 7층, 옥상으로 이루어져 있는데, 바트요 가족은 2층을 사용하고 3층부터 6층까지는 임대를 위해 각 층을 반으로 쪼개 8개의 집을 만들었다.

지하 1층은 석탄 저장소와 창고로 쓰였다. 1층은 세 개의 정문을 가

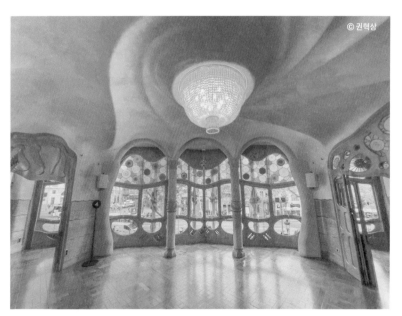
© 권혁상

| 2층 거실

지고 있는데, 왼쪽은 주거인 출입문으로, 오른쪽은 차고지 문으로, 가운데는 상점 문으로 사용되었다. 왼쪽 출입문을 통해 입장하면 제일 먼저 나오는 경비실을 기준으로 또 세 갈래 길로 나눠진다. 왼쪽에는 2층으로 올라가는 계단이 있어 집주인만 사용할 수 있었고, 세입자는 가운데 엘리베이터와 오른쪽 계단으로 다녔다. 그리고 용의 척추 뼈 모양의 왼쪽 계단을 올라가면, 2층 입구에 있는 거북이 등껍질 모양의 두 개의 천장 등이 방문자를 맞이한다.

바트요 가족은 2층 전체를 사용했다. 거실은 햇빛이 잘 드는 건물의 정면에 위치하여 분주한 그라시아 대로를 내려다볼 수 있고, 침실과 식당은 조용하고 편안한 생활을 위해 번잡하고 시끄러운 대로에서 가장 먼 후면에 뒀다.

거실 창의 하단은 환기창이고 상단에는 바다에 살았던 고생물 암모

나이트를 본뜬 스테인드글라스 창이 있다. 중단에 있는 8개의 창문을 모두 위로 올리면, 창틀이 사라지며 물결 모양의 긴 수평 창이 생겨 갤러리처럼 그라시아 대로의 전망을 바라볼 수 있다. 거실 천장에 이글거리는 태양 코로나가 있다면, 반대편 식당 천장에는 떨어지는 물방울과 그 반발력으로 만들어지는 왕관 모양이 있다. 정중앙의 큰 물방울을 구심점으로 원형을 그리고 있는 12개의 또 다른 작은 물방울들은 예수 그리스도와 열두 사도를 상징한다.

그리고 식당에서 뒤뜰로 나가는 문에 있는 무지갯빛의 쌍둥이 기둥은 알함브라 궁전의 '사자의 중정'에서 영향을 받은 것이다. 뒷뜰에서 까사 바트요의 후면을 바라보면 파사드와 비교해 평범하고 낮은데, 후면은 최소한의 리모델링만 했기 때문에 예전 모습을 간직하고 있다. 또한 후면에 시도한 굽이치는 발코니의 곡선은 다음에 만들어지는 까사 밀라의 전조로, 까사 밀라에서는 더 역동적이고 힘 있는 모습으로 발전했다.

건물의 정면과 후면 사이에 있는 파티오쪽에는 화장실과 집무실을 두어 환기가 잘되도록 했다. 그리고 거실과 집무실 사이 대기실에는 추운 날 방문자들이 몸을 녹일 수 있게 벽난로를 배치하였다. 그리고 빵을 굽는 화덕 모양을 한 해당 벽난로와 더불어 놓인 벤치는 카탈루냐 전통 가옥에서 모닥불 주위로 옹기종기 앉았던 것처럼 서로 마주 보고 앉게끔 구조가 짜여져 서로의 온기를 느끼게 했다.

가우디는 3층~6층 총 8개의 월셋집의 구조와 실내를 거의 변경하지 않고 난방, 온수, 전기 시설만 설치했기 때문에 이곳 또한 후면처럼 원형을 유지하고 있다.

그러나 다락방과 옥상은 완전히 탈바꿈했다. 줄지어 있는 아치와 벽이 온통 하얘 고래의 갈비뼈나 용의 갈비뼈 안에 들어온 듯한 착각을

일으키는데, 해당 다락
방의 사슬형 아치 13
개와 벽은 벽돌을 쌓아
만든 다음 벽돌 위에
회반죽을 바른 것이다.

이 작업 방식은
만들기 쉽고 진척 속도
가 빠르며 튼튼한 구조
를 만들 수 있는 장점
을 가지고 있다. 게다
가 수평으로 쌓는 벽돌
을 몇 개 빼 틈을 만들
어 두면 채광과 환기를
위한 구멍이 자연스럽
게 만들어져 가우디는

© 권혁상

▌다락방

이 방법을 공사에 유용하게 사용했다. 다락방에서 달팽이 모양의 나선형
계단으로 올라가면 옥상이 나타난다.

여느 건축물처럼 까사 바트요의 옥상에도 굴뚝과 환기탑이 있지만,
그 추상적인 형태와 색깔은 마치 예술품을 보는 듯하다.

사실 건물에서 응당 필요한 이 구조물은 건축에서 연기의 배출과
공기의 순환이라는 기능에만 치우친 나머지 예술적으로는 버려진 대
상이었다. 그러나 〈건물의 굴뚝과 환기탑은 사람의 중절모와 같은 것이
다.〉라고 생각한 가우디는 감각적인 솜씨로 구엘 저택과 구엘 공원의 과
자 집에 이어 까사 바트요, 그리고 다음 작품인 까사 밀라까지 매번 새로

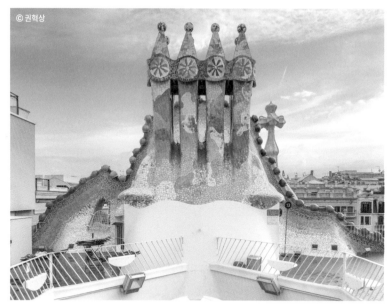

┃ 까사 바트요 옥상

운 모양의 굴뚝과 환기탑을 세워 굴뚝 그 자체로도 훌륭한 예술품으로
탄생시켰다.

　주위에서 볼 수 없는 독창적인 형태와 오색찬란한 색깔을 가진 까
사 바트요는 지루할 틈 없는 질감과 색감으로 가우디 예술성의 절정을
보여줬고, 기존 작품에 풍부한 상상력까지 더해지자 범접할 수 없는 걸
작이 되었다. 더욱이 화려한 장식은 구조의 기능성과 결합하여 작품을
더 부유하게 만들었다. 건축은 미와 기능을 동시에 추구해야 할 의무가
있지만, 역설적이게도 둘 모두를 충족하기 어렵다는 문제도 가지고 있
다. 이는 역사적으로 기능에 충실한 나머지 경직되고 고지식했던 합리
주의자나 미에 심취해 편리와 목적을 등한시했던 장식주의자에서 증명
됐다.

삼십년 전성기

그럼 지나치게 화려한 건물을 만든 가우디는 장식주의자였을까? 가우디는 〈모든 예술 작품은 매혹적이어야 하지만, 너무 오리지널하면 오히려 매력을 잃어버린다. 그것은 더는 예술품이 아니다.〉라고 말한 것처럼 미와 기능의 균형을 잘 맞췄던 '합리적 장식주의자'였다.

가우디는 까사 바트요를 통해 작품에 무한한 상상을 담을 수 있으며, 그 가능성으로 예술품을 창조할 수 있음과 더불어 그 창조의 목적은 인간의 편안이 되어야 한다는 것을 보여줬다.

건축에서 인간의 편안이란, 삶에 필요한 햇빛과 공기를 평등하게 제공하고 완벽한 구조로 안전하게 보호하는 것이다. 상상력의 허용과 창조력의 자유와 기본권의 평등을 몸소 보여준 가우디는 후대 건축가들이 나아갈 문을 열어 주었다. 그렇지만 건축주들에게 가우디는 좋은 건축가는 아니었으리라. 가우디의 건축주들은 완공 후 가세가 기울며 건물을 내다 팔아야 했으니 말이다. 까사 바트요도 바트요 이후 집주인이 여러 차례 바뀌다 1993년 츄파춥스가 구매하여 오늘날까지도 츄파춥스 창업자 가족이 운영하고 있다. 그리고 가우디에게는 '건축주를 망하게 하는 건축가'라는 명성을 더욱 확고하게 해주는 까사 밀라가 기다리고 있다.

건축주를 망하게 하는 건축가
/ 까사 밀라(1906-1912)

건축가는 **종합적인** 사람이다.
그는 만들기 전에
사물들을 **전체적**으로 볼 수 있다.

안토니 가우디
이코르넷

까사 바트요에서 그라시아 대로를 따라 500m만 가면 까사 밀라에
도착한다. 까사 바트요와 까사 밀라를 잇는 그라시아 대로는 예로부터
바르셀로나의 북쪽 관문이었던 '천사의 문 Portal de l'Àngel'에서 시작하여 그
라시아 마을 어귀에서 끝나는 1.5 km의 직선 도로다. 본래 그라시아 대
로는 바르셀로나와 그라시아를 연결하는 유일한 길이라는 지리적 가치
를 지니고 있음에도 불구하고, 작은 마을이었던 그라시아의 통행량이 적
은 탓에 오랫동안 좁은 시골길로 남아 있었다.

그러던 중 19세기 초 바르셀로나의 살인적인 인구 밀도와 비위생
적인 환경으로부터 탈출하고자 했던 귀족들과 부유층들이 그라시아 마
을에 별장을 짓기 시작하면서 그라시아 길은 1827년이 되어서야 폭 42
m의 불바르 boulevard(가로수가 늘어서 있는 왕복 4차선 이상의 프랑스식 대로)로 재탄생하
게 되었다. 이후 그라시아 대로변에 카페, 레스토랑, 무도회장, 놀이동산,
극장 등이 들어서며 그라시아 대로는 바르셀로나의 새로운 문화와 유흥
의 중심지가 됐다.

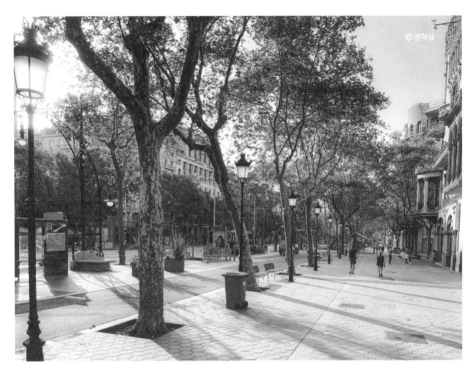

┃그라시아 대로

그리고 '세르다 계획'에 의해 그라시아 대로는 신시가지 에이샴플라와 구시가지 고딕 지구를 잇는 중심축이 된다. 이를 통해 그라시아 대로는 바르셀로나 시청, 카탈루냐 주청사, 주교궁, 대성당, 카탈루냐 광장이 일직선으로 이어지게 하여 종교와 정치의 중심지로 날개를 달게됐다. 1897년 그라시아 마을이 바르셀로나로 편입되면서 그라시아 대로의 폭은 60m로 확장돼 바르셀로나의 주요 도로로 부상했다. 이러한 변화 속에 이곳에 주택을 소유하려는 사람들 덕분에 그라시아 대로는 부유층들의 각축장이 되었는데, 그중 까사 바트요와 까사 밀라도 그 격전에 포함된다.

오늘날 그라시아 대로는 까사 바트요, 까사 밀라, 까사 아마트예르, 까사 예오 모레라를 방문하려는 관광객과 '바르셀로나의 샹젤리제'라고 불리는 명품 거리에서 쇼핑하려는 많은 인파로 붐비는 관광과 쇼핑의 중심지로 유명하다.

그라시아 대로와 프루벤사 길이 만나는 교차로 모서리에 있는 까사 밀라는 페라 밀라^{Pere Milà}의 집이다. 변호사이자 국회의원, 사업가였던 밀라는 1905년 루세 세지몬^{Roser Segimon}과 결혼했다. 밀라는 초혼이었지만, 세지몬은 전남편과 사별 후에 하는 두 번째 결혼이었다. 세지몬의 전 남편은 세지몬보다 39살이나 많았는데, 그는 중남미에 커피·설탕 농장을 소유했던 신흥부유층으로 막대한 재산은 미망인인 세지몬에게 상속되었다.

그래서 밀라와 세지몬의 결혼을 두고 당시 〈밀라는 미망인의 금고와 결혼했다.〉라는 소문이 널리 퍼져 있었다. 아내의 재산 덕분에 재정적인 어려움 없이 신혼집을 지을 1,835㎡의 부지는 확보했지만 공사는 시작하지도 못하고 있었다. 밀라는 그라시아 대로에서 가장 눈에 띄고 유행을 선도할 주택을 짓길 원했으며, 그의 성에 차는 건축가를 만나지 못했기 때문이었다. 그런 밀라의 눈에 공사 중인 한 집이 들어왔다. 바로 까사 바트요였다.

밀라는 본인의 아버지와 같은 사교 모임의 일원이었던 바트요를 통해 가우디를 소개받고, 까사 바트요의 공사가 끝나면 자신의 집을 짓기로 약속받았다. 그리고 정말로 까사 바트요의 공사가 끝나자마자 1906년 2월 2일 건축 신청서를 시에 제출하고 가우디는 까사 밀라의 공사를 시작한다.

건축비도 풍족했고, 건축가도 당대 가장 실험적이고 창의적인 가우디였기에 밀라의 바람은 일사천리로 이뤄질 것만 같았지만, 공사는 이듬해부터 삐거덕거리기 시작했다. 1907년 12월 시청에서는 〈기둥이 건축 용지에서 벗어났다.〉는 이유로 공사를 중지시킨 것이었다. 건축일에 있어 고집이 강했던 가우디는 특유의 반어법으로 〈그들이 원한다면, 마치 치즈처럼 기둥을 자르고 그 깨끗한 절단면에 "시의 탁상행정식 명령에 의해 잘린"이라고 새겨 넣을 거라고 말해라.〉라고 하며 공사를 강행했다. 그 뿐 아니라 시청은 1909년 9월 〈다락방과 옥상이 고도 제한을 넘어섰다.〉며 총공사비의 25%에 해당하는 10만 페세타(원화 9억5천7백만 원)의 벌금을 내거나 설계도를 수정하라는 명령을 내렸지만, 가우디는 이 또한 무시했다. 그후 다행히 까사 밀라가 '기념비적 건축물'로 등재되면서 시청의 명령은 반려된다.

이제부터는 가우디의 설계안대로 지어질 수 있을 것 같았다. 그러나 1910년 공사가 막바지에 이르렀을 때 불현듯 가우디가 일을 그만두게 되는 사건이 일어난다.

밀라는 아내 세지몬의 고향이 레우스라 아내가 동향인 가우디를 반길 것으로 생각했다. 하지만 그녀는 처음부터 가우디의 건축과 장식이 마음에 들지 않았는데, 특히 파사드에 '묵주의 성모상'을 세우는 문제로 가우디와 밀라 부부의 첨예한 갈등이 터졌다.

까사 밀라는 그라시아 대로, 모서리, 프루벤사 길과 맞닿은 세 개의 파사드를 가지는데, 1909년 가우디가 모서리 파사드의 상층부에 있는 장미 조각과 알파벳 'm' 위에 청동으로 만든 '묵주의 성모상'을 세우려고 했다.

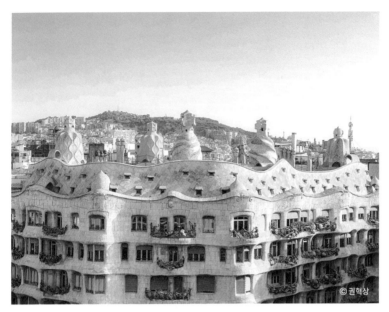

| 상층부 성모송

밀라 부부는 모서리 파사드의 상층부를 보고 장미 조각은 '장미꽃'이라는 뜻의 이름을 가진 세지몬을 상징하고, 알파벳 'm'이 밀라의 이니셜을 나타낸다고 생각했다. 하지만 세 파사드를 모두 살펴보면 그라시아 대로 파사드의 상층부에는 'Ave(아베)', 모서리 파사드의 상층부에는 'Gratia(은총)', 'm(마리아)', 'plena(가득한)', 프루벤사 길 파사드의 상층부에는 'Dominus(주님)', 'tecum(함께)'가 새겨져 있어 이 단어들을 이어 붙이면 '아베, 은총이 가득하신 마리아 님, 주님께서 함께'라는 성모송의 첫 구절이 만들어진다. 즉 알파벳 'm'은 밀라가 아닌 마리아를 가리키고, 장미 조각은 세지몬이 아닌 묵주를 상징하는 것이었다.

종교 건물이 아닌 자신의 집에 성모송을 써놓은 것도 모자라 화룡점정으로 '묵주의 성모상' 건립까지 하는 것을 밀라 부부는 받아들일 수 없었다. 게다가 1909년은 '비극의 주간' 사건이 일어난 해였기 때문에 성

모상이 세워지면 가톨릭에 반감을 보인 반교권주의자들이 자신의 집에 들이닥쳐 약탈과 파괴를 저지를 수도 있는 위험이 존재했다. 따라서 가우디는 결국 까사 밀라 공사에서 손을 떼게 되었고, 이렇게 밀라 부부와 가우디의 갈등은 일단락되는 것으로 보였으나 그걸로 끝이 아니었다.

밀라는 다른 부유층들의 주택처럼 2층 전체를 본인의 거주지로 사용하고, 다른 층들은 세를 주고자 1910년 시청에 임대업 허가서를 신청했다. 그러나 이 허가서는 2년이 지나도록 나오지 않았다. 임대업을 하기 위해서는 건축가가 〈건물이 건축가의 감독 아래 설계도대로 지어져 임대가 가능하다.〉는 완공 증명서를 시청에 제출해야 했는데, 가우디는 1912년이 되어서야 이 완공 증명서를 써주며 밀라 부부와 가우디의 갈등이 다시 시작되었다. 그러자 밀라는 그동안 밀린 임금과 공사비를 지불하지 않는 복수를 한다.

이에 가우디는 밀라를 고소하고 6년의 소송 결과, 가우디가 승소하여 10만5천 페세타(원화 10억4백만 원)를 수령했다. 그리고 이를 전액 기부하였는데, 이 큰 금액을 예수회에 전액 기부한 것을 보면 가우디는 돈이 목적이 아니라 노동에 대한 정당한 평가를 받고자 소송을 진행했다는 점을 유추할 수 있다. 이후 패소한 밀라는 지불금 때문에 까사 밀라가 담보로 잡히거나 임대가 잘 안 되는 등 경제적으로 힘든 시기를 보냈다.

이렇듯 1914년 구엘 공원의 분양 실패로 기울게 된 구엘과 더불어 1916년 소송의 패소로 무일푼이 된 밀라의 상황을 통해 가우디의 별명이 '부자들의 집만 짓는 건축가'에서 '건축주를 망하게 하는 건축가'로 바뀌는 계기가 됐다.

1926년 가우디의 사망 후 이어지는 밀라의 아내 세지몬의 반격은 아쉬움을 넘어 반달리즘에 대한 분노까지 느끼게 한다. 세지몬은 가우디

가 제작한 실용적인 가구들을 처분했으며 가우디의 감각적인 장식들을 없애고 루이 16세풍의 로코코 양식으로 바꿨다. 또 바닥과 차양을 뜯어내고 20개의 문과 창문도 교체하며 까사 밀라에서 가우디의 흔적을 지우는 일에 힘썼다. 마지막으로 1946년 세지몬은 자신의 집인 2층을 제외한 건물 전체를 팔아 까사 밀라가 사무실, 빙고 게임장, 학교 등으로 무분별한 개조가 일어나게 했다. 그리고 그녀는 1964년 까사 밀라에서 세상을 떠났다. 그녀의 죽음 이후 까사 밀라는 암흑기를 지나 광명을 얻게 된다. 1969년 스페인 역사·예술 기념물과 1984년 유네스코 세계 문화유산으로 지정되면서 더 이상의 파괴를 막았고, 9년간의 대대적인 복원 공사 끝에 1996년 문화 공간과 관광지로 대중에게 그 문을 열어 오늘날까지 이어지고 있다.

까사 밀라와 까사 바트요는 서로 비교될 수 밖에 없는데, 같은 대로에 나란히 서있으며 같은 건축가가 동시대에 만든 작품이고, 신흥부유층이 거주와 임대를 목적으로 의뢰한 주택이라는 공통분모를 두 건물 모두 지니고 있다.

그러나 디자인적으로는 상반된 느낌을 주고 있는데, 제일 먼저 파사드의 색감을 비교해 보면 다채로운 재료로 빛의 모든 색을 표현해 화려함을 뽐내는 까사 바트요와 달리 까사 밀라는 연철과 석회암의 흑백톤으로 단조로운 느낌을 준다. 그다음 파사드의 형태에서 까사 바트요는 완만한 오목함과 볼록함이 있어 잔잔한 지중해를 떠올리게 한다면, 까사 밀라의 오목함과 볼록함은 최대 2.5m의 큰 차이를 보여 파도가 거세게 일어난 대서양 같다. 즉 까사 바트요는 색감이 눈에 띄고 까사 밀라는 형태가 두드러지는 것을 알 수 있는데, 이렇게 두 건물이 상반된 것은 파사드의 방위와 건물의 부피가 다르기 때문이다.

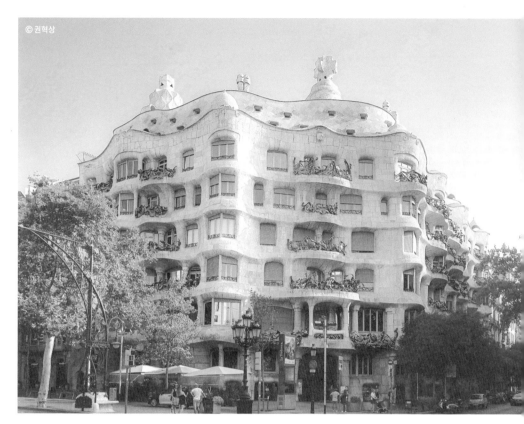

| 까사 밀라 파사드

　　동북쪽을 향해 있는 까사 바트요의 파사드는 한 개로 하루 중 이른 아침에만 태양 빛을 받고 그 외 대부분의 시간은 역광으로 그늘지게 된다. 가우디는 화려한 색채와 빛나는 광택을 가진 재료들로 까사 바트요의 이러한 문제를 해결했다. 반면 세 개의 파사드를 가진 까사 밀라를 보면, 태양은 동남쪽 프루벤사 길 파사드에서 뜨고 서남쪽 모서리 파사드를 지나 북서쪽 그라시아 대로 파사드에서 저물어 빛이 온종일 건물을 비춘다. 그래서 화려한 까사 바트요와 달리 까사 밀라는 무채색인 것이다. 하지만 자칫 단조로워질 수 있는 까사 밀라의 파사드에도 가우디는

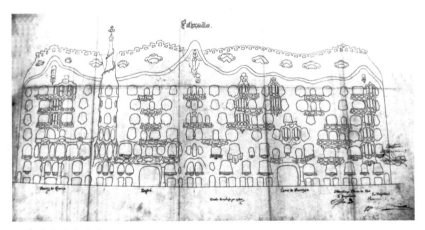

| 까사 밀라 입면도

디테일을 남겼다. 그것은 석회암 표면에 일일이 망치로 끌을 때려서 울퉁불퉁하게 만든 것인데, 이렇게 하면 태양 빛의 위치에 따라 다양한 명암이 만들어져 바다의 질감을 표현함과 동시에 건물이 역동적으로 보이게 한다.

까사 밀라의 부피 4,000m³는 까사 바트요의 4배에 해당하는 크기이다. 시청에 건축 신청서와 같이 제출한 까사 밀라의 초기 입면도를 보면 까사 바트요의 입면도를 복사하여 여러 번 이어 붙여넣은 모습으로 지금과는 사뭇 다르다. 까사 바트요 공사 후 바로 이어진 까닭에 다음 프로젝트를 준비할 시간이 부족했던 가우디는 까사 밀라를 처음에는 까사 바트요의 확장판으로 생각했을 것이다. 그러다 파사드의 폭이 14.5m인 까사 바트요와 폭 84.6m의 까사 밀라가 같을 수는 없다는 것을 느꼈으리라.

만약에 좁은 까사 바트요의 파사드에 큰 리듬을 췄다면 산만했을 것이고, 넓은 까사 밀라의 파사드에 작은 율동감은 무료했을 것이니까. 이렇게 가우디의 건물들은 대부분 설계도대로 진행되지 않아 초기 계

획과는 상당히 다른 모습으로 완공되는데, 이는 가우디가 공사를 할 때 세부 설계도를 그리는 대신 모형을 만들어 수시로 수정과 변경을 했기 때문이다. 그 덕에 그의 건물들은 장소와 환경에 유연하게 대처할 수 있었다.

마지막으로 까사 바트요와 까사 밀라의 차이점은 까사 바트요는 바다라는 대자연에서 모티프를 얻어 만들어졌지만, 까사 밀라에서는 바다뿐만 아니라 또 다른 대자연이 추가된다. 까사 밀라의 옥상에 세워진 거대한 탑들을 보면 그 실루엣이 마치 신비로운 봉우리를 가진 몬세라트를 떠올리게 된다. 그래서 돌만 사용한 까사 밀라의 파사드에서 유일하게 다른 재료인 연철을 사용한 발코니의 난간은 파도에 떠밀려 온 해초처럼 보이기도 하고, 몬세라트 바위틈에서 자라난 수풀 같기도 하다. 이렇게 대자연으로부터 날마다 새로운 영감을 받아 가우디의 건축은 한 단계 더 나아갔다.

까사 밀라는 구조적으로도 여타 건축물들에 비해 한 단계 더 진화한 건축물로 평가받고 있는데, 오늘날 건축에서 상용되는 철골 구조가 1906년 까사 밀라에 적용되어 있기 때문이다. 가우디는 내력벽(기둥과 함께 건물의 무게를 지탱하도록 설계된 벽)을 없애고 철재로 기둥과 도리를 세웠다. 그다음 다른 두 지역에서 석회암을 공수해 와 철골 구조에 얹어 외벽으로 세웠다. 30km 떨어진 가라프에서 가져온 돌은 무겁고 단단하여 크게 잘라 하층부에 사용했고, 53km 거리의 빌라프랑카 델 파나데스에서 가져온 돌은 가볍고 덜 단단하여 작게 잘라 상층부에 사용했다. 이렇게 사용된 돌의 개수는 6,000개가 넘는다.

가우디는 이 최신 구조 공법이 예술적이라고 생각했다. 〈건축은 예술이다. 구조는 골격인데, 조화를 이루는 살, 다시 말하면 감싸는 형태가

없다. 그리고 살을 얻는 순간 조화는 예술이 된다.)라는 그의 말처럼 다른 무게와 강도, 크기, 형태의 돌이 철골 구조를 감싸 까사 밀라는 아름다운 예술품이 되었다.

그뿐만 아니라 이 구조 공법은 지극히 실용적이기도 하다. 외벽과 파티오에 집중적으로 세워진 기둥과 천장과 바닥에 있는 도리가 건물을 지탱하여 내부는 두꺼운 기둥과 내력벽이 필요치 않다. 따라서 내부는 갤러리나 콘서트홀처럼 열린 공간이 되어 입주자들은 필요와 편의에 따라 가벽을 설치해 공간을 자유롭게 나눠 생활할 수 있었다. 입주자가 실내의 공간을 결정하는 방식은 과거부터 지금까지도 해내지 못한 획기적인 분양 방법이다.

까사 밀라는 세 면의 파사드가 통일감을 갖고 이어져 있기 때문에 하나의 거대한 건물처럼 보이지만, 두 개의 파티오가 있는 것으로 보아 사실은 두 개의 독립된 건물이 꼭 붙은 형태이다. 지하, 1층, 다락방, 옥상은 모든 거주자가 공동으로 사용했고, 2층 전 층은 밀라 부부의 집이 있었으며 3층부터 6층까지는 층마다 4개의 아파트를 임대했다.

까사 밀라의 파티오 또한 획기적이다. 세르다 계획에 의해 조성된 에이샴플라는 모서리가 사선으로 잘린 정사각형 구획이라 이곳의 건물은 구획에 평행 되는 직선의 파사드와 사각형의 파티오를 가질 수밖에 없었다. 그러나 가우디는 사각형 구획에 곡선의 파사드를 만들고 원형 파티오 한 개와 타원형 파티오 한 개를 설계했다.

파티오 주변으로 거실과 침실을 둬 채광이 잘 되고 환풍이 잘 되어 더운 여름에 온도가 내려가도록 했다. 두 파티오 사이의 환기구에는 화장실, 식당, 상하수도 시설, 계단을 배치해 환기에 중점을 뒀다.

　　건물 내부를 치뚫은 파티오는 육중한 돌로 가득 채워진 외벽과 대비를 이루어 공허 ^{empty}와 충실 ^{full}이라는, 반의어지만 건축적으로는 두 상반된 공간이 상호 보완적으로 조화를 이루는 개념을 얻었다.

　　이 외에도 까사 밀라에는 주목할 만한 특징들이 있다. 바르셀로나에서 최초의 자동차 경주를 열 정도로 자동차 수집광이었던 밀라를 위해 만든 유럽 최초의 지하 자동차 주차장이 있으며, 1층 길가에 상점과 각 건물로 들어가기 위한 자동차와 사람이 오갈 수 있는 두 개의 큰 입구가 있다. 해당 입구의 문짝은 연철로 거북이 등껍질 모양처럼 만들어 예술성을 높였다. 그리고 햇빛이 문짝을 통과하여 내부 바닥에 만든 그림

자를 보면 파도의 거품 모양으로 보이도록 하여 예술성을 극대화했다. 그와 동시에 문짝 위쪽은 틀 간격을 크게 하여 외부의 햇빛이 내부로 많이 들어올 수 있게 한 반면, 아래쪽은 간격을 촘촘히 하여 파손을 막고 외부인이 내부를 엿보지 못하도록 시야를 가리는 기능성도 고려했다. 1층 그라시아 대로 입구와 프루벤사 길 입구로 들어서면 각각의 로비가 있다. 이 분리된 두 개의 로비는 2층 메인층이자 귀족층으로 바로 이어지는 전용 계단과 각층을 연결하는 바르셀로나 최초의 엘리베이터가 있다. 지하 자동차 주차장과 엘리베이터 외에도 전깃불, 가스 난방, 온수 설비에, 세탁소까지 갖춘 까사 밀라는 시대를 앞서가는 현대적인 건축물이었다.

다락방과 옥상은 까사 밀라의 백미이다. 다락방에는 벽돌로 만든 270개의 사슬형 아치 구조가 그대로 다 드러나 있어 거대한 공룡의 뼈를 보는 듯하다. 〈사람이 모자와 양산을 쓰듯 건물에도 이중 덮개가 있어야만 한다.〉라고 말한 가우디는 모자가 체온을 유지하는 것처럼 다락방이 건물의 온도를 유지하도록 만들었다. 이를 위해 사슬형 아치의 높이를 각기 달리하여 여름철 열의 유입이나 겨울철 외부로의 열 손실을 막고, 건물을 가로지르게 줄지어 세운 사슬형 아치는 하나의 통로가 되어 쾌적한 온도의 공기가 막힘없이 순환되도록 했다.

다락방이 건물의 모자라면, 건물의 양산은 옥상일 것이다. 옥상은 다락방보다 먼저 더위나 추위를 막아주고, 옥상의 환기탑 두 개는 내부의 공기와 외부의 공기를 순환 시켜 온도를 조절하는 역할을 하기 때문이다. 다락방과 옥상의 관계는 건물의 온도에 있어 완벽한 순망치한(脣亡齒寒 이가 없으면 잇몸이 시리다)이라고 할 수 있다. 또한 이 둘의 관계는 건축적 언어에 있어 각기 다른 높이를 가진 사슬형 아치의 시퀀스는 다락방 천

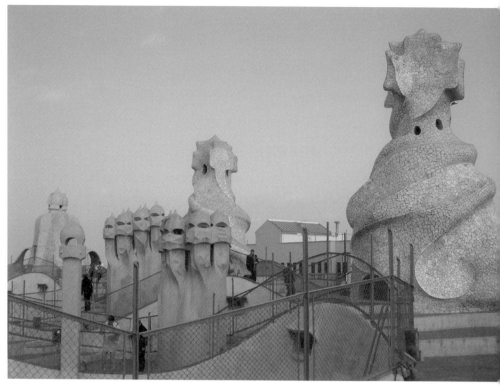

| 까사 밀라 옥상

장을 이루고 그 위에 있는 옥상 바닥에서는 높낮이 있는 지형도를 만들고 계단이 되어 사람들이 산책하며 시내의 전경을 360도로 바라볼 수 있는 테라스의 시퀀스로 완벽하게 이어진다.

앞서 9장에서 '다양한 모양과 다채로운 색상의 탑들이 있는 구엘 저택의 옥상은 마치 어느 현대 미술관의 멋진 정원에 들어온 듯하다'라고 한 바 있다. 까사 밀라의 옥상에는 여섯 개의 흰색 계단 탑, 서른 개의 황토색 굴뚝, 두 개의 흰색 환기탑이 있는데 구엘 저택보다 색이 단조롭지만, 볼륨은 훨씬 풍성해지고 예술성이 더 풍부하여 마치 야외 조각 미술

관을 방문한 것 같다.

스페인의 초현실주의 대가 살바도르 달리 Salvador Dalí 가 〈초현실 공간 이다.〉라고 감탄하며 영감을 받을 정도로 까사 밀라의 탑들은 추상적이다. 특히 로마제국 병사의 투구를 참고해 만든 굴뚝은 미국의 영화감독 조지 루카스 George Lucas 에게 영감을 줘 스타워즈에서 다스 베이더와 스톰 트루퍼의 헬멧으로 재창조됐다.

옥상에서 그라시아 대로 건너편을 바라보면 한눈에 띄는 물결 모양의 파사드를 가진 건물을 발견할 수 있다. '건축의 노벨상'이라고 불리는 프리츠커상을 2013년에 수상한 일본의 건축가 이토 토요 Ito Toyo 가 만든 아파트먼트 호텔로 그 역시 까사 밀라의 파사드에 영감을 받은 것이다. 이렇듯 까사 밀라는 장르를 막론하고 많은 거장들에게 영감을 줬지만, 당시 사람들은 조롱하는 의미로 밀라의 집, 까사 밀라보다는 개미집, 벌집, 벙커, 카타콤, 베이컨 파이, 비행선 격납고 등으로 불렀다. 오늘날 현지인들에게도 까사 밀라보다 '라 페드레라 La Pedrera'로 더 알려져 있는데, 이는 '채석장'이라는 뜻으로 예전부터 내려온 별명 중 하나였다.

가우디를 조롱하는 별명 '건축주를 망하게 하는 건축가'는 까사 밀라에서 마지막으로 불렸다. 이는 이제부터 가우디가 대중에게 인정받기 시작했다는 의미가 아닌 까사 밀라가 가우디의 마지막 '까사 시리즈'이기 때문이었다. 까사 밀라 공사를 하던 기간은 가우디에게 시련이 연속적으로 닥쳐오는 시기였다. 까사 밀라의 공사가 시작한 1906년 아버지가 돌아가시고, 1910년 밀라 부부와 갈등으로 공사를 그만두고, 1911년 브루셀라증에 걸려 유언장을 쓸 정도로 건강이 악화되고, 공사가 마무리된 1912년에는 유일한 가족 조카마저 죽었기 때문이다.

까사 밀라를 지으며 상처만 남은 가우디는 더 '사람의 집'을 짓지 않기로 결심한다. 그리고 또 다른 결심을 한다. 이제부터는 '사람의 집'이 아닌 '신의 집, 까사 데 디오스^{Casa de Dios}'를 짓기로.

그래서 까사 밀라 이후로 들어오는 건축 의뢰는 거절하고, 남은 인생을 오롯이 신에게 바쳐 오로지 신의 집, 사그라다 파밀리아 성당에만 매진했던 것이었다. 이제 드디어 가우디의 역작 사그라다 파밀리아 성당을 만난다.

끝나지 않은 이야기

Un Conte inacabat

13
미완인 신의 집
/ 사그라다 파밀리아 성당(1883-1926)

내가 이 **성당**을 끝내지 못한다고 해서
슬퍼하지 않아야 한다.
나는 **늙어** 가겠지만
나 다음에 다른 이들이 올 것이다.

안토니 가우디
이 코르넷

다른 곳에서 볼 수 없는 유일한 형태나 의미를 가진 자연물이나 건축물을 우리는 '랜드마크'라고 부른다. 파리의 에펠탑, 런던의 빅벤, 로마의 콜로세움 등은 유럽의 대표적인 랜드마크이다. 그리고 여기 바르셀로나의 사그라다 파밀리아 또한 앞서 소개한 랜드마크와 같이 도시를 넘어 한 국가를 대표하며 전 세계적으로 유명한 랜드마크이다. 허나 많은 랜드마크 중 아직도 건축중에 있는 미완성의 건축물이 랜드마크가 된 것은 사그라다 파밀리아 성당이 유일하다.

표면적으로 타의 추종을 불허하는 독창적인 형태 때문인 이유도 있겠지만, 그보다는 가우디의 대표작이라는 더 큰 의미가 있기 때문일 것이다. 가우디의 초기작이면서 동시에 유작인 사그라다 파밀리아 성당은 그의 모든 건축 인생과 이론이 고스란히 담긴 '가우디 건축 백과사전'이다.

스페인 왕위 계승 전쟁 이후로 스페인의 제재를 받고 쇠퇴하던 암흑의 바르셀로나에 한 가닥 광명의 빛줄기가 들어온 것은 18세기 말이었다. 이때 바르셀로나에는 면이나 리넨에 날염한 직물을 인도에서 수입해 와 의류를 만들어 스페인 국내에 공급하고 중남미 식민지에 수출하는 공장들이 들어서기 시작했다. 1832년 스페인 최초로 증기기관을 이용한 공장이 바르셀로나에 세워져 수공업장들은 빠르게 기계화되었다.

스페인 최초의 철로는 1848년 놓인 바르셀로나와 마타로를 연결하는 29.1km 구간이었다. 1881년 바르셀로나에 설립된 전기 회사도 스페인 최초였다. 이렇듯 산업화를 가장 먼저 꽃피운 바르셀로나는 당시 스페인에서 가장 부유한 도시였고, 오늘날 바르셀로나를 비롯한 카탈루냐가 스페인 국내총생산의 21%를 차지하는 생산력과 경제력을 갖게 하였다. 그리고 이것이 바르셀로나를 위시한 카탈루냐 지역이 스페인으로부

터의 독립을 원하는 경제적 근거가 되고 있다. 산업화는 바르셀로나의 도시 형태 또한 급변시켰는데, 1859년 수립된 '세르다 계획'에 의해 도시의 경계는 빠르게 확장되었고 도시는 근대화되었다.

바르셀로나의 미래를 밝게 비추던 산업화의 이면에는 그 밝음만큼이나 짙은 어두움이 기다리고 있었다. 가속화된 빈부 격차는 계층 간 어울리지 못하는 이질감과 계급 적대감으로 심화되었다. 산업화를 발판으로 신흥부유층이 출현하고 그들의 부는 기하급수적으로 쌓인 반면, 산업화에 순응하지 못했거나 타지에서 바르셀로나로 왔지만 일자리를 찾지 못한 소외 계층들은 중심지에서 떨어진 도시 외곽으로 밀려났다. 그들은 버려진 땅을 개간하여 곡식이나 포도를 심고 판잣집을 지으며 살아갔다. 그리고 사람들은 그곳을 '촌구석'이라는 뜻의 '엘 포블렛El Poblet'이라고 불렀다. 중심지에서 불과 2km 떨어진 곳을 '촌구석'이라고 낮잡아 부를 정도로 당시 빈부 격차가 얼마나 컸는지 알 수 있다. 이 경멸섞인 이름은 20세기 들어서야 개명됐는데, 바뀐 이름은 '라 사그라다 파밀리아La Sagrada Familia'로 이 지역에 지어지고 있던 건축물의 이름에서 유래된 것이다.

소외된 촌구석이 지금은 유명 관광지가 된 것은 순전히 사그라다 파밀리아 성당 덕분이다. 그리고 현재 사그라다 파밀리아 성당은 스페인에서 가장 많이 입장하는 관광지이자 유럽에서 바티칸의 성 베드로 대성전에 이어 가장 많이 입장하는 성당으로 유명하다.

산업화는 예상치 못한 결과도 만들어냈는데, 가톨릭과 가정의 위기였다. 본래 자연의 시간에 따라 해가 뜨면 일을 하고 해가 지면 잠을 자던 인간은 산업화 이후로 기계의 시간에 맞춰 밤낮으로 일을 하도록 바뀌었다. 그리고 1865년 바르셀로나의 근로 시간은 1일 13시간, 1주일 78시간이었다. 기계의 시간에 맞춰 일을 하고 물밀 듯이 밀려오는 일에 시

간과 체력이 없어진 사람들은 신앙과 교회에서 멀어졌고, 그들이 술에 의존하기 시작해 알코올 중독으로 인한 가정 파괴는 당시 사회 문제로 대두됐다.

성 가정
la Sagrada Familia

이러한 일련의 시대상을 종교 서적의 출판사 소유주이자 서점 주인이었던 주셉 마리아 보카베야 ^{Josep Maria Bocabella}는 안타까워했다. 그는 1866년 '성 요셉 신앙인 협회'를 설립하고 이듬해 신앙 잡지를 출간했다. 성 가정 ^{la Sagrada Familia}의 가장 성 요셉을 본받아 무너지는 가정을 지키고, 꺼져가는 신앙심을 불러일으키고자 했던 것이었다. 1872년 은으로 만든 성 가정 조각을 협회의 이름으로 교황에게 선물하기 위해 로마를 방문했던 보카베야는 바르셀로나로 돌아오기 전 로레토를 들렀다. 로레토는 소도시지만, 천사들이 옮겨왔다는 성모 마리아의 집, 산타 까사 ^{Santa Casa}가 있어 성지 순례차 방문했던 것이었다. 그리고 산타 까사를 본 그는 바르셀로나에도 이와 같은 성전이 절실하다고 생각했다. 바르셀로나로 돌아온 보카베야는 생각에만 머무르지 않고 프로젝트를 강력하게 추진해갔다. 우선 건물명을 '성가정에 바치는 속죄의 성전 ^{Templo Expiatorio de la Sagrada Familia}'으로 정했다. 한국어로 축약하면 '성가정 성당'이라고 부르는 것이 맞으나, 이 책에서는 다른 곳에 있는 성가정 성당들과 구별되도록 고유 명사 '사그라다 파밀리아 성당'이라고 칭한다. 성당의 이름에서 보카베야가 '성가정'이라는 가정의 본보기와 '속죄'라는 구원, 산타 까사를 재현한 성스러운 신의 집, '성전'을 얼마나 중시했는지 알 수 있다.

건물명을 정한 보카베야는 교구 건축가로 바르셀로나의 산타 마리아 델 피^{Santa Maria del Pi} 성당 복원, 몬세라트의 카마린 예배당 신축 등 많은 종교 건물을 맡았던 비야르를 찾아가 성당 설계를 의뢰했다. 비야르는 흔쾌히 수락하고 1877년 설계도를 무상으로 제공했지만, 설계도는 보카베야가 바라던 모습과 상당한 차이가 있었다. 보카베야는 비례와 질서에 입각한 르네상스 양식의 산타 까사를 보고 본향 집처럼 아늑하고 아름다운 느낌을 바르셀로나에서 재현하길 원했었다.

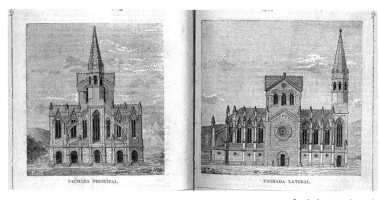

| 비야르 초기 도면

그러나 비야르가 설계한 너비 40m, 길이 97m, 높이 85m에 이르는 네오고딕 양식의 성당은 압도적으로 높게 치솟아 있어 산타 까사에서 받은 감정을 느낄 수 없었다. 사실 신본주의의 중세 고딕 양식을 부활시킨 네오고딕과 고전 건축을 부활시킨 인본주의의 르네상스는 근본적으로 너무 달랐다. 그런데도 보카베야는 비야르에게 성당 건축을 맡길 수밖에 없었는데, 그가 베테랑이자 성당 건축의 전문가였고, 훗날 루젠트 다음으로 바르셀로나 건축 대학 총장이 될 정도로 유명한 건축가였기 때문이었다. 1881년 '성 요셉 신앙인 협회'에서 모인 기부금으로 가로

130m, 세로 120m 되는 '세르다 계획'의 한 구획을 17만2천 페세타(한화로 16억5천만 원)로 구매하여 부지를 확보하고, 이듬해인 1882년 3월 19일 성 요셉 축일에 맞춰 드디어 초석을 놓고 성당 공사가 시작되었다.

하지만 1년 7개월이 지난 1883년 가을, 지하 예배당에 있는 기둥이 1m 정도 올라갔을 때 비야르가 돌연 사직하는 일이 발생한다. 비야르는 석재를 통째로 쌓아 기둥을 세워야 한다고 주장했지만, 보카베야의 고문 건축가 마르투레이는 경비 문제를 들어 내부는 돌과 벽돌로 채우고 겉 에만 석재로 덮은 기둥을 세워야 한다는 반대 의견을 내세웠다. 이 논쟁 에서 마르투레이의 주장이 받아들여지자 결국 비야르는 보카베야에게 사표를 보낸 것이다. 공석이 된 총감독 자리를 마르투레이에게 제안했지 만, 그는 이를 거절하고 대신 자신의 제자인 가우디를 추천했다. 비야르 와는 정반대의 커리어를 가진 가우디가 추천된 것은 의외였다. 당시 가 우디는 31살로 젊었고 이전까지 성당은커녕 가시적인 건물을 지어본 적 없는 무명 건축가였다. 가우디를 만난 보카베야는 단번에 그를 성당 건 축가로 임명한 데는 일전에 꿨던 꿈 영향이 컸다. '푸른색 눈을 가진 건 축가가 성당을 맡는다'는 꿈을 꿨던 보카베야는 지중해처럼 깊고 맑은 가우디의 푸른색 눈을 보자마자 그가 신이 예비하신 건축가라는 것을 알아챘다. 그렇게 1883년 11월 3일 가우디는 두 번째 건축가로 임명되 었다.

보카베야가 받았던 신성한 계시와는 달리 가우디가 성당 건축을 맡은 이유는 새내기 건축가로서 커리어를 쌓기 위한 것으로 신앙심과 는 거리가 멀었다. 지방의 가난한 가정 출신으로 바르셀로나에 연고가 없었던 가우디는 당시 상류층과 교류하기 위해 부단히 노력한 댄디로, '신앙심 깊은 가우디'는 그로부터 5년 여가 지나 30대 중반이 되어서야

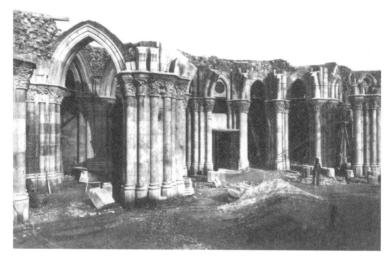

변모하게 된다. 따라서 댄디 가우디는 사그라다 파밀리아 성당을 그저 다른 작은 성당 20개 분의 예산이 책정된 거대한 프로젝트로 보았고, 이를 통해 자신에게 날개를 달아줄 것으로 기대하며 1896년 완공을 약속한다.

기초 공사가 끝나고 지하 예배당의 기둥을 세우다 중단되었기 때문에 가우디는 건축학도 때 스승이자 전임 건축가였던 비야르의 설계도를 따를 수밖에 없었다. 그래도 가우디는 이미 그려진 설계도 위에 자신만의 색깔로 덧그리기 시작했다. 먼저 지하 예배당 둘레에 참호를 파 채광과 환기가 잘되도록 했다. 그다음 지하 예배당의 천장 높이를 지면 위로 2m 더 올려 지하임에도 햇빛이 잘 들어와 내부가 환해지도록 했다. 마지막으로 자연에서 영감을 받아 기둥머리에 식물을 조각했다. 지하 예배당

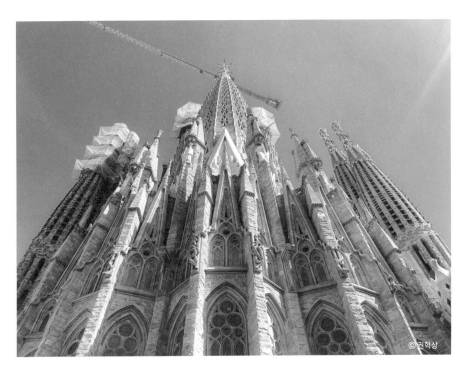

┃ 사그라다 파밀리아 성당 후진

은 1891년 완성되는데, 총 12개의 예배실 중 '몬세라트의 성모 예배실'에는 보카베야의 묘가 있으며 '가르멜 산의 성모 예배실'에는 가우디가 잠들어 있다. 가우디는 육체적으로는 이 세상을 떠났을지언정 정신적으로는 이 성당 지하에 남아 끝나지 않은 공사를 후대 사람들과 같이 짓고 있는 듯하다. 지금도 성당 건축에 헌신하고 있는 사람들은 가우디의 유지를 이어받아 그 사명감으로 일을 하고 있으니 말이다.

지하 예배당 완성 후 바로 위층인 성당의 후진 공사가 이어졌다. 성당은 종교적 색채를 띠고 교화 목적으로 지은 건물이라 상징성을 갖고 있다. 그래서 성당의 평면도를 보면 십자가 형태가 한눈에 들어온다. 십

자가에서 예수 그리스도의 머리가 놓인 부분에는 제단이 있고, 제단을 반원형으로 감싸고 있는 후진은 예수 그리스도의 후광을 상징한다. 가우디는 후진 정중앙에 성모 승천의 예배당을 배치하고 후진 위로 성모를 상징하는 샛별을 가진 탑을 설계하는 등 후진 전체를 성모에게 바쳤다. 반원형의 후진은 제단 위 공중에 떠 있는 십자가에 못 박힌 예수를 감싸고 있는 모습으로 마치 어머니의 자궁 속에 있는 아들을 떠올리게 한다. 24살 때 어머니를 여읜 후, 더욱 강해진 성모에 대한 가우디의 신앙심은 결국 어머니에 대한 그리움이라고 볼 수 있다.

후진 외벽에는 사그라다 파밀리아 성당에서 유일하게 세워진 버팀벽을 볼 수 있다. 버팀벽은 고딕 양식의 핵심 기술 중 하나로 벽의 두께를 줄여도 외부에서 미는 힘으로 건물이 지탱될 수 있도록 하는 역할이다. 고딕 양식에서 버팀벽에는 통상적으로 '가고일'이라고 하는 기괴한 조각상이 돌출되어 있다. 가고일은 지붕에 떨어진 빗물이 벌린 입으로 배출하여 물로 인한 지붕과 벽의 손상을 막는 동시에 악마나 괴물로 표현하여 악이 성당 밖으로 뛰쳐나가는 것을 상징적으로 보여준다. 가우디 역시 후진 버팀벽에 가고일을 세웠는데 달팽이, 소라, 개구리, 카멜레온, 도마뱀, 뱀, 도롱뇽으로 상상의 동물이 아닌 실존하는 동물을 조각해 그의 자연주의적 성향을 나타냈다.

후진 공사를 시작한 지 4년 후인 1895년, 회랑 공사가 시작되었다. 수도원이나 성당의 회랑(回廊)은 전통적으로 '돌아올 회(回)' 모양으로 사각형 안뜰을 둘러싼 사각형 복도를 가리키며, 한 면이 예배당과 평행하게 붙어있다. 나머지 세 면에는 집회실, 도서관, 식당이 인접하여 성직자가 이동하는 주요 통로이다. 사그라다 파밀리아 성당에 전통적인 회랑을

만들기에는, 성당 이외의 다른 건축물을 지을 공간이 없다는 문제가 있었다. 이에 가우디는 성당 둘레를 감싸는 회랑이라는 독창적인 해결책을 제시했는데, 이는 중세 때부터 내려온 전통을 완전히 뒤집은 것이다. 하지만 회랑이 담처럼 성당을 가두는 이 해결책은 회랑^{cloister}의 어원인 '닫힌 장소'라는 뜻의 라틴어 'claustrum'를 충실히 따르면서 본질로 되돌아간 것이기도 했다. 또 회랑이 네 개의 도로가 교차하는 구획에 있어 소음이 심한 사그라다 파밀리아 성당의 흡음벽 역할을 하는 기능성이 있다.

십자가의 형태를 따르는 사그라다 파밀리아 성당의 평면도에서 예수 그리스도의 두 손과 발이 놓인 부분에는 세 개의 파사드가 있다. 왼손에 '탄생의 파사드'와 오른손에 '수난의 파사드'가 세워졌고, 이제 발에 '영광의 파사드'가 세워지고 있다. 가우디는 1896년 '탄생의 파사드'의 공사를 시작했는데, 이는 앞서 밝힌 것처럼 본래 가우디가 성당 건축을 끝내기로 한 해였다. 이때가 되서야 성당의 네면 중 후진에 이어 겨우두 번째 면을 착공한 것이다. 이처럼 공사가 늦어진 것은 기부금에 의존한 공사비가 늘 부족한 이유도 있었지만, 가우디의 신앙심이 깊어져 사그라다 파밀리아 성당을 하나의 커리어가 아닌 일생의 대업으로 여기며 조각부터 건축까지 완벽을 기해 공사했기 때문에 진척 속도가 더뎠다.

가우디는 〈이 성전을 한 세대에서 완성하는 것은 불가능하다. 그러니 우리는 다가올 세대들이 다른 대단한 것을 만들고 싶도록 우리 대에서 강력한 본보기를 남겨놓자.〉라고 말하며 사람들을 설득했다. 완공을 재촉하는 사람들에게는 〈내 고객이신 신은 서두르지 않는다.〉라고 말했다. 사람이 아닌 신을 건축주로 삼아 비록 자신이 공사를 끝내지 못하더라도 제대로 된 모퉁잇돌을 놓으면 후대에 완성해 줄 것이라는 믿음이

있었다. 그리고 그는 〈이 과정을 통해 성당은 더 웅장해질 것이다.〉라고 말하며 완성될 모습을 꿈꿨다. 앞서 말한 후대를 위해 가우디가 남겨놓은 '강력한 본보기'가 바로 '탄생의 파사드'이다.

탄생부터 십 대까지 예수 그리스도의 일대기가 빼곡하게 담긴 '탄생의 파사드'

예수 그리스도의 왼손에 세워진 '탄생의 파사드'는 동북쪽을 향해 있다. 이는 해가 떠서 하루가 시작되는 방향으로 예수가 태어나고 지상 일생이 시작된다는 의미와도 꼭 맞아떨어진다. '탄생의 파사드'는 아래에서 위로 네 개의 문과 그 문을 덮고 있는 거대한 박공^{gable}(바깥쪽으로 튀어나온 삼각형의 벽면) 세 개, 그리고 네 개의 종탑으로 구성되어 있다. 세 개의 박공은 각각 봉헌된 대상과 성경적 주제를 갖는데, 가운데 박공은 예수 그리스도에게 봉헌되고, 주제는 '사랑'이다. 왼편 박공은 성 요셉과 연관되며, '희망'을 나타낸다. 오른편 박공의 주인공은 성모 마리아로, '믿음'을 강조한다. 이렇듯 아들-양부-성모의 성가정으로 이어지는 중앙-왼쪽-오른쪽 순서는 성호 긋는 순서와 동일하고, 역순인 믿음-희망-사랑은 기독교에서 신을 향한 세 가지 덕행에 부합된다. 가운데 박공이 다른 박공에 비해 유난히 크고 높은 것은 '믿음과 희망과 사랑 가운데에서 사랑이 으뜸'이라는 가톨릭 성경의 코린토 신자들에게 보낸 첫째 서간 13장 13절을 따랐기 때문이다.

가운데 '사랑의 박공' 안에는 대천사 가브리엘이 무릎 꿇은 성모에

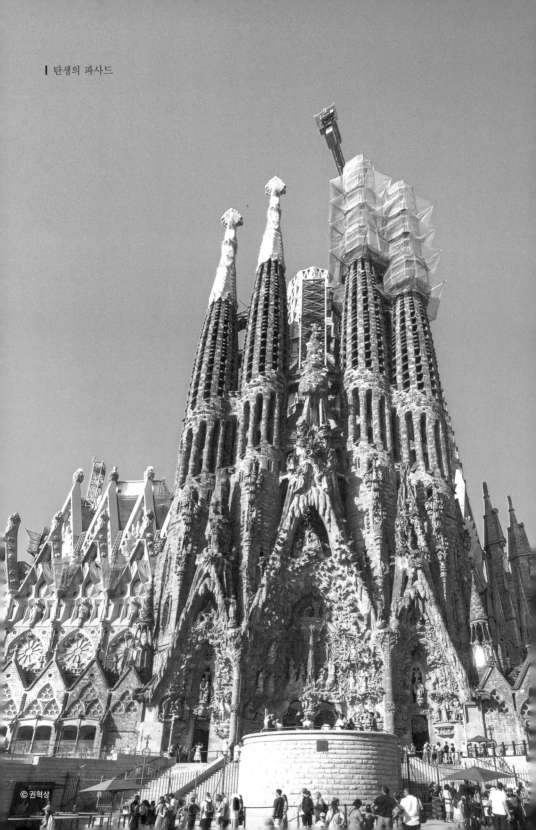

게 손을 들어 예수 그리스도를 잉태했음을 알리는 수태고지(受胎告知)를 시작으로 문 사이에 성모와 성 요셉이 마구간에서 태어난 갓난아이 예수를 구유에 눕히는 모습, 문 양옆에는 예수를 경배하는 목자와 동방 박사, 그 위로 악기를 연주하거나 대영광송 Gloria in excelsis Deo et in terra pax hominibus bonae voluntatis (하늘 높은 데서는 하느님께 영광 땅에서는 주님께서 사랑하시는 사람들에게 평화)을 부르며 예수 탄생을 기뻐하고 있는 천사가 세워져 있다. 천사는 일본인 소토오 에츠로(外尾悦郎)가 조각했다. 교토대학 미술교수였던 그는 1978년 바르셀로나를 방문했을 때 사그라다 파밀리아 성당을 보고 큰 감명을 받았다. 이에 모든 것을 버리고 사그라다 파밀리아 성당에서 일하기 시작해 현재 수석 조각가로 헌신하고 있다.

'사랑의 문' 역시 소토오가 만든 것으로 이사이 나무(이사야서 11장 1절과 마태오 복음서 1장 1~16절에 근거를 두는 예수 그리스도의 족보)를 중심으로 양쪽 아치에 두짝문이 서있다. '사랑의 문'은 담쟁이덩굴로 뒤덮여 있는데, 소토오는 다른 것을 감싸며 크는 담쟁이덩굴이야말로 사랑을 가장 잘 나타내는 자연물이라고 생각했기 때문이다.

'사랑의 박공' 가장 아래에 이사이 나무가 있다면, 가장 위에는 생명 나무가 있다. 에덴동산 한가운데에 선악 나무와 함께 있었던 생명 나무가 '탄생의 파사드'에 세워지게 된 이유는 아담과 하와가 선악과를 먹은 후 원죄를 가진 인류를 구원하기 위해 지상에 온 예수 그리스도 탄생의 목적을 강조하기 위해서였다. 생명 나무 밑에 조각된 'JHS(Jesus Hominum Salvator 인류의 구원자 예수)'가 이 의미를 전달한다. 생명 나무는 현존하는 사이프러스 나무를 모델로 만들어졌다. 사이프러스 나무로 예수 그리스도의 십자가를 만들었다는 전설에 기인하여 인류 대신 십자가에서 죽은 아가페적 사랑을 표현하여 '사랑의 박공'의 주인공과 주제에 부합된다.

또 사이프러스 나무는 땅속 깊이 뿌리를 내리고 줄기와 잎사귀는 하늘을 향해 치솟으며 자라는 모습 때문으로 하늘과 땅을 잇는 존재로 인식되는데, 이는 신과 인간 사이에서 중재자 역할을 하는 예수 그리스도를 가리킨다. '탄생의 파사드'의 마지막 퍼즐 조각이었던 생명 나무가 가우디 사후 10년 만에 세워지면서 1936년 마침내 '탄생의 파사드'는 완성됐다.

왼편 '희망의 박공'은 마태오 복음서에 의거하여 문 오른쪽부터 이야기가 시작된다. 로마 병사가 유아를 잡고 칼로 찌르려는 조각은 헤로데 대왕이 유다인들의 임금이 태어났다는 베들레헴으로 병사를 보내 두 살 이하의 사내아이들을 모조리 죽인 사건을 나타내고, 반대편에는 학살 직전 성 요셉의 꿈에 나타난 천사의 말을 듣고 이집트로 피신가고 있는 성가정을 묘사했다. 두 조각군의 주위로 조각된 거위, 오리, 연꽃, 붓꽃, 파피루스와 '희망의 문'에 조각된 사탕수수는 나일강에 자라는 동식물로 성가정이 피신 간 이집트를 상징한다. 문 위쪽에 학살을 피해 자라난 어린 예수가 다친 비둘기를 양부에게 보여주는 모습으로 끝난다. 헤로데 대왕은 임금의 싹을 없애 버리려고 했지만, 메시아는 죽지 않고 생존하여 인류에게 희망 있음을 보여준다. '희망의 박공' 꼭대기는 끝이 무디게 깎여 있고 그 형태가 불명확하여 미완성으로 보이나 사실은 지중해와 더불어 가우디에게 영감을 준 대자연 몬세라트의 정중앙에 있는 유명한 봉우리 Cavall Bernat 를 그대로 본떴다. 그리고 그 표면에 'Salvanos(우리를 구원하소서)'를 새겨 메시아를 향한 희망찬 외침을 담았다.

오른편 '믿음의 박공' 꼭대기에 있는 눈동자가 그려진 오른손은 미래를 예견하며 이끄는 신의 섭리를 상징하며 그 아래 '원죄 없는 잉태를 한 성모'는 두 손을 가슴에 모으고 위를 우러러보며 신의 섭리를 믿음으

로 받고 있다. '믿음의 박공'은 루카 복음서를 따라 구성되었다. 문 왼쪽에는 성모가 친척 엘리사벳을 방문하는 조각이 세워져 있다. 성모는 동정녀로 잉태했다는 것을 믿었고, 나이가 많고 본래 아이를 못 낳는 엘리사벳도 자신의 잉태를 믿음으로써 그 위에 있는 세례자 요한을 낳았다. 세례자 요한 반대편에는 그의 아버지 즈카르야가 아내의 임신을 믿지 않은 나머지 말을 할 수 없게 되어 글 쓰는 판에 계시받은 아이의 이름 'Joannes(요한)'을 쓰고 있는 것으로 믿음의 유무를 비교했다.

요한과 즈카르야 사이에는 열두 살의 소년 예수가 성전에 앉아 율법 교사들과 대화하고 있고, 이를 보고 놀라는 부모 조각이 문 오른쪽에 세워져 있다. 그리고 그 옆에는 목수인 양부의 일을 도와 작업장에서 망치질하고 있는 십 대의 예수를 조각함으로써 신의 아들이 가진 소박하고 평범한 인간성으로 끝이 난다. 또한 성가정이 피신 갔던 물이 풍부한 나일강의 이국적인 동식물로 장식된 '희망의 박공'과 달리 '믿음의 박공'은 성가정이 살았던 건조한 나자렛의 흔한 동식물인 암탉, 수탉, 용설란이 있어 마치 풍경화 같다. '믿음의 문'은 '아시시의 장미 덤불'로 가득 차 있다. 아시시의 성 프란치스코는 성욕이 들 때마다 믿음으로 장미 화원 위를 뒹굴고 가시에 찔리는 고통으로 음욕을 이겨냈다. 성 프란치스코의 사후부터 오늘날까지 아시시의 산타 마리아 델리 안젤리 성당 마당에 피는 장미에는 가시가 없다. 장미 화원은 성 프란치스코의 믿음을 상징함과 동시에 예수 그리스도를 지향한 성모의 삶에 참여하는 묵주Rosario(장미 화원)를 나타내기 때문에 성모에 헌정된 '믿음의 문'에 있는 것이 마땅하다.

이렇듯 가우디는 '탄생의 파사드'에 가톨릭 교리, 신앙적 알레고리, 사실적인 자연물, 숱한 의미가 응축된 상징물로 빈틈없이 가득 채워 넣

어 '돌에 새겨진 성경'을 만들었다. 이는 이 지역주민들이 건물 외벽의 조각들을 눈으로 보고 성경을 읽은 것처럼 마음에 남길 바랐기 때문이다. 성경 이야기가 알코올과 일로 황폐해진 그들의 정신과 신앙을 정화해주길 원했다. 또 그들이나 그들의 가족을 본떠 '탄생의 파사드'에 세워진 성인, 천사, 동물로 조각함으로써 성당 건축에 참여시켰다.

| 1908년 성당 부속 학교의 모습

'탄생의 파사드'에 이어 성당 공사 인부와 지역 빈곤층 아이들이 교육을 통해 희망을 얻길 바라는 마음으로 가우디는 1908년 성당 부속 학교를 짓기 시작했고, 학교 건축에 필요한 9천 페세타(원화 8천6백만 원)를 흔쾌히 냈다. 가로 20m, 세로 10m, 높이 5m의 단층 건물로 이듬해 완공된 학교는 3개의 교실에 총 154명의 학생을 수용할 수 있었다. 가우디는 제한된 공사비와 짧은 공사 기간에도 불구하고 독창적이고 획기적인 재능을 발휘하여 완벽한 구조와 최적화된 기능, 빼어난 조형미를 보여줬다. 값싸고 흔한 벽돌을 눕히지 않고 세워서 쌓아 물결치는 듯한 곡선의 벽을 쉽고 빠르게 만들 수 있었다. 내부에는 세 개의 강철 기둥을 세우고 그 위에 도리를 얹었다. 도리를 중심으로 양옆으로 뻗은 들보는 상하로 요동치고 있어 빗물이 고이지 않고 빠르게 흘러내릴 수 있도록 목력잎 모양의 지붕을 만들었다. 부속 건축

물에 불과한 학교는 르 코르뷔지에 Le Corbusier가 1928년 방문하여 구조를 연구하고 훗날 롱샹 성당* 건축에 적용할 정도로 감성적이고 전위적이었다.

| 예수 그리스도의
| 수난부터 죽음까지
| 단 하루 사이의 일을 기록한
| '수난의 파사드'

1883년부터 1910년까지 27년간 가우디는 한시도 쉬지 않고 힘겹게 달려왔다. 31살의 호기로웠던 청년은 이제 58살의 완벽주의를 가진 중년이 되어 있었다. 1910년은 까사 바트요에 이어 까사 밀라 일이 갓 끝난 시기이자 구엘 공원과 사그라다 파밀리아 성당 공사는 한창일 때였다. 대작 두 개를 동시에 만드는 과부하 속에서 구엘의 요청으로 열린 파리 전시회는 가우디에게 또 다른 큰일이었다. 파리 그랑팔레에 전시할 구엘 저택, 구엘 공원, 사그라다 파밀리아 성당 사진 선정부터 도면, 석고 모형 준비에 이르기까지 완벽을 추구했던 가우디는 체력이 고갈됐고, 낯선 타국에서의 전시는 정신적으로도 큰 부담이 됐다. 몸과 마음이 버티지 못하자 점점 식욕을 잃고 고열이 나며 류머티즘 통증은 심해져만 갔다.

이듬해인 1911년 브루셀라증까지 걸려 더 쇠약해지자 스페인과 프

* '현대 건축의 아버지'라고 불리는 르 코르뷔지에의 걸작 중 하나로 꼽히며 1950년~1955년 만들어졌다. 감성적이고 비합리적인 롱샹 성당은 기하학적인 형태와 합리적인 기능에 충실했던 그의 이전 건축물과는 확연히 달랐다. 특히 일관적으로 직선을 사용한 그의 작품에 없던 오목볼록한 곡선의 벽과 게 껍데기에서 모티프를 얻은 곡선 지붕은 급진적인 혁신이었다.

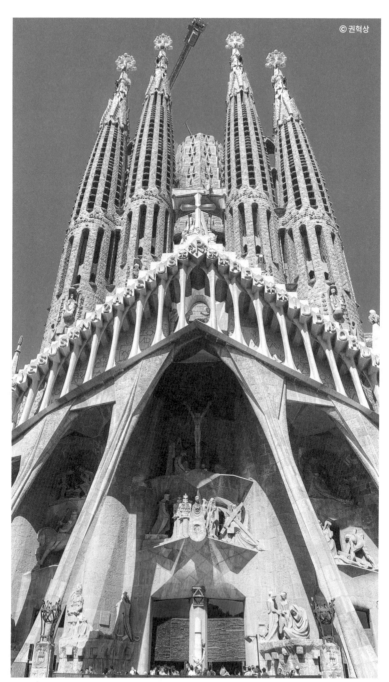

| 수난의 파사드

랑스 국경인 피레네산맥에 있는 작은 도시 푸츠세르다로 요양하기 위해 떠났다. 하지만 병세는 더 위중해졌고, 죽음의 예감한 가우디는 6월 9일 유언서를 작성한다. 사실 가족과 친구들의 죽음을 유난히 많이 본 그는 언제나 자기 죽음에 대해 생각했을 것이다. 그러나 신은 히즈키야*의 왕처럼 그의 수명을 15년 연장했고, 기적적으로 소생한 가우디는 죽음을 바로 눈앞에서 본 경험을 살려 예수 그리스도의 고통과 죽음을 주제로 하는 '수난의 파사드'를 스케치했다. 디테일한 그림이나 설계도가 아닌 초벌 그림만 남긴 것은 후대 사람들에게 영감은 주되, 그들이 형식에 구애받지 않도록 하기 위함이었다. 대신 '수난의 파사드'가 본래 목적에 잘 도달할 수 있게 하는 나침반 역할로 아래와 같이 설명을 남겼다.

〈두려움과 슬픈 효과를 내기 위해서는 명암법이나 볼륨감을 아낌없이 사용해야 한다. 피투성이가 된 예수 그리스도의 희생에 관한 생각만 줄 수 있다면, 아치를 깨고 기둥을 자를 준비가 되어 있어야 한다.〉

가우디의 예상대로 '수난의 파사드' 공사는 그가 죽고 난 후 후대 사람들에 의해 1954년에 시작되었다. 조각은 가우디 사망 60주년인 1986년 바르셀로나 출신의 주셉 마리아 수비라치 Josep Maria Subirachs가 맡아 가우디의 유지를 이어 갔다. 수비라치는 말년의 가우디가 그랬던 것처럼 공사장 내 조촐한 거처에서 살며 작업했다. 또 가우디가 원했던 것처럼 인물상을 큐비즘처럼 깎아 극대화된 명암과 볼륨이 관람자로 하여금 슬픈 감정을 느끼게 했다. 특히 총 조각군을 서양에서 불길하게 생각하는 숫

* 남유다 왕국의 제13대 왕으로 남유다 20명의 왕 중 최고의 성군이다. 병에 걸려 죽게 되었으나, 하느님은 그의 기도를 들어 그를 치료하자 히즈키야는 15년 더 살았다.

| 가우디가 스케치 한 수난의 파사드

자 13개로 구성하여 두려움도 줬다. 조각군은 예수 그리스도가 십자가에 매달리기 전날 저녁부터 십자가에서 내려져 장사되기까지 13개의 신scene으로 이루어져 있고, 왼쪽 하단에서 오른쪽 상단까지 거대한 'S'자 역순으로 전개되는 하나의 시퀀스를 가진다. 이는 예루살렘 교외의 언덕인 골고다를 향해 지그재그로 올라가는 비아 돌로로사를 상징한다.

　　1층은 총 일곱 장면이 왼쪽에서 오른쪽으로 펼쳐진다. 첫 번째 장면(요한 복음서 13장 27절)은 예수가 열두 제자와 함께 최후의 만찬을 할 때 이스카리옷 유다가 배신할 것을 예고하고 있다. 두 번째 장면(요한 복음서 18장 10절)에는 예수를 잡으러 온 군대와 베드로가 칼을 뽑아 자른 말코스의 오른쪽 귀가 표현되어 있다. 세 번째 장면(마르코 복음서 14장 45절)은 유다가 예수에게 입 맞춰 군대에 붙잡아 갈 이를 알려주고 있다. 유다의 오른쪽에 있는 뱀은 사탄을 상징하고 예수의 왼쪽에 있는 마방진은 가로, 세로, 대각선 각각 네 개의 수의 합이 33으로 예수의 사망 나이를 가리킨다. 네

번째 장면(요한 복음서 19장 1절)에는 부러진 기둥에 밧줄로 묶여 채찍질 당하는 예수와 그 뒤로 그가 처음과 끝임을 나타내는 알파^A와 오메가^Ω가 있다. 다섯 번째 장면(루카 복음서 22장 60절)에서 최후의 만찬 때 예수의 예고대로 닭이 울기 전 세 명의 사람에게 예수를 세 번 부인한 베드로가 통곡하고 있다. 여섯 번째 장면(마태오 복음서 27장 19절)에서 예수는 가시 면류관을 쓰고 재판에 끌려 나오고, 그 옆 로마 총독 빌라도는 '이 의인의 일에 관여하지 말라'는 아내의 말에 재판을 고민하고 있다. 일곱 번째 장면(마태오 복음서 27장 24절)에서 군중의 요구대로 사형 선고를 내리고 '나는 이 사람의 피에 책임이 없다'라고 말하며 손을 씻고 있는 빌라도와 뒤돌아 슬퍼하고 있는 그의 아내 클라우디아를 볼 수 있다.

2층의 순서는 오른쪽에서 왼쪽으로 이동한다. 여덟 번째 장면(루카 복음서 23장 26절)의 인물은 십자가를 짊어지고 가다가 처음으로 쓰러지는 예수와 이를 보고 슬퍼하는 모친을 비롯한 세 명의 마리아, 그리고 시골에서 오다 붙잡혀 십자가를 지게 된 키레네 사람 시몬이다. 아홉 번째 장면(루카 복음서 23장 27절)에서 예수는 다시 쓰러지고 이를 보며 통곡하는 무리와 예루살렘의 여자들, 피땀이 흘러내리는 예수의 얼굴을 치맛자락으로 닦은 베로니카가 보인다. 관람자의 시선이 치맛자락에 새겨진 예수의 얼굴과 베로니카의 얼굴로 분산되는 것을 막기 위해 베로니카의 이목구비는 생략되어 있고, 그 왼쪽에는 까사 밀라의 굴뚝에서 영감을 받은 로마 병사들과 생전 마지막 사진을 참고하여 만든 가우디가 서 있다. 열 번째 장면(요한 복음서 19장 34절)에서 로마 백인대장 론지노(롱기누스)가 창으로 예수의 옆구리를 상징하는 성당의 옆면을 찌르고 있다. 이 장면은 시간순으로 나열된 조각군에서 세 장면을 뛰어넘어 유일하게 어긋난 순서다. 이는 우연히 이 일에 참여하게 된 시몬, 베로니카, 론지노(훗날 그는 회심하고 개종

한다)를 일직선상에 놓아 추앙하기 위한 의도이다.

3층은 2층과 동일한 세 개의 장면이지만, 순서는 반대로 왼쪽에서 오른쪽으로 이어진다. 열한 번째 장면(요한 복음서 19장 24절)은 예수의 속옷을 누가 가질 것인지 군사들이 제비를 뽑고 있는 모습이다. 열두 번째 장면(요한 복음서 19장 30절)에서 예수 그리스도가 '다 이루어졌다'라는 말을 남기고 십자가에서 숨을 거두자 십자가 아래에서 세 명의 마리아가 통곡하고 있다. 마지막 열세 번째 장면(요한 복음서 19장 38절)은 빌라도로부터 예수의 시신을 받은 아리마태아 출신 요셉이 예수의 상체를 잡고, 시신을 닦을 향료를 가져온 니코데모는 예수의 발을 새 무덤에 눕히고 있다. 그 뒤 무덤 문으로부터 성모가 들어오고 있다. 여기서 니코데모는 조각가 수비라치의 자화상이다.

'수난의 파사드'가 'S'로 이어지는 시퀀스로 전체적인 이야기가 전개된다면, 수직의 축은 'S'의 시퀀스의 정중앙을 관통하며 예수 그리스도에 대한 핵심적인 메시지로 정리된다. 맨 아래에 홀로 채찍질을 당하는 예수, 중간에 인류 대신 십자가에서 죽은 예수, 맨 위에 죽음에서 부활하여 하늘로 승천하는 예수로 수난, 죽음, 부활이라는 핵심어가 바로 그것이다. 그런 연유로 수비라치는 '수난의 파사드' 조각 중 채찍질을 당하는 예수를 1987년 가장 먼저 세웠고, 마지막 조각으로 승천하는 예수를 2005년 종탑 사이 구름다리에 붙이는 것으로 임무를 마쳤다.

수비라치의 조각 이후에도 계속되던 '수난의 파사드'의 공사는 시작한 지 64년 만인 2018년 드디어 끝났다. 그렇게 드러난 '수난의 파사드'는 앞서 완성된 '탄생의 파사드'와 모든 것이 반대였다. 풍부한 곡선과 디테일한 장식으로 채워진 '탄생의 파사드'가 예수 그리스도의 탄생으로 인해 충만한 기쁨을 준다면, 간결한 직선과 장식이 생략된 '수난의 파사

드'는 예수 그리스도의 수난과 죽음에 대한 절제된 슬픔을 담았다. 또한, 동료의 가족이나 지역 주민을 본떠 실제와 동일한 모습과 크기의 인물상을 세운 '탄생의 파사드'와는 다르게 '수난의 파사드'에는 추상적인 표정과 기념비적으로 큰 크기를 가진 인물상이 놓였다. 이렇게 해서 '탄생의 파사드'는 관람자가 인물상을 볼 때 같은 인간으로서의 동질감을 느끼고 그 장면에 동참하게 하지만, '수난의 파사드'는 인간이 가늠할 수 없는 고통과 책임감을 경이롭게 보도록 만든다. 특히 '수난의 파사드'는 서남쪽을 향하고 있어 해가 질 무렵 약한 햇빛이 조각을 붉게 물들이는 광경에 막연한 슬픔은 배가 된다.

예수 그리스도의 승리와 인류의 영생을 표현한 '영광의 파사드'

남동쪽을 향하고 있는 '영광의 파사드'는 하루 중 햇빛을 가장 많이 받는 동시에 가장 강렬한 정오의 햇빛을 받아 빛나는 영광을 표현하기에 부족함이 없다. 이로써 동북쪽의 '탄생의 파사드'와 서남쪽의 '수난의 파사드', 남동쪽의 '영광의 파사드' 모두 주제에 맞는 방위를 갖게 되었다. 여기서 영광은 예수 그리스도가 죽음에서 부활하고 하느님 오른편에 앉아 '최후의 심판'을 하러 오는 재림을 포괄적으로 말한다. 또한 인류가 죽은 다음 '최후의 심판'을 통해 가는 천국을 의미하는 중의적 단어이기도 하다. 이러한 맥락에서 봐야 교리가 담긴 '영광의 파사드'를 이해할 수 있다.

1911년 '수난의 파사드' 스케치 후 5년이 지난 1916년 가우디는 '영광의 파사드' 모형을 만들었다. 설계도는 건축 허가를 받기 위한 용도로

만 그리고 늘 모형으로 프로젝트를 시작한 것은 모형을 통해 전체적인 볼륨감을 신의 시점으로 보고, 세부적인 아이디어를 건축가의 손으로 적용하고자 했기 때문이다. 설계도가 없고 모형만 있는 그의 작업 방식 덕분에 건축물은 공사 중에도 수월하게 변경되고 유기적으로 진화할 수 있었다. '영광의 파사드' 공사는 가우디의 모형과 그의 오른팔 조수였던 베렝게르의 채색 그림을 참고하여 사그라다 파밀리아 성당이 착공한 지 120년 후인 2002년 시작됐다. 지금도 공사 가림막이 설치되어 있어 '영광의 파사드는 아직도 베일에 가려 있다'라고 말할 수 있을 것이다. 상투적인 표현이겠지만, 미사 때 베일로 머리를 가리는 미사보를 생각한다면 성당에 이만큼 딱 맞는 표현도 없을 것이다. 예상하여 앞으로 만들어질 '영광의 파사드'의 모습을 그려본다면, 이와 같을 것이다.

사그라다 파밀리아 성당이 완성되면 방문자는 성당의 현관인 '영광의 파사드'로 입장하기 위해 광장에 모여든다. 광장의 완만한 오르막길을 따라 성당을 향해 가다가 만나게 되는 계단을 통해 2층으로 올라가면 제일 먼저 양옆에 서 있는 두 개의 기념탑이 눈에 들어온다. 하나의 기념탑은 네 갈래의 물줄기가 흐르는데, 에덴 동산에 있는 네 개의 강 피손, 기혼, 티그리스, 유프라테스를 나타낸다. 다른 기념탑은 이글거리는 불로, 광야에서 하느님이 밤에 백성을 비추던 불기둥을 표현한 것이다. 기념탑을 지나 길 위에 놓인 2층 상판을 건너 '영광의 파사드'에 갈 수 있다. 상판 아래는 마요르카 길이 터널로 지나간다. 최후의 심판에서 천국이나 지옥으로 나눠진다면, '영광의 파사드'는 천국이고 아래 터널은 지옥이 된다. 그리고 인류는 천국과 지옥에서 영원히 산다.

도착한 '영광의 파사드'에 있는 일곱 개의 청동문에는 일곱 가지 청원으로 이뤄진 '주님의 기도'가 카탈루냐어를 비롯한 50개 언어로 새겨

┃ 영광의 파사드 정문

진다. 이 중 '오늘 우리에게 필요한 양식을 주옵소서'라고 적힌 한국어가 눈에 띈다. 청동문 앞에는 기울어진 일곱 개의 기둥이 원뿔로 끝나는 16개의 쌍곡면 탑을 지탱한다. 각각의 기둥 하단에는 인류가 자유의지로 짓는 인색, 나태, 분노, 시기, 탐식, 교만, 음욕 등 칠죄종(七罪宗)을 표현하고, 중단에는 칠죄종을 이길 성령의 일곱 가지 은혜인 공경, 굳셈, 통찰, 지혜, 의견, 지식, 경외심을 표시하고, 상단은 성령으로 인류가 가질 수 있는 일곱 가지 덕인 자선, 성실, 인내, 사랑, 절제, 겸손, 순결로 연결된다. 이는 성령으로 신성한 인격이 완성되는 과정을 나타낸 것으로 기둥 위에 있는 16명의 사도를 상징하는 16개의 쌍곡면 탑까지 기승전결이 이루어진다. 쌍곡면 탑에는 구름 형상의 조형물이 떠 있고, 구름에는 사도신경이 라틴어로 적힌다. 마치 몬세라트에 구름이 걸려 있는 모습과 흡사하고, 또한 '영광의 파사드' 앞의 불기둥과 함께 탈출기 13장 21절에 나오는 구름 기둥을 실현한 것이다. 구름 기둥의 안내를 받으며 '주님의 기도' 문을 통해 성당으로 들어선다.

끝나지 않은 이야기

가우디는 두 번째 건축가로 임명되자마자 성당 내부를 계획했지만, 그가 사망하기 2년 전인 1924년이 돼서야 마침내 구조를 완성할 수 있었다. 구조가 세 단계를 거쳐 수정된 것을 보면 얼마나 고민하며 연구했는지 알 수 있다. 첫 번째 버전^{version}은 네오고딕 양식을 재해석하여 수직으로 솟은 기둥이 건물의 하중을 떠받치고, 버팀벽을 없애는 대신 측면과 두 겹의 측랑이 수평력을 지탱하도록 했다. 두 번째 버전은 포물면 천장을 기울어진 기둥이 밀며 건물의 하중이 지하로 흘러나오게 했다. 마지막 세 번째 버전은 매우 독창적이고 혁신적인 구조였는데, 높은 탑들과 무거운 천장을 지탱하는 동시에 많은 햇빛을 내부로 들여오는 구조를 가지고 있었다. 말 그대로 '빛의 성당'을 짓고 싶었던 가우디는 자연에서 최종 버전을 찾았다. 그것은 바로 나무였다.

나무줄기에서 가지가 나오는 것과 똑같은 모습으로 아름드리 기둥에서 얇은 기둥들이 뻗어 나와 쌍곡면의 천장을 버티고, 쌍곡면 천장에서 은은한 빛이 내려오는 모습은 마치 나뭇가지 사이로 들어오는 햇살과도 같다. 게다가 나무옹이와 같이 생긴 구멍에는 조명을 설치하여 자연광과 인공광이 조화롭게 성당 내부를 밝히고 있다. 기둥에서 나무를 봤다면, 총 36개의 기둥이 한데 어우러져 만들어내는 전체적인 모습은 영락없는 숲의 모습이다. 〈성당 내부는 숲 같을 것이다. 신랑^{nave}(현관에서 제단까지 이르는 중앙의 긴 통로)은 영광, 희생, 수난을 나타내는 종려나무가 있을 것이고, 측랑은 영광과 지혜의 나무 월계수가 될 것이다.〉라고 한 가우디의 말이 실현되어 우리 눈 앞에 펼쳐진다.

가우디가 나무에서 찾은 것은 구조만이 아니었다. 사그라다 파밀리아 성당을 지을 때 기준으로 삼을 수 있는 치수, 모듈도 나무에서 찾아낸 것이다. 가우디는 자연계에서 인간과 나무의 가장 이상적인 비율

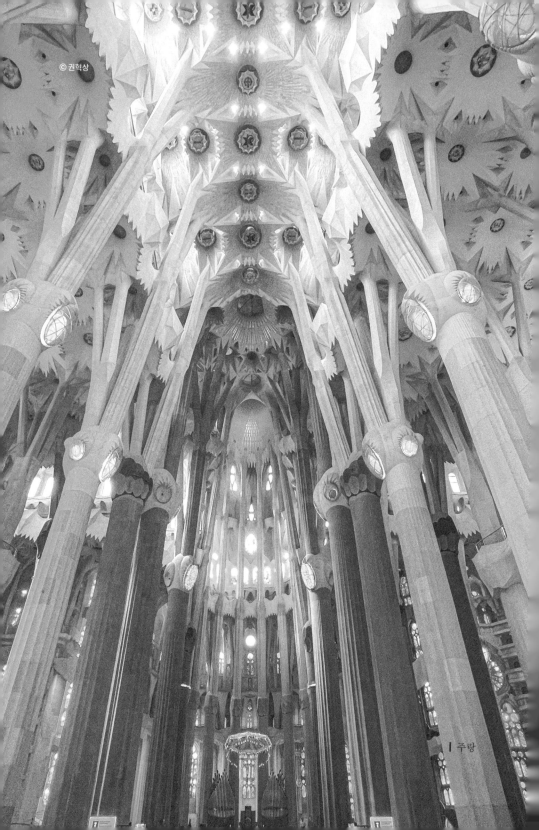

©권혁상

| 주랑

을 1 : 7.5라고 생각하며 7.5m의 모듈을 성당에 적용하여 만들었다. 예를 들어 영광의 파사드에서 후진까지의 폭 90m, 탄생의 파사드에서 수난의 파사드까지의 너비 60m, 측랑의 높이 30m, 신랑의 높이 45m, 종탑의 높이 120m, 복음사가 탑의 높이 135m, 예수 그리스도 탑의 높이 172.5m로 모두 7.5m 모듈의 배수가 된다.

숲의 중앙에 크고 굵은 나무가 자라는 것처럼 성당의 중앙에는 36개의 기둥 중 22.2m로 가장 높고 2.1m로 가장 굵으며 가장 강한 반암으로 만들어진 네 개의 기둥이 자리 잡고 있다. 기둥의 마디에 있는 구멍에는 4복음사가를 상징하는 사람(마태오), 사자(마르코), 황소(루카), 독수리(요한)가 그려져 있고, 이 네 개의 기둥은 그 위로 세워질 4복음사가의 탑을 떠받친다.

사그라다 파밀리아 성당에는 총 18개의 탑이 있다. '탄생의 파사드', '수난의 파사드', '영광의 파사드', 파사드마다 옥수수 모양인 네 개의 종탑을 가져 그 수는 총 12개가 된다. 이는 예수의 열두 제자 중 이스카리옷 유다가 배신하고 자살하자 추가로 임명된 마티아스가 포함된 열두 사도의 수와 일치한다. 그래서 종탑마다 각기 다른 사도에게 봉헌되어 그 사도의 이름으로 탑의 이름이 정해지고 종탑 중간에는 사도가 앉아 있다. 또 종탑 꼭대기는 사도로부터 유래된 주교의 묵주, 십자가, 모자, 반지로 장식되어 있다. 후진에는 성모의 탑 한 개가 세워졌다. 성당 중앙에 복음사가의 탑 네 개가 자리 잡고 마지막으로, 성당 정중앙에 가우디의 입체 십자가를 가진 예수 그리스도의 탑 한 개가 올라가면 비로소 성당은 완성된다. 가우디는 사그라다 파밀리아 성당의 최종 높이를 172.5m로 못 박아 놨는데, 앞에서 밝힌 바 7.5m 모듈의 배수이면서 동시

에 신이 만든 173m의 몬주익보다 0.5m 낮게 설계한 것이다. 이는 예전에 인간의 교만으로 신에 대항하여 하늘에 닿고자 쌓은 바벨탑의 우를 되풀이하지 않도록 낮은 높이로 둔 것이다. 그럼에도 불구하고 사그라다 파밀리아 성당이 172.5m로 완성되면, 바르셀로나에서 가장 높은 건축물이 되고 세계에서 가장 높은 성당이 된다.

서로 지탱하며 하늘을 향해 한 단 한 단 올라간 탑을 보노라면 카탈루냐의 전통 행사 카스텔^{Castell}이 떠오른다. 카탈루냐어로 '성(城)'이라는 뜻의 카스텔은 한 사람 한 사람이 올라가 여러 층으로 쌓는 인간 탑이다. 200년이 넘는 역사 동안 전승되어 오늘날에도 지역마다 주민 70~500명으로 이루어진 단체를 가지고 있을 정도로 카탈루냐의 대표적인 문화 중 하나인데, 이는 지역 축제가 있을 때 분위기를 고조시키고 지역 주민에게 공동체 의식을 갖게 하는 빼놓을 수 없는 행사이다.

전문가가 아닌 지역 주민들은 여럿이 한데 모이는 카스텔에는 남녀, 노소, 빈부의 구분 없이 오로지 구성원만 존재한다. 구성원의 체격과 능력에 따라 각 부분을 맡는데, 하층으로 갈수록 건장한 남성이 배치되고 상층으로 갈수록 어리고 가벼운 아이나 여성이 올라간다. 이는 남녀노소의 차별이 아닌 신체적으로 다른 것을 이해하고 카스텔을 잘 쌓기 위해 서로 마음과 힘을 하나로 모은 것이다.

카스텔 쌓기에 있어서 공동체를 생각하는 이들의 배려는 여러 곳에서 나타난다. 다른 이에게 상처를 입힐 수 있는 시계나 액세서리는 일체 하지 않고, 셔츠 깃을 입으로 꽉 물어 위에 있는 동료의 발이 미끄러지지 않도록 한다. 그리고 흰색 바지 위에 동여맨 검은색 허리띠는 자신의 허리를 보호하는 기능과 함께 동료들의 손잡이로 쉽게 오르고 내릴 수 있

© MagdaG

인
간
가
우
디
를
만
나
다

▌ 사그라다 파밀리아 성당 앞 카스텔

게 하며, 자신의 머리카락이 같은 높이에 있는 동료의 얼굴을 간지럽히
거나 위에 올라가는 동료가 발을 헛디디지 않도록 스카프를 쓴다. 이외
에도 땅바닥을 딛고 있는 사람들은 신발을 신지만, 동료의 어깨를 밟는
사람들은 맨발로 서는 등 타인에 대한 배려를 통해 공동체 정신을 보여
준다.

카스텔에서 관람자의 시선이 집중되는 부분은 2층부터 시작되는
트론크 tronc 와 폼 데 달트 pom de dalt 라고 불리는 가장 위쪽에 있는 세 개의 층
일 것이다. 하지만 카스텔의 정수는 맨 아래 1층에 있어 눈에 띄지 않는
피냐 pinya 다. 건장한 남성들이 구심원에 서면 그 뒤로 여러 겹의 사람들이
앞 사람의 팔에 손을 얹으며 지탱할 기초를 함께 만든다. 피냐는 유일하
게 누구나 참여할 수 있고 특히 노약자들이 가장자리에서 힘을 보탠다.
카탈루냐어 '피냐'는 '솔방울'이라는 뜻으로 겹겹으로 쌓인 군상에서 나
온 말이다. 피냐가 잘 만들어지면 한 사람씩 위로 올라가 6~10층의 높이
를 만든다. 마지막 꼭대기에 한 아이가 올라가 손을 들면 카스텔은 완성
되고, 위에서부터 미끄러지듯 내려오며 순식간에 해체된다. 피냐는 트론
크와 폼 데 달트를 떠받치는 나무뿌리와 같은 중요한 역할을 할 뿐만 아
니라 모든 사람이 협동해 뜻을 이룬다는 카스텔의 정신을 가장 잘 보여
준다.

그래서 카탈루냐어 관용구 fer pinya는 '피냐를 만든다'는 의미를 뛰
어넘어 '공동의 목표를 위해 협동한다'는 뜻을 가진다. 이야말로 가우디
가 꿈꿨던 혼자가 아닌, 사람들과 함께 건설하고자 했던 진정한 공동체
정신이었고, 이 공동체 정신이야말로 세대에 세대를 걸쳐 사그라다 파
밀리아 성당을 한 마음 한 뜻으로 지킬 수 있었던 원동력이라고 할 수
있다.

80개의 종교 건물이 방화에 피해를 당한 1909년 '비극의 주간' 사건 때 사그라다 파밀리아 성당에도 화마가 다가오고 있었다. 당시 사그라다 파밀리아 성당은 소외 계층들이 정착한 지역 한가운데에 있어 그 어느 곳보다도 반교권주의가 강했다. 여러 번의 방화 시도가 있었지만, 공동체의 강한 결속력이 그들의 시도를 무마시키고 성당을 지켜냈다. '비극의 주간'에서도 무사했던 사그라다 파밀리아 성당은 1936년 스페인 내전 때 피해를 본다.

조지 오웰 George Orwell* 은 《카탈로니아 찬가》에서 사그라다 파밀리아 성당을 가리키며 이렇게 평했다.

〈세상에서 가장 흉측한 건물 중 하나이다. 총안이 달린 와인병 모양의 탑 네 개가 있었다. 혁명 기간 동안 바르셀로나 대부분의 성당과 달리 피해를 당하지 않았는데, 사람들은 '예술적 가치'에 의해 보호된 것이라 말했었다. 내 생각에는 무정부주의자들이 기회를 가졌을 때 파괴하지 않은 것은 그들이 매우 나쁜 심미안을 가졌다는 사실을 보여준 것이다.〉

하지만 오웰의 말과는 다르게 전쟁이 발발하자 극단적인 사회주의자들과 무정부주의자들은 성당에 들이닥쳐 지하 예배당을 방화하고, 가우디의 작업실에 침입하여 설계도를 불태우고 모형을 파괴했다. 그다음 날 성당 공동체는 파편을 모아 모형을 다시 만들고 사진과 증언으로 설계도를 다시 그렸다. 가우디의 온전한 설계도와 모형은 아니었지만, 공동체의 노력 덕분에 오늘날에도 참고하여 공사할 수 있는 귀중한 자료

* 《동물 농장》, 《1984》 등을 집필한 영국 소설가로 본명은 에릭 아서 블레어(Eric Arthur Blair)이다. 개방적이고 급진적인 진보주의자와 폐쇄적이고 가톨릭과 전통을 수호하는 민족주의적인 보수주의자의 이데올로기가 충돌한 스페인 내전이 일어나자 오웰은 마르크스 통일 노동당의 의용군으로 참전했다. 바르셀로나의 사회상, 자신의 체험담, 스페인 공산당에 대한 고발을 담은 《카탈로니아 찬가》를 출간했다. 《카탈로니아 찬가》는 헤밍웨이의 《누구를 위하여 종은 울리나》와 함께 작가가 스페인 내전에 참전한 경험으로 쓴 명작으로 손꼽힌다.

를 가지게 되었다. 오늘날 성당 공동체는 이 지역 주민들과 카탈루냐인을 벗어나 전 세계로 넓혀졌다. 일본인 소토오가 성당의 조각을 진두지휘하고, 전 세계 관광객의 입장료로 성당의 공사가 이루어지고 있기 때문이다.

가우디 사망 직후에도 멈추지 않았던 사그라다 파밀리아 성당의 공사는 역사상 단 두 번 중단된 적 있는데, 1936년 스페인 내전으로 인해 공사가 중단되어 1944년 8년 만에 재개되었고, 그 후 코로나19로 인해 또 한번 중단되게 된다. 2020년 중단된 공사는 성모의 탑을 완성하기 위해 10개월 만인 2021년 1월 25일 재개됐으나, 앞으로의 계획은 오리무중이다. 관광객의 입장료로 건축비를 마련하는 사그라다 파밀리아 성당에 코로나19는 치명적이었고, 공사 일정은 불확실해졌다. 이런 상황에서 확실한 사실은 가우디 사후 100주년인 2026년을 목표로 한 완공이 불가능하다는 것이다. 한데 이전 세대까지 기약이 없었던 완공일이 지금 세대에서 가시적이라 연기되더라도 우리는 결국 완성된 모습을 볼 것이다. 입장료를 지불하고 성당을 방문했다면 우리는 이 대업에 참여한 또 다른 성당 공동체로서, 역사의 결말을 볼 수 있다.

〈미래에 전 세계 사람들은 우리가 지금 하는 일을 보러 올 것이다.〉라는 가우디의 말대로 '전 인류의 속죄 성전'은 견고하고 아름답게 세워져 후대에 남는다. 따라서 사그라다 파밀리아 성당은 랜드마크적 가치나 가우디의 성당 혹은 바르셀로나의 기념비적 건축물로 끝날 것이 아닌, 우리가 다음 세대에게 상속해야 할 우리 모두의 문화유산으로 보아야 할 것이다.

사그라다 파밀리아 성당이 세워지는 중요한 이유는 신의 집이자, 기도의 집이면서 명상의 집이 우리에게 필요하기 때문이다. 성당에 들어가 신자석에 앉으면 가우디가 왜 이 건물에 그렇게 헌신했는지, 어째서 내부를 숲을 연상토록 만들었는지 십분 이해할 수 있다. 이를 곰곰히 생각해보면 그가 단순히 성당을 만드려고 한 것이 아님을 알 수 있다. 그가 사그라다 파밀리아 성당을 그저 '성당'으로 만들었다면 이곳은 기독교인만의 울림 있는 신의 집이었으리라. 그러나 가우디는 사그라다 파밀리아에 대자연 숲을 만들어 모두가 자연을 통해 종교를 올곧게 볼 수 있게 하였으며, 누구에게나 열린 신의 집에서 우리가 진심으로 기도하고 명상할 수 있도록 성가정 la Sagrada Familia 을 만든 것이다.

14
아디오스, 아 디오스

정신이 **육체**를 지배한다.

안토니 가우디
이 코르넷

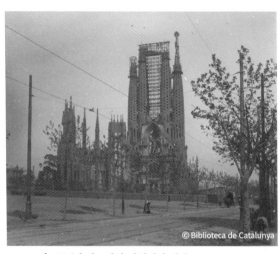

ⓒ Biblioteca de Catalunya

▎1926년 사그라다 파밀리아 성당

1925년 가우디는 삶이 얼마 남지 않았다는 것을 느꼈다. 이미 73세의 고령으로 살날이 많지 않은데, 아직도 공사가 많이 남아 있는 사그라다 파밀리아 성당을 본 그는 이사를 결정한다. 출퇴근 시간을 아껴 공사에 박차를 가하기 위해서였다. 그리하여 초목이 우거진 산의 맑은 공기를 마시며 조용하게 지내던 구엘 공원의 아름다운 집을 벗어나 먼지 날리고 공사 소리로 시끄러운 사그라다 파밀리아 성당의 공사장 내 초라한 작업실로 거처를 옮겼다. 이사 온 가우디의 일상은 매우 규칙적이고 거룩했다. 아침 일찍 일어나 묵상으로 하루를 시작하고 최선을 다해 성당 공사를 하다가 오후 5시 30분이 되면 공사장에 나와 산 펠립 네리 성당을 향해 걸어간다. 산 펠립 네리 성당에서 저녁 미사와 고해 성사를 마치고 돌아오

는 길에 석간신문을 사서 겨드랑이에 끼고 밤 10시에 사그라다 파밀리아 성당에 도착하는 일과였다. 임마누엘 칸트 ^{Immanuel Kant}가 매일 똑같은 시간에 산책해서 마을 사람들이 그를 보고 시계를 맞췄다는 일화처럼 가우디도 항상 정확한 시간에 산책했다.

1926년 6월 7일 월요일. 오후 5시 30분이 되자 늘 그랬듯이 사그라다 파밀리아 성당을 출발해 산책을 하러 나온 가우디는 35분을 걸어가 오후 6시 5분 그란비아 길을 가로지르고 있었다. 그란비아 길 중앙 차선을 막 지났을 때 우측으로부터 카탈루냐 광장에서 개선문까지 운행하는 30번 전차가 빠른 속도로 달려오고 있었다. 하얀색 바탕에 붉은 십자가가 그려져 있어 사람들은 노선 번호보다 '붉은 십자가 전차'라고 불렀다. 전차를 피하고자 본능적으로 뒷걸음질로 물러난 가우디는 반대 차선에서 오고 있던 또 다른 '붉은 십자가 전차'에 치여 그 자리에 쓰러졌다.

그는 의식과 움직임이 없었고 오른쪽 귀에서는 피가 흘러나오고 있었다. 모여든 사람들은 왜소한 체형에 여기저기 해진 옷을 입고 구멍 난 신발을 신은 행색을 보고 걸인이라고 생각했다. 인파 중 기막힌 우연으로 가우디와 같은 이름을 가진 두 명의 안토니가 나서 병원에 보내기 위한 택시를 잡는다. 첫 번째 택시는 사고에 관여하고 싶지 않아 태우지 않았다. 두 번째 택시는 걸인에게 택시비를 못 받을 것으로 여겨 거부했다. 세 번째 택시는 새로 깐 카펫이 피로 더러워질까 봐 거절했고, 네 번째 택시는 서지도 않고 지나가 버렸다. 그렇게 걸인으로 오해받은 가우디는 도로 옆에 치워져 방치되고, 도로는 사고 이전처럼 차량이 통행하기 시작했다. 마침 지나가는 한 경찰에 의해 강제로 세워진 다섯 번째 택시가 가우디를 싣고 무료 진료소로 갔다.

뇌진탕, 갈비뼈 골절, 오른쪽 귀 중증외상이라는 진단을 받고 보케리아 시장 인근에 있던 산타 크레우 병원으로 이송된다. 산타 크레우 병원은 당시 500년이 넘은 구식 병원으로 폐쇄를 앞두고 빈자들을 치료하던 곳이었다. 우여곡절 끝에 병원에 도착한 가우디였지만, 신분증이 없어 신원 미상으로 제대로 된 치료를 받지 못한 채 도로에서처럼 방치된다. 밤 10시가 되었다. 여느 날이라면 사그라다 파밀리아 성당에 도착했을 가우디가 돌아오지 않자 동료들은 그에게 변고가 생겼다는 것을 직감했다. 매일 걸었던 산책로를 따라 뿔뿔이 흩어져 가우디의 흔적을 찾던 그들은 마지막으로 산타 크레우 병원에서 가우디를 발견했다.

이때가 8일 화요일 새벽 1시였다. 동료들은 더 나은 시설의 병원으로 즉각 이송하려고 했지만, 병세가 심해 이동이 위험하다는 의사의 경고로 가우디는 복도의 열아홉 번째 침대에서 독실로 옮겨져 집중 치료를 받기 시작했다. 정오 무렵, 가우디는 정신을 차렸다. 사그라다 파밀리아 성당의 주임 신부 질 파레스^{Gil Parés}는 이 기회를 살려 영성체를 시작했고, 영성체가 끝나자마자 가우디는 잠이 들었다.

9일 수요일 새벽부터 병세는 빠르게 악화되었다. 호흡은 거칠어지고 혼수상태에서 알 수 없는 말들을 중얼거렸다. 오직 가우디의 치료를 위해 소집된 저명한 의사들은 살아날 가망이 없다고 여겼다. 오후 1시 가우디는 무거운 눈꺼풀을 힘겹게 들어 올려 메마른 입술로 "나의 주님, 나의 주님"을 부르고 다시 깊은 잠이 들었다. 이는 회광반조였다. 파레스는 급하게 로마에 전보를 보내 교황의 축복을 부탁했고, 바르셀로나 시장은 정부에 가우디의 시신을 사그라다 파밀리아 성당에 묻을 수 있도록 요청했다.

10일 목요일 오후 5시 10분 결국 가우디는 영원히 잠들었다. 교통사고로 인한 갑작스러운 죽음에도 이미 15년 전에 써놓은 유언서 덕분에 가우디의 마지막 의사를 알 수 있었다. 자신의 모든 재산을 사그라다 파밀리아 성당에 기부해달라는 것

┃ 장례행렬

과 장례식을 간소하게 치러 달라는 것이 유언의 전부였다.

11일 금요일 방부 처리된 가우디의 시신이 병원 예배당에 놓여 일반인에게 공개되었다.

12일 토요일. 가우디의 시신을 사그라다 파밀리아 성당에 안치해도 된다는 허가가 마침내 내려지고 발인이 시작되었다.

바르셀로나에서 가장 화려하고 고급스러운 장례 마차가 제공되었지만, 고인의 인품이나 유언에 따라 동료들은 정중히 거절하고 두 마리의 말이 끄는 가장 평범하고 흔한 마차에 관을 실었다. 사그라다 파밀리아 성당의 인부들이 횃불을 들고 앞장섰고 마차는 그 뒤를 따랐다. 산타크레우 병원에서 출발한 마차가 람블라스를 건너 페란 길과 비스베 길을 지나 대성당에 도착하자 가우디의 후배인 바르셀로나 건축학도들은 관을 들어 대성당의 제단 앞에 놓았다. 장례 미사가 끝나고 다시 마차에 실린 가우디의 시신은 대성당을 떠나 '천사의 문', 카탈루냐 광장, 그라시아 길, 카스 길, 테투안 광장, 산 주안 길, 마요르카 길을 순서대로 지나 사그라다 파밀리아 성당에 도착해 지하 예배당 '가르멜 산의 성모 예배실'

에 안치됐다. 마차가 지나온 3.6km의 길은 만약에 닷새 전의 사고가 없었다면, 그가 여느 때처럼 산 펠립 네리 성당에서 사그라다 파밀리아 성당으로 돌아올 길이었다.

가우디의 묘비에는 '안토니 가우디 이 코르넷. 레우스 태생. 74년 전에 태어나 모범적인 삶을 산 신사였고, 위대한 예술가였으며 이 성당의 놀라운 일을 한 장본인. 1926년 6월 10일 바르셀로나에서 경건히 사망. 여기 이렇게 위대한 인간의 유골이 부활을 기다린다. 평안히 잠들길'이라고 적혀 있다.

비평가들과 언론들은 생전에 '부자들의 집만 짓는 건축가'라고 비아냥거렸지만, 정작 부귀영화를 얻었을 때 가우디는 누리지 않았다. 자신의 집을 지은 적 없고 멋진 옷을 입거나 진귀한 음식을 먹지도 않았다. 욕구나 욕망을 억제하고 검소했으며 기부하는 데 인색함이 없었다. 오로지 종교와 건축에만 집중하여 몬세라트 수도원의 베네딕도회 수도자처럼 '기도하고 일하라Ora et Labora'는 모토에 충실했다. 그 결과 거룩한 성자로 칭송을 받았고 90개의 프로젝트를 남길 수 있었다. 전심전력을 다한 가우디는 그의 케렌시아, 사그라다 파밀리아 성당으로 되돌아왔다. '가난한 이들의 병원' 산타 크레우 병원에서 숨을 거두고, '가난한 이들의 대성당' 사그라다 파밀리아 성당에 잠들어 있는 가우디는 우리에게 묻고 있는 듯하다.

"당신의 케렌시아는 어디인가?"

* 스페인어 케렌시아 Querencia는 '귀소하는 장소'를 뜻한다. 특히 투우장에서 투우사와 사투를 벌이던 소가 잠시 위협을 피하고 숨을 고르는 안전한 장소를 케렌시아라고 한다. 현대인이 지친 일상을 내려놓고 혼자 쉴 수 있는 공간을 의미하는 단어로도 사용된다.

사람들은 **의사소통**을 통해
창조가 이루어진다고 말한다.
허나 우리는 창조를 하는 것이 아닌
발견을 하는 것이다.

안토니 가우디
이코르넷

건축가들이 찬양하는 건축가 르 코르뷔지에와 일반인들이 좋아하는
건축가 가우디는 서로 대치점에 서 있는 것처럼 보인다. 정립한 사상부
터 추구한 건축까지 너무나 달랐던 두 사람이라 우리는 이들이 서로 좋
아하지 않았을 거라 생각한다. 바르셀로나를 방문했던 르 코르뷔지에
는 건축물을 통해 가우디와 의사소통하고 새로운 건물의 형태를 발견
했다. 르 코르뷔지에는 가우디에 대한 자신의 견해를 분명히 밝혔다.

세계적으로 널리 알려진 가우디가 이름이 아닌 성인 것처럼 르 코
르뷔지에 역시 이름이 아닌 예명으로, 본명은 샤를 에두아르 잔느레
Charles-Édouard Jeanneret이다. 가우디를 제외하고 바르셀로나 건축을 이야기하는
것이 불가능한 것처럼 르 코르뷔지에를 떼고 현대 건축을 말할 수 없다.
전 세계 건축가들에게 막대한 영향을 끼쳐 '현대 건축의 아버지'라고 불
리기 때문이다. 이 둘을 비교할 수 있으나, 같은 세대가 아니라는 사실을
주지할 필요가 있다. 가우디(1852~1926)는 르 코르뷔지에(1887~1965)보다 35
년 먼저 태어난 바로 앞의 세대였다.

우선 가우디는 산업화로 인해 기계가 사람을 빠르게 대체하고 자연
이 파괴되어가는 과도기 속에서 장인처럼 오랜 시간과 정성을 들여 건
축물을 만들고 자연을 존중했다. 그의 건축물은 일정한 형태와 형식 없
이 각기 다른 양식이 혼합되어 직관적이고, 건물을 휘감은 장식은 자연
에서 영감을 얻어 감각적이다. 건축 재료는 전통적으로 사용했던 암석,
타일, 흙, 테라코타 등을 주로 사용했고, 건축 언어는 곡선이었다. 비주류
건축가로 저서를 남기지 않아 그의 사상은 구전 동화처럼 입에서 입으
로 전해져 내려오고 있다.

가우디와 달리 르 코르뷔지에는 제1차·2차 세계 대전을 겪으며 기계 문명을 옹호하고 자연을 활용했다. '돔-이노^{Dom-Ino}', '현대 건축의 5원칙', '모듈러' 등 그의 이론에 맞춰 지어진 건축물들은 논리적이고, 장식은 불필요한 부분을 배제하여 간결한 조형을 추구한 순수주의로 합리적이다. 건축 재료는 새롭게 발명된 콘크리트를 썼고 건축 언어는 직선이었다. 근대 건축 국제회의를 주도한 주류 건축가로서 사상을 담아 쓴 40권 이상의 저서는 지금까지도 건축가의 필독서로 많은 분석과 연구가 이어지고 있다.

결론적으로 '집'에 대한 정의에서 이 둘의 사상적 차이가 극명하게 나뉜다. "〈집에서 태어난 아이를 집안의 온전한 상속자로 만드는 것이다.〉라고 말한 가우디가 집을 보금자리로 감성적으로 여겼다면, 르 코르뷔지에는 〈집은 살기 위한 기계이다.〉라고 말했기 때문이다.

건축적으로 가우디와 정반대였던 르 코르뷔지에는 가우디 사후 2년인 1928년 회의차 바르셀로나를 방문했을 때 까사 밀라와 까사 바트요, 사그라다 파밀리아 성당을 보고 훗날 이런 말을 남겼다.

"가우디의 건축과 내 건축 사이에서 갈등은 존재하지 않았다. 바르셀로나에서 내가 본 가우디의 건물은 힘과 믿음, 그리고 평생 돌을 다루는데 비범한 기술을 가진 한 인간의 작품이었다. 이 사람은 정말로 많이 고민한 선을 눈앞에 두고 돌에 새겼다. 가우디는 돌, 철, 벽돌로 짓는 1900년대의 '건설가'이다. 그의 영광은 오늘날 그의 조국에 나타나고 있다. 가우디는

위대한 예술가였다. 오직 이런 거장만이 현시대와 후대 사람들의 감성을 움직인다. 그러나 그는 오늘날의 유행에서는 이해되지 않고 죄로 치부되는 등 매우 잘못 다뤄지고 있다. 그의 건축은 무한한 내적 고민으로 구조, 경제성, 기술성, 사용성의 모든 문제를 이겨냈다는 것을 증명한다.

감탄할 만한 도시, 생명이 있는 도시, 강렬한 도시, 이 바르셀로나를 내가 얼마나 좋아하는지 말하고 싶다. 과거와 미래에 열려 있는 이 항구를."

그는 가우디를 존경했고 가우디의 건축과 바르셀로나를 좋아했다. 그리고 역작 롱샹 성당을 설계했다. 순수주의를 창시하며 기본적인 기하학을 이용해 기능과 조형이 어우러지는 건축물을 설계했던 이전과 전혀 달랐던 이 성당은 그의 외도처럼 받아들여져 당시 많은 비난을 받았다. 가우디도 그랬지만 르 코르뷔지에 역시 전위적인 선구자의 삶을 살며 오랫동안 끊임없이 사람들의 비난과 모욕을 당했다. 맹렬한 공격 속에서 이 둘이 절대 포기하지 않고 지킨 진리는 같았다. 기능과 미가 완벽한 균형을 이루는 창조물을 만드는 일과 그 공간에 머무는 사람의 니즈 ^{needs}에 응답하는 일이다. 그들은 오로지 건축과 인간만을 위해 싸웠다. 가우디가 죽을 때까지 사그라다 파밀리아 성당 건축에 헌신하고 사람들이 명상하고 평안을 얻을 수 있는 신의 집을 만들었듯이 르 코르뷔지에도 말년에 〈나는 오늘날 사람들이 가장 필요한 것을 위해 일했다. 침묵과 평화.〉라고 말했다.

'신의 건축가' 가우디와 '건축의 신' 르 코르뷔지에는 우리에게 건축

유산을 남기며 우리가 그 속에서 고요하고 평화롭게 머물기를 원했다. 그리고 우리는 가우디와 르 코르뷔지에의 건축물을 통해 의사소통하고 전에 없던 것을 만든다. 창조가 아닌 발견으로.

에 필 로 그

오늘날 가우디는 천재 건축가로 추앙되고 있다. 이는 흥미롭게도 살아생전에 독특한 건축물로 조롱과 비난, 모욕을 받았던 가우디에 대한 재평가가 근과거에 들어서야 일어났기 때문이다. 비록 1950년대 이후 가우디와 관련된 협회가 조직되고 가우디에 대한 살바도르 달리와 조안 미로의 찬사가 있었으며 가우디의 작품은 유네스코 세계 문화유산에 등 재되었지만, 가우디는 어디까지나 소수 전문가의 소유물로 국한되어 대 중들에게 전혀 알려지지 않았었다. 바르셀로나를 제외한 스페인 내에서 도 가우디는 무명이었다.

그러다 1992년부터 대중들 가운데 불씨가 피어났다. 바르셀로나 올림픽을 보기 위해 전 세계 많은 관광객이 몰려들었고, 바르셀로나 도 처에 있는 가우디의 건축물을 처음 보게 된 것이었다. 그들은 세계 어디 에서도 보지 못했던 독창적인 작품에 금세 매료되었다. 가우디 출생 150 주년인 2002년에는 그를 소재로 한 뮤지컬, 연극, 영화, 전시회, 학회 덕 분에 그의 이름은 세계에 더 알려졌다. 해외에서 시작된 명성은 이후 스 페인의 대중들에게도 전해지기 시작했다.

대중들이 천재의 독보적인 작품을 좋아하는 경우는 많지만, 그 작가까지 사랑하는 일은 많지 않다. 특히 작가의 삶까지 공감하여 감정 이입을 하는 경우는 더 드물다. 그런 작가가 있다면, 가우디와 그보다 한 살 적은 빈센트 반 고흐 ^{Vicent Van Gogh} 정도이지 않을까. 이들의 드라마틱한 삶은 작품에 투영되어 우리에게 강한 울림과 깊은 여운을 준다. 고흐의 그림이 그의 슬픔과 아픔, 고독을 얘기한다면, 가우디의 건축물은 한 인간의 희로애락이 담겨 있다. 일생일대의 후원자 구엘을 만났지만, 구엘 공원에서 사라지는 구엘의 꿈을 봐야 했던 한 인간. '까사 시리즈'를 만들며 가족을 부양할 수 있게 됐지만, 가족들을 다 떠나보내고 혼자 살아야만 했던 한 인간. 건축에 대한 고민이 많았지만, 그 문제를 해결하기 위해 성실히 일했던 한 인간. 건축주와의 불화와 사람들의 비웃음에 상처를 받았지만, 인류를 치유하기 위해 묵묵히 일했던 한 인간. 그가 남긴 작품에는 그의 이야기가 고스란히 쌓여 있다. 그리고 그의 끝나지 않은 이야기는 미완성의 사그라다 파밀리아 성당에 남아 우리에게 전해지고 있다.

1913년 가우디는 처음이자 마지막 인터뷰에서 이렇게 말했다.

"인간은 두 분류로 나눌 수 있다. 언어의 인간과 행동의 인간이다. 전자의 인간은 말하고, 후자의 인간은 실천한다. 나는 후자이다. 나는 언어 표현력이 부족하다. 어떻든 나는 내 예술적 개념들을 설명할 수 없어 명시한 적이 없다."

자신의 사상과 철학, 이론은커녕 개인적인 기록조차 남기지 않은 가우디는 위대한 건축가로 작품을 통해서만 말했고, 거룩한 성자로 삶을 통해 보여줬다. 위대한 인간이자 신의 건축가 가우디, 부활까지 편히 잠들길.

인간 가우디를
만나다

1판 1쇄 인쇄 2023년 05월 10일
1판 1쇄 발행 2023년 05월 15일

—

지 은 이 권혁상
발 행 인 이미옥
발 행 처 J&jj
정 　 가 17,000원
등 록 일 2014년 5월 2일
등록번호 220-90-18139
주 　 소 (03979) 서울 마포구 성미산로 23길 72 (연남동)
전화번호 (02) 447-3157~8
팩스번호 (02) 447-3159

—

ISBN 979-11-92924-04-5 (03600)
J-23-04